素描‧粉彩‧水彩‧壓克力‧油畫，**5**大必學媒材 ╳ **100**個主題練習，零基礎也一畫上手

我的風格畫畫全書

Manuel complet
de l'artiste débutant

Dessin, pastel, aquarelle, acrylique, huile

Patrice Baffou, Amandine Labarre, A. Nanteuil, Pierre de Michelis

帕蒂斯‧巴福、雅蒙汀‧拉巴赫、A. 南特伊、皮耶‧德米榭里　著

許淳涵　譯

Contents

水彩

壓克力

油畫

素描
Le dessin

Pierre de Michelis

皮耶・德米榭里

基本觀念

素描這門藝術並不局限於鉛筆在紙上的揮灑。色鉛筆、粉彩筆、炭筆、各種墨水加上不可或缺的筆刷，都是用法各異的工具，為作畫者帶來千變萬化的可能性。

紙是素描畫的主要介面。我們依據計畫中作品的類型，挑選紙的屬性。紙有白的也有上色的，有的專門用於速寫，有的集成簿冊。素描紙有不同的重量，從輕巧的粉彩畫紙到一平方公尺三百克重的水墨紙都有。而且，紙還有不同的質地，有的顆粒感明顯，有的紙雖然本來是用來畫水彩的，但用來素描也很好。

素描是一門適用於各種作畫環境的技藝。在戶外，鉛筆時常是一項捕捉當下的利器。不過，素描本身也可以自成創作的目的，或讓作畫者回到室內後，作為後續創作的基底。這也是旅人愛用的媒材——旅行手札往往見證曾經有過的情感脈動。在室內，很顯然地因為布置方便的緣故，素描也包含一種重要的材料，那就是墨水，因為墨水很容易上手。素描平易近人，讓它也很適合處理其他繪畫的類型，諸如靜物和肖像等。

素描工具和作畫的好習慣

從戶外到工作室內，伴隨藝術家的基礎素描工具箱必備一枝素描鉛筆。素描鉛筆可軟可硬，硬度根據鉛筆上面的標示而定，從HB到9B都有。筆怎麼選，取決於想要畫出什麼效果。筆芯的品質，決定了意圖製造的差異或對比的細緻度，當然也包括肌理和透視的效果。因此，削鉛筆器的大小非常重要。透過變換筆芯的長度和落筆位置，鉛筆能標示出不同的點或鋪排明暗，包辦各式各樣的細微變化，從幾近空白到沒入幽黑。

打點、排線與描繪……這些，素描鉛筆都能做到。作畫者必須找到握筆的好方法。通常，只要把筆握在大拇指和食指之間即可。筆觸效果大多仰賴下筆的施力。線條可以鋪排得很緻密，而描繪則可以維妙維肖……兩者可以完全覆蓋紙面，甚至製造出罩紗一般的效果。在兩者之間，有著很大幅度的變異空間。為了追求更為細膩的效果，素描工具箱也要備有黑色和白色的鉛筆。

彩色素描

紅堊能帶來細膩的紅棕色調變化，這個獨特的顏色來自紅堊內含的氧化鐵。用紅堊製成的畫具商品形式包含粉筆、鉛筆和粉彩條。畫素描時，紅堊鉛筆自然能派上用場。源自墨魚汁的**焦茶**和紅堊一樣，也有粉彩條的形式，做成鉛筆也很好畫。

視作畫的主題或當下的心情需要，藝術家還可利用**彩色鉛筆**。彩色鉛筆和素描鉛筆具有同樣的特質和表現方式，但它們的色彩肯定會改變畫作的全貌。

用彩色鉛筆作畫，可以結合不同的色調。作畫者只需要變化下筆的施力，就能讓顏色交錯、互相重疊並製造色網。在工具箱裡，可以選用的彩色素描畫具還包括紅堊（sanguine）和焦茶（sépia）色系的鉛筆。

其他素描技法與補充工具

粉彩條是長條狀的色料棒Z，畫者作畫時會用到粉彩條的筆尖，但更常用粉彩條來畫平面色塊。作法是將粉彩條敲碎成小塊，大面積上色，這樣能視需求來製造緻密或朦朧的層次。粉彩鉛筆也是木質鉛筆，內含硬質粉彩的筆芯。粉彩鉛筆能畫出比較精確的線條，容易削尖而且耐震，但不適合畫大面積。畫者使用粉彩條時，也會結合一般的素描鉛筆。

炭筆是碳化的細棒，由柳枝或其他木材燒製而成。炭筆質地較軟，能畫出深邃的黑色，也可以清晰度絕佳的層次覆蓋大面積。炭筆大量使用於速寫，因為炭筆的線條變化多端，非常容易擦除和塗改。也因為如此，炭筆素描需要用到固定劑。而炭筆的質地是粉狀的，能為素描帶來極大的表現自由。炭筆一方面能搭配軟橡皮和紙筆，產生獨特的塊面效果；另一方面，有了軟橡皮和紙筆，修改素描也變得輕而易舉。

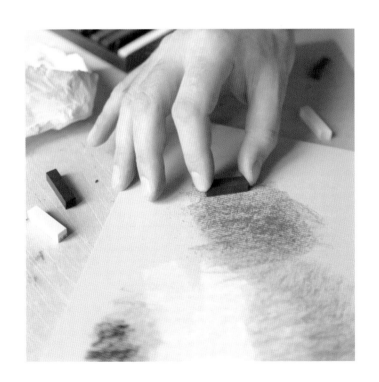

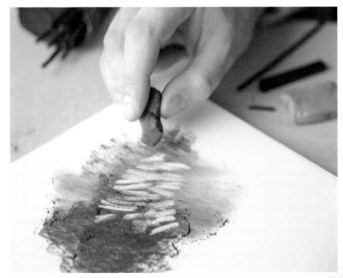

作畫者勢必需要工具來擦除畫面，諸如軟橡皮、紙筆、碎布或一張紙，甚至是手指頭。處理陰影漸層時，單純用一張紙或碎布包住手指，便能帶來非常細緻的效果。這麼做也能畫出明亮的灰色，以及細膩的細微差別。

為了在紙上抓住輕巧細緻的媒材，藝術家需要使用固定劑。噴霧式固定劑能固定由鉛筆、粉彩條，當然還有炭筆畫出的素描，非常好用。使用固定劑時，首先要注意的是，它會讓整張畫暗沉下來。但這個後果是能受到控制的，因為噴個一兩次——一次左右來回，另一次上下來回——就足以固定畫面了。不過，也要切記均勻施用固定劑，不要滯留在同一個區塊。

墨水畫

沾水筆的筆頭插在筆桿上，能在紙上描繪出細膩的墨線。沾水筆畫多半是以各種方式交織出來的小細節所組成。

中式墨汁可說是墨水素描的良品。彩色墨水諸如焦茶色墨水、紅堊色墨水，也都是墨水畫的常用色。所以，若要駕馭墨水畫，有三種畫具的技法不可不學，也就是沾水筆、筆刷和竹筆。

竹筆墨水素描運筆自由，畫風粗獷。此外，竹筆最為獨到的特徵是它的筆觸。竹筆就像大的鈍頭沾水筆，削平和鏤空的筆頭能儲存墨水，提供多變的筆觸效果。竹筆除了有炭筆的無拘無束之外，也因為筆頭的肩部質地堅硬，能引流出接近鉛筆的墨線。

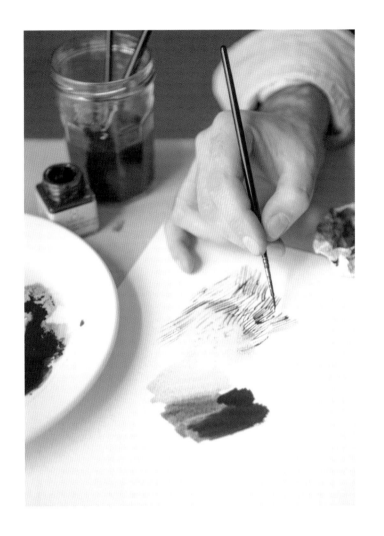

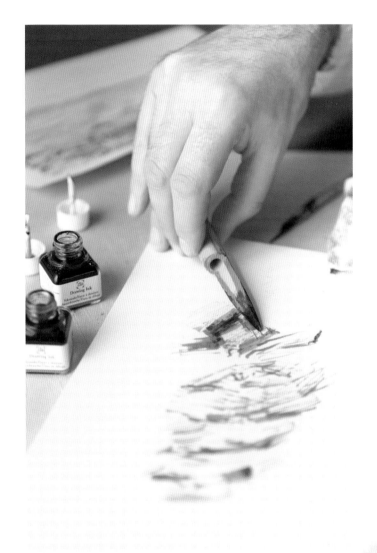

筆刷能讓沾水筆和中式墨水畫更為豐富，當然也可單用筆刷素描就好。筆刷的大小也很重要，根據不同尺寸的筆刷，作畫者能變換筆觸的寬窄，而要覆蓋大面積的層次，更是輕而易舉。用筆刷沾墨汁作畫時，要在碟子上裝一些水稀釋墨汁，同時蘸濕筆刷。這樣的稀釋技法稱為水墨（lavis），用筆刷施展開來，可為畫作增色。

紅堊筆畫孩童頭像

人像的臉部比例由方框中的橢圓造型構成。在維持臉部大略的比例的同時，也能讓各種姿勢入畫。於是，臉部比例是頭像的基準參考線，依據模特兒的年齡、特徵和頭的位置，移動眼睛、鼻子和嘴巴在基準線上的位置。

畫具

- 安格爾茶色素描紙
- 4B素描鉛筆
- 白色炭精筆
- 紅堊炭精筆
- 軟橡皮擦

1 從普通的橢圓形開始，將橢圓形放置在長方形的外框中，拉出垂直和水平的中軸線。在水平中軸線上標示眼睛的位置，並將臉的下半部再分成兩半，鼻子位於該條分隔線上。以同樣的方式切分出臉部下半的四分之一，標示嘴巴的位置。

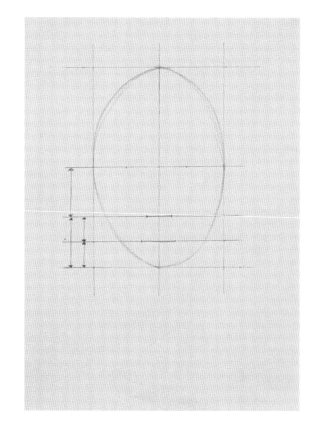

2 大致畫出孩子的臉，不求細節。重畫中軸線時可以發現，他的臉並不是正對畫面的。描出眉毛、眼睛、鼻孔和嘴唇。注意讓瞳孔保持圓睜，並留下一些空白，標出微張的嘴巴。在橢圓形之外，勾勒出頭髮和臉頰的邊線。

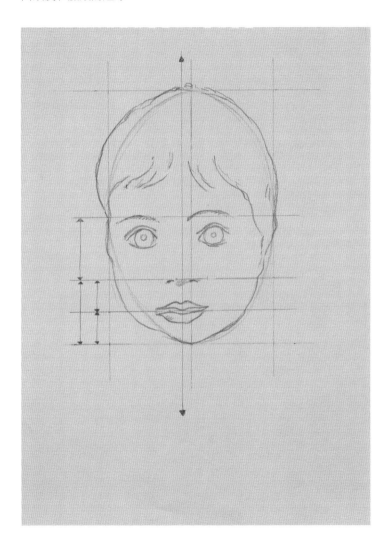

3 接下來，用紅堊筆依照光源畫出頭像的明暗。筆觸以短的排線和平塗為主，可以在畫紙邊緣測試筆頭斜度和效果。照這個方式替大塊的暗面上色，製造體積感。利用紙本身的顏色來標示模特兒的膚色和亮面。另一方面，用鉛筆標出凹陷或處於暗面的區塊。再來，定位肩膀：在這裡，肩膀和頭部銜接的線條幾乎和嘴巴同高。

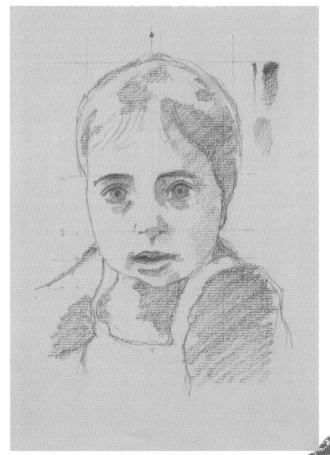

4 然後，依照明暗的分布，用紅垩筆鋪排出較為緻密的塊面。同時，開始處理背景以便襯托頭像。加重筆觸，畫出衣服的造型。以指頭按壓全部上過色的區塊，目的是要加深暗面和柔化線條。使用軟橡皮提亮按壓過的塊面，強化明暗之間的交接。

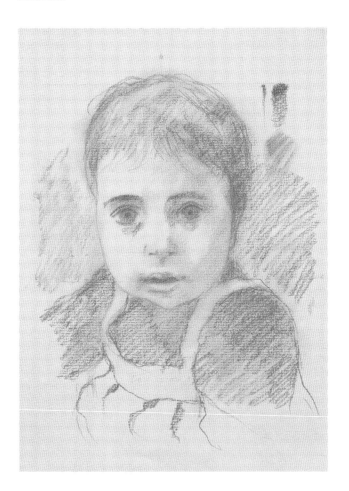

5 用白色炭精筆擦過紙面，提亮模特兒的臉，稍微強化頭像的圓潤感，並提點部分細節。描繪圍裙花色。以紅垩筆線條增加頭髮量感，線條集中在暗面。替模特兒的上衣質感增添一些細節和整體性。以小筆觸強化模特兒的面部特徵，包括眉毛、上眼瞼和嘴巴。

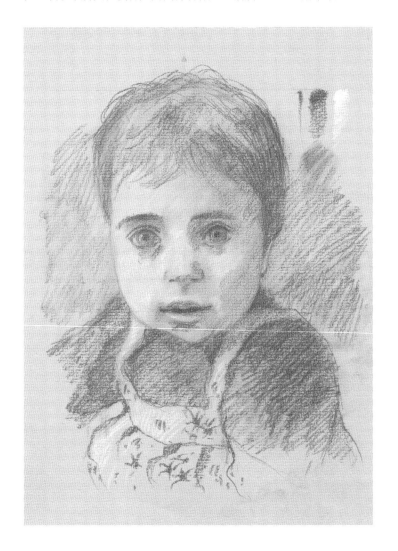

6 用白色炭精筆強化臉部亮面，也就是畫面左邊的眼睛和鼻頭。為了混出輕盈的玫瑰色，以白色炭精筆塗過模特兒視網膜的紅堊色。用紅堊筆加強所有陰影，提升整體感，區分出畫面左邊的受光面和右邊的暗面。為了達到同樣的目的，分別用紅堊筆和白色炭精筆在背景的暗部和亮處排線。

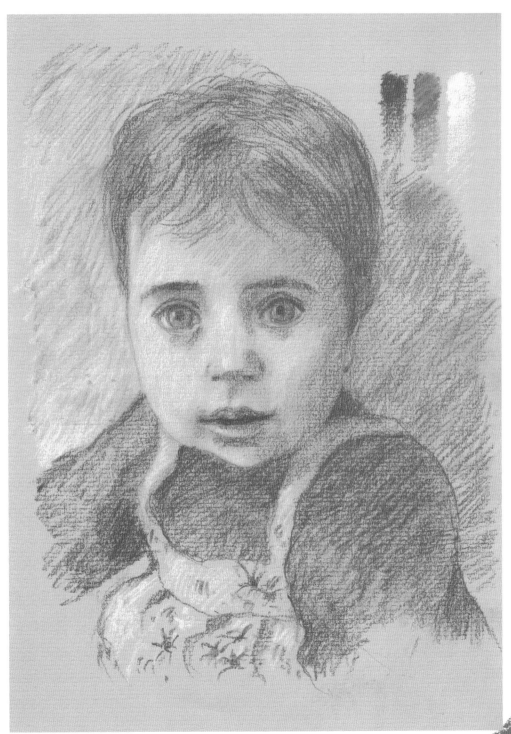

人像

頭部

這個練習對於掌握比例和透視很有幫助。

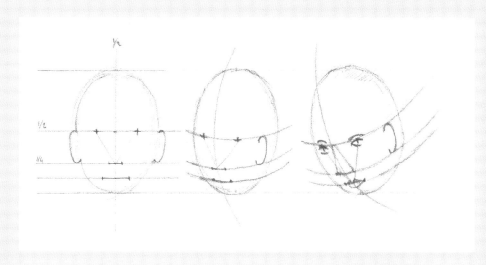

1 用兩條線定出模特兒臉部的最高與最低處。如果臉是正面,用十字線切分臉部的橢圓。十字線的橫線定位眼睛。以十字線為參考基準,畫出其他輪廓的線條。如果臉的姿勢呈半側面而且傾斜,讓基準線與基準線之間保持相同的距離,以便定位臉部特徵。這些線條之後會彎曲,臉部特徵(如:耳朵、眼睛等)會因為角度關係而移動位置或消失。

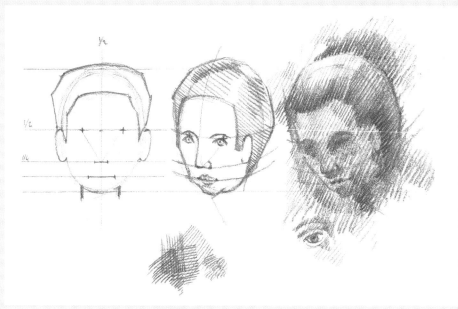

2 畫頭髮時,在第一個頭像的外圍簡單框出造型,在中間的頭像則以排線處理頭髮,同時畫出眼睛、鼻子和嘴巴。第三顆頭全部以排線處理,用不同的線條疏密層次在髮型和臉上製造光影效果。

臉部

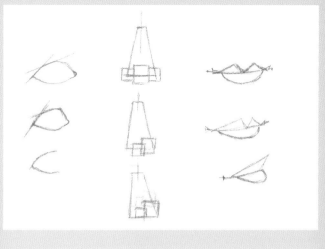

1 以最簡單的幾何造型為基礎,然後再依觀察角度的不同(正面、半側面、側面)修飾造型。畫眼睛時,從橢圓形開始。畫鼻子時,從一個三角形加上三個代表鼻孔和鼻頭的方形開始。畫嘴巴時,先畫出一條中線,再從那條線上長出兩個代表上嘴唇的三角形。

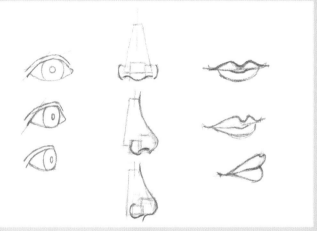

2 從正面看上去,眼睛的虹膜上下始終會被眼皮「切掉」一部分。根據不同的頭部位置,視網膜和瞳孔會形成橢圓形。畫出彎曲的鼻子。以細小的線條畫出飽滿的嘴巴。

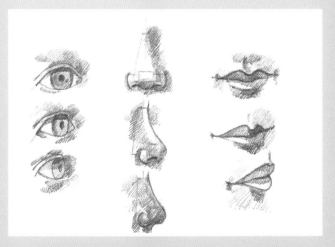

3 繼續畫上排線,小細節或多或少會融在一起,這是為了要畫出必要的陰影,以營造眼睛、鼻子和嘴巴的立體感。隨時注意頭部和光源的角度。

側躺的裸體

用簡單的圓形和橢圓練習人體的結構。垂直線有助於指出確切的位置，並區分身體各部位的大小，這些部位的大小會隨著模特兒的姿勢而改變。所以，這個練習也是為了學習透視。

1 用鉛筆定位模特兒身體。畫出各種橢圓形，以頭部大小為參考基準，垂直拉出七條與之同寬的間距線，標示身體的長度。從中標出頭部、軀幹、臀部，以及人物腿部在畫中可見的區塊。從臀部到頭頂拉出一條軸線，呼應脊椎，並以此線標記身體和頭部的姿勢。

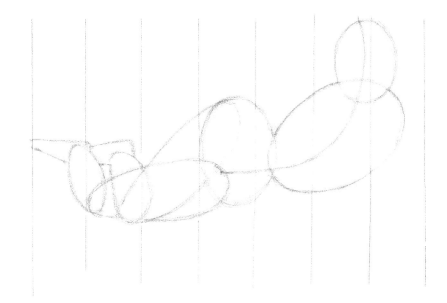

2 繼續使用素描鉛筆畫出細節，用圓形畫出乳房和各個關節，包括肩膀、膝蓋和腳踝。以拉長的橢圓畫出手臂和手。簡單來說，越靠近你的部分就越大，反之則越小。

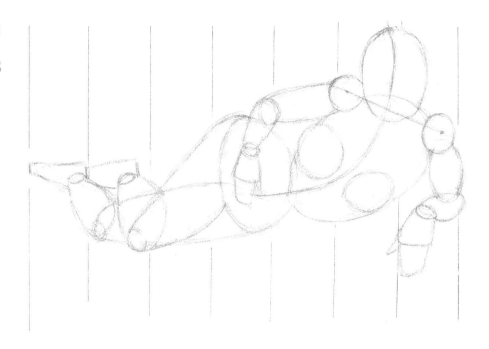

3 擦除身體的結構線。用鉛筆順出腿部、臀部、乳房和手臂的輪廓，一邊想著要將這些輪廓嵌入身體。手臂和腿部也以同樣的方式處理。以指節構成手指，並用排線畫出人物的頭髮和俯視的頭部。

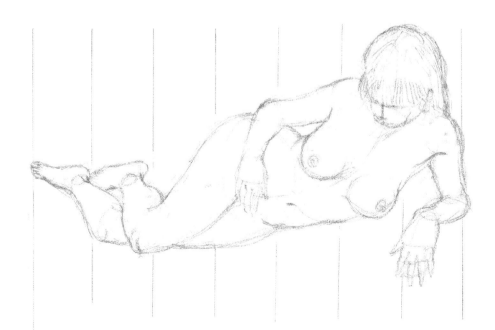

4 炭筆折成數截，倒下來平塗，為整個人物上色。上色時，在陰暗處施加壓力，畫到明亮處時，下手則輕一點。

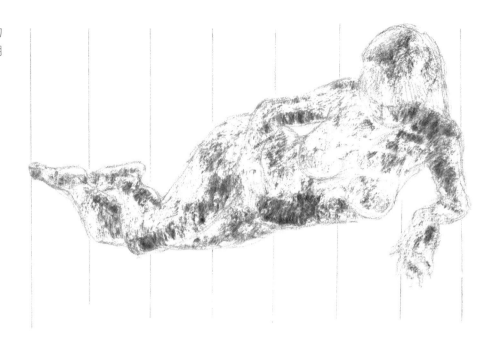

5 對人物全面施行壓炭，這很容易擦掉。用炭筆勾出人物的邊線，並替人物的背景和頭髮平塗上色。用軟橡皮調亮受光的區域。

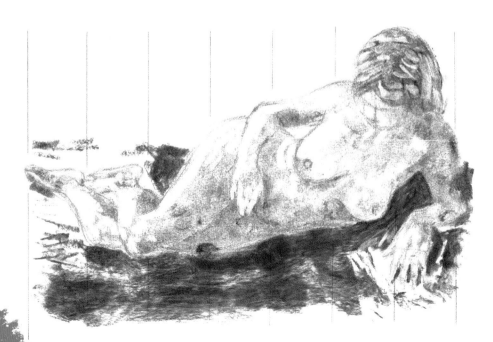

6 以輕盈的炭筆筆觸處理整個人體，突顯受光處，畫出人物的組成部分以及皮膚的質感。若有需要，使用軟橡皮提炭。最後，以炭筆線條搭配軟橡皮加強並區隔出背景。不要害怕回頭處理畫好的部分、下筆、擦掉或重新畫上。

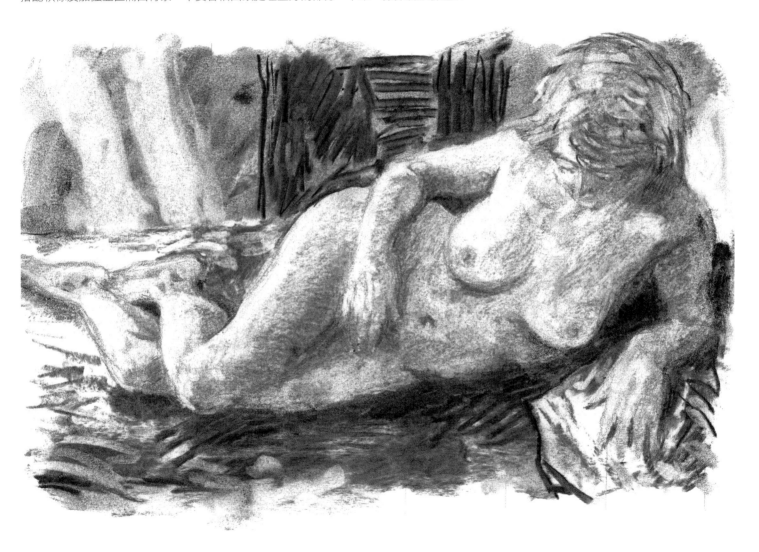

炭筆

以負片效果作畫,把軟橡皮當成素描工具,能讓人一窺炭筆蘊含的可能性。

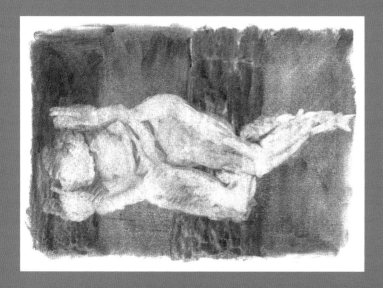

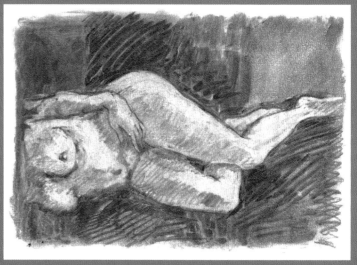

1 用炭筆刷出背景,顏色越深越好。紙筆能勾出較為明亮的區塊。用軟橡皮畫出躺著的人物。

2 以排線畫出身體的輪廓,尤其是人物的左手和背景的襯托。以同樣的方式用炭筆畫出陰影,以軟橡皮提亮受光處。

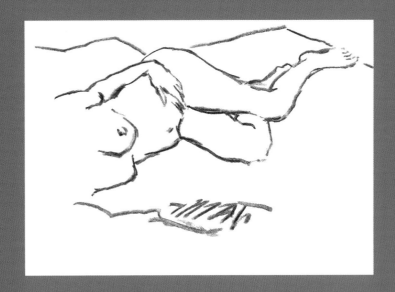

1 以炭筆勾勒出線條。畫出側躺的人物、雙腿、軀幹和左手臂。人物周邊的環境也畫上幾筆。

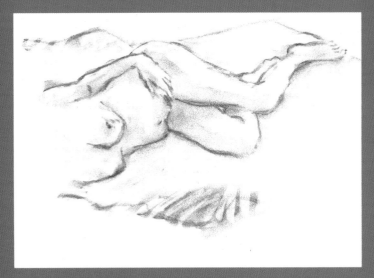

2 用手指壓炭，製造出細膩的陰影。用軟橡皮提亮受光面，增添皮膚的質感和整體感。

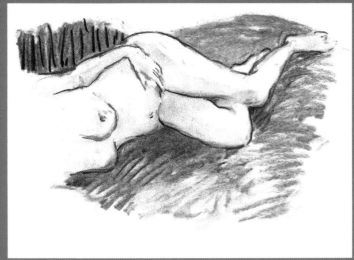

3 以炭筆線條勾出人體輪廓。最後，用幾筆強調軀幹後方的背景。

人物

以下兩位男子的會晤能讓我們練習人物畫。線條勾描出他們的姿態，幾何造型則營造人物的體積感。利用橢圓形畫頭，並以各式各樣的長方形與三角形建構身體不同的部位。

畫具

· 黃／米白色素描紙
· HB和6B素描鉛筆
· 軟橡皮

1 將你的人物視為關節可以活動的人偶模型。拉出界定人物整體姿勢的軸線，以它為中軸，在軸線四周用簡單的圖形建立人物大致的輪廓。用幾個幾何圖形畫出衣服，並讓圖形重疊，也架構出人物。

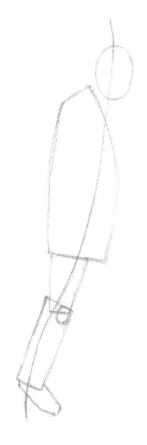

2 人物劃為七等身，間隔以頭的高度為基準。這能讓你掌握身體不同部位的大小比例。這些部位的大小取決於身體的姿勢。畫出細節，包括手臂、左腿和衣服。

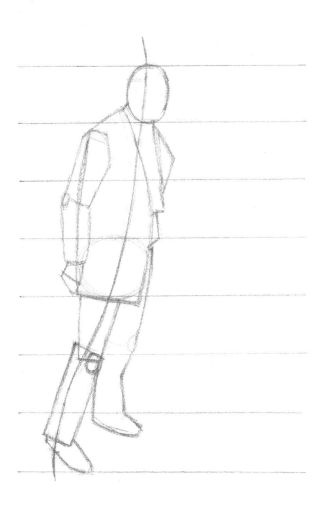

3 以相同的原則，先拉出一條軸線，畫出第二個人物，角度呈正面。由於他離畫面比較遠，用既有的比例線將他的身體粗分成六等身。

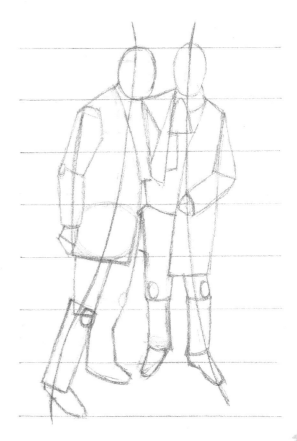

4 順出人物造型，添加衣服皺褶和包包等細節。畫臉時，請參照 p.22 的說明。擦掉過度強烈的造型線條。

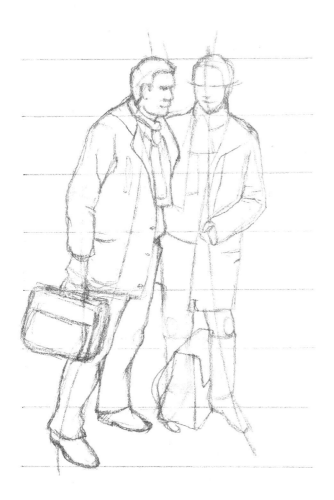

5 以較為緻密的排線畫出第一個人物的暗部。方向垂直的排線能帶來動感，加一些垂直的排線在他的頭髮、前額、褲子、鞋子和提袋上。輕輕以軟橡皮柔化明暗對比。

6 處理第二個人物的質感。畫出屬於圍巾、罩衫、長褲和外衣的各種細節。畫出他的臉（參照 p.22）。用幾筆簡單的線條勾出場景和人物的影子。再綜覽全畫，視情況需求輕輕使用軟橡皮或紙筆。

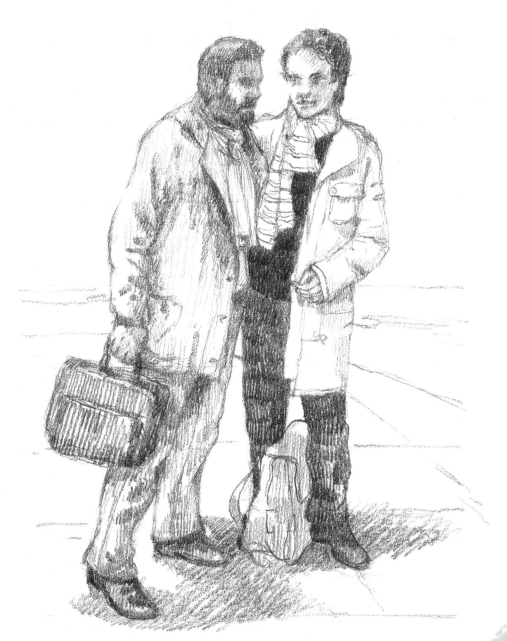

輪廓

這個練習以速寫的方式進行，目的是讓你學習如何掌握人物的輪廓。人物的姿勢和服裝都有利於描繪。

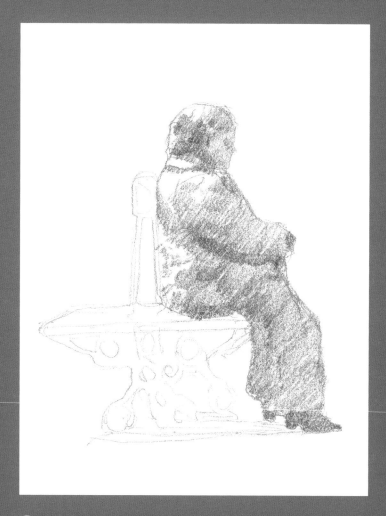

1 簡筆畫出坐在長椅上的人物側面。

2 用蠟筆的筆腹替人物上色，以帶有明暗變化的灰階覆蓋整個人。

3 以高密度的色面深化明度對比，並加強陰影的部分，包括人物的帽子、鞋子、褲子和服裝所有的皺摺處。

4 以色面覆蓋長椅和人物的細節。強調椅腳、人物與椅子接合處的最暗處。以排線畫出人物和長椅的陰影。

手部

手永遠是「垂手可得」的作畫對象，因為我們能從畫自己的手開始，而且這也是值得做的練習！先從簡單的圖形和排線出發，這個練習能讓你掌握單掌未必能輕易顯現的體積感和比例。

畫具

· 100克黃／米白色素描紙
· 6B素描鉛筆
· 軟橡皮

1 為了建立正確的比例，將手分解為數個簡單的幾何形狀，並稍微保有手部的線條。

2 強調主要特徵，並把輪廓順出來。根據透視法畫出指甲。

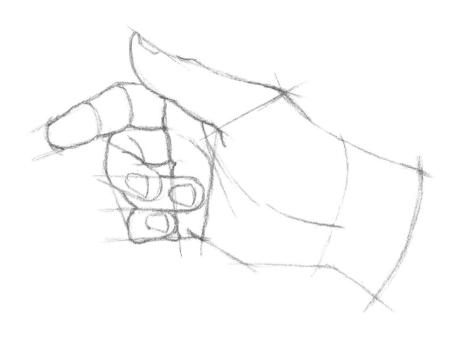

3 畫出手的形狀，開始營造體積感和透視效果。傾斜筆腹，以輕盈但緻密的筆觸鋪排上色區塊。在手的受光處留白，手的底部則加深顏色。

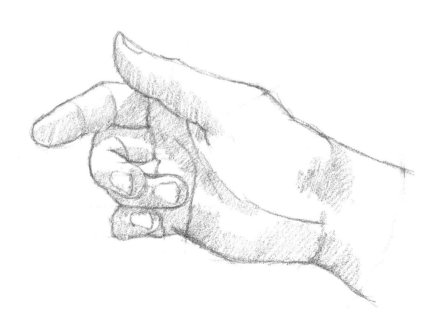

4 用排線或色面畫出手掌上的陰影。你可以在畫面邊緣畫出一排灰階加以輔助，實驗不同的明暗效果。變換下筆的施力或角度能讓你得到不同的灰色調。

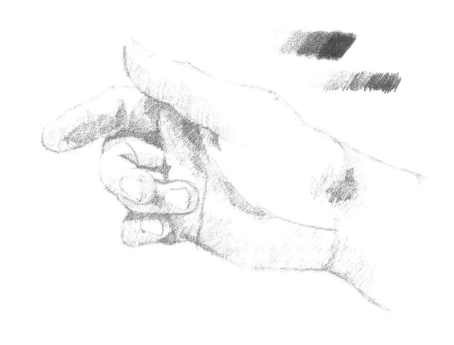

5 以輕盈的鉛筆筆觸繼續經營明暗效果。為了呈現膚色效果且柔化造型，替剩下的區塊「上色」。替手的受光處留下紙的白色，像是指甲的迎光處。

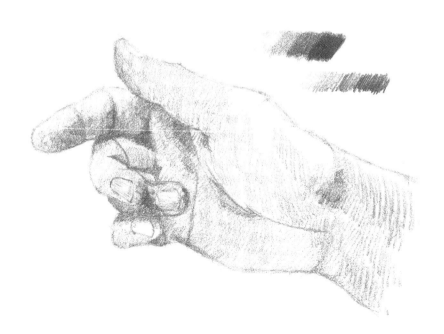

6 強化鉛筆上色的整體效果，保持細膩的差異。若有需要，參照畫面邊緣的鉛筆灰階。為了加深陰影、強調體積感或取得理想中的質感效果，讓排線交叉穿過手部輪廓時，不用猶豫。加強最深的影子，例如指節和手掌上的皺紋。

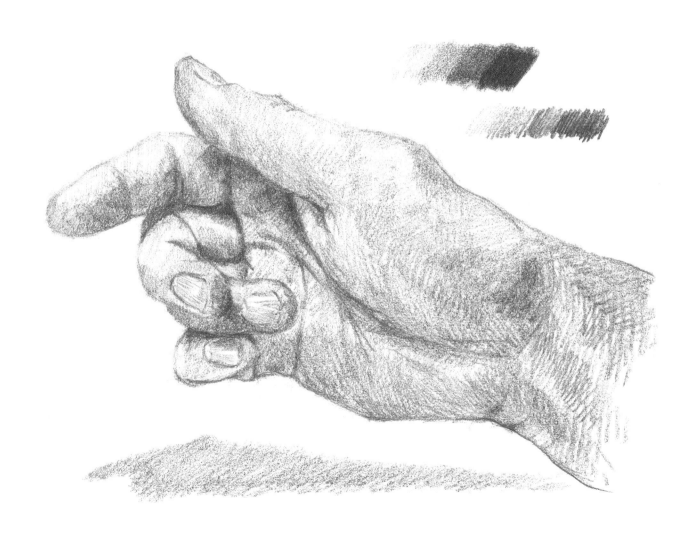

手、腳……

這項練習讓你熟悉手部和腳部的比例。用幾何形狀與排線建構造型,有助於營造體積感和透視效果。

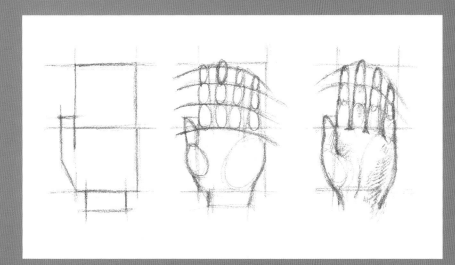

用四個長方形框出攤開的手掌,並以數條曲線分出橢圓的指節,設定好手指的長短。擦掉結構的輔助線,加強整體的輪廓,接著稍微調整手的體積感。

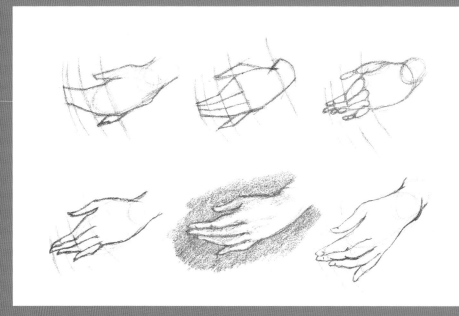

這六幅習作畫的手勢是一樣的,用三種定位方式示範以簡單形狀構成圖像的原則。

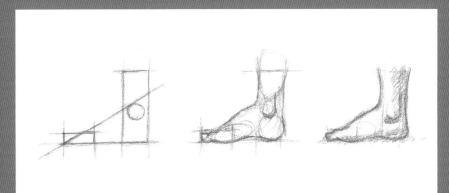

以直線和幾何形狀為輔助,打出腳部側面的草稿。營造體積感前,先順出腳的輪廓線。擦除多餘的線條,輕輕用排線定出造型。

從基本形狀出發,畫出從側面、後面及正面看上去的腳。擦除無用的輔助線,發展輪廓的曲線。藉由輕盈的排線,描繪體積感和透視關係。

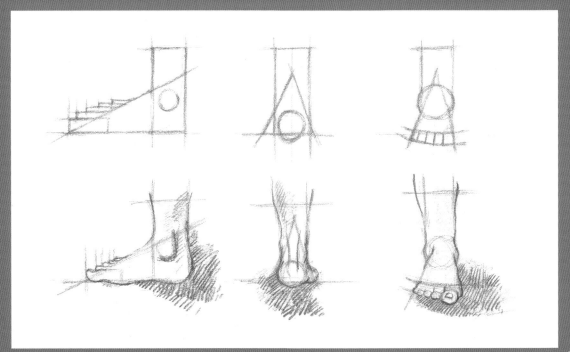

有南瓜的靜物

使用中式墨汁的水墨畫，要以大量的水稀釋墨汁調色上墨。調色時從深濃的墨色開始，接著逐漸讓墨色轉淡，同時注意圖層乾燥所需的時間。

畫具

- 300克白色水彩紙
- 中式墨汁
- 4B素描鉛筆
- 細扁水彩筆
- 稀釋墨汁用的碟子或調色盤
- 碎布
- 水盂

1 拉出畫面四周的邊線。用大線條輕輕勾勒出靜物大致的輪廓。從幾何形狀出發，逐漸定出靜物的造型。這個習作能讓你依照透視法畫出最重要物件的體積感。

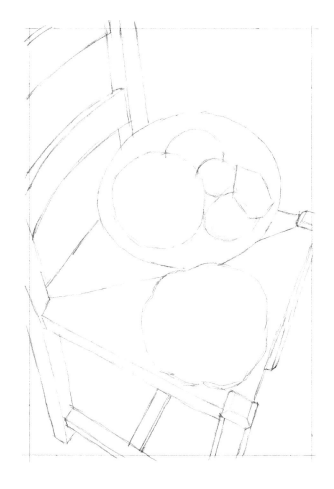

2 經營畫面主題的核心，用鉛筆定出細部造型。接著用水彩筆蘸極淡的墨，上第一層色。替受光處留下紙白。

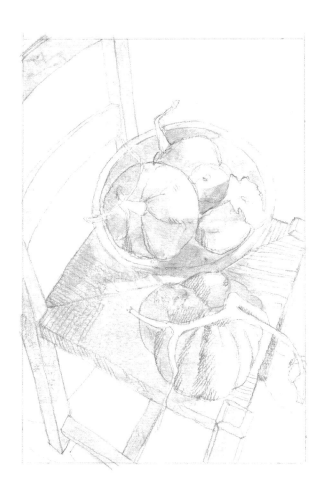

3 用同樣的方式微微加深畫面整體的色調。但還是要讓最亮的區塊留白，部分已上過淡墨的地方也要留下來，這樣才能變換畫面受光的強度。

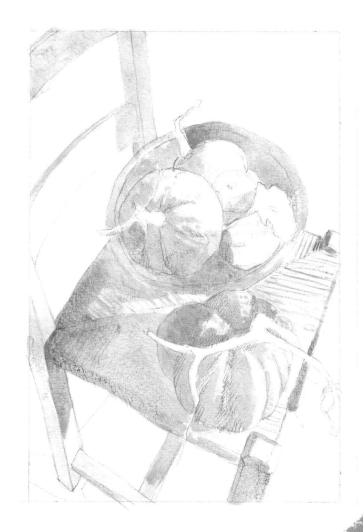

4 在各靜物上作業：暗部和陰影需要多疊幾層，以區隔出受光的區塊，並加強明暗對比。然後，以墨水添加幾筆細節。

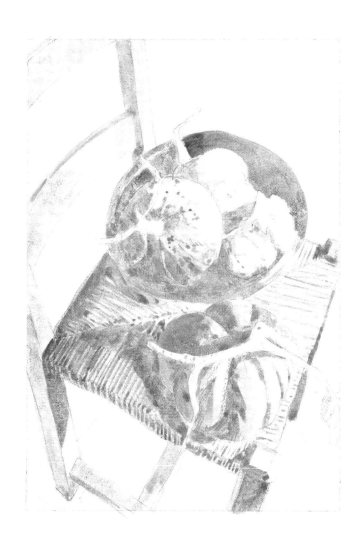

5 替椅子、部分南瓜和圓盤界定個別灰階。另外，為了變換墨色，調色時先用大量的水稀釋一小汪墨汁，再從亮調至暗。

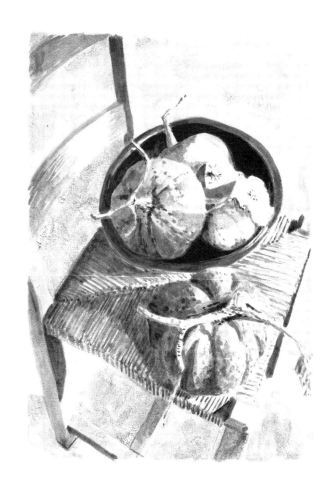

6 加深畫面的局部區塊，襯托受光處。處理細節，呈現畫中不同物件的質感，突出受光的亮點。以大筆調淡墨刷出背景，將靜物主題置入一個光線充足（但不是空白）的環境。

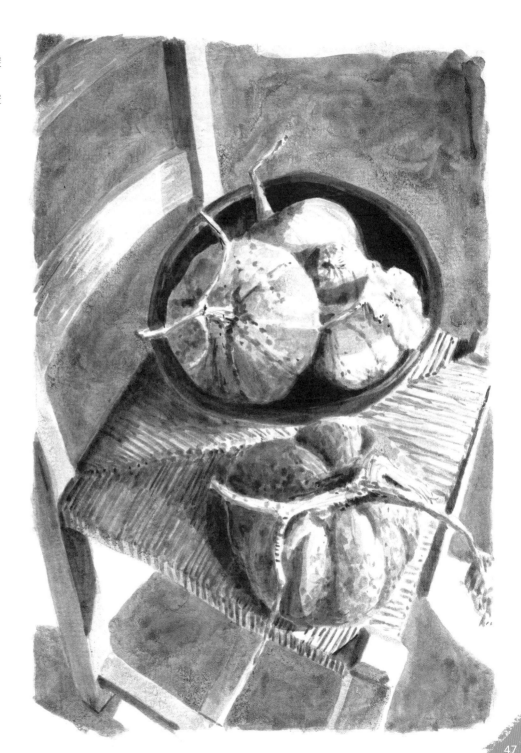

兩個杯子

用中式墨汁練習畫一幅淺色背景中的黑色形體，以及深色背景下的淺色形體。
注意顏料乾燥的時間，這在作畫題材對比鮮明時，尤其重要。

用淡墨畫出黑色杯子的背景，接著畫它的影子和反光。畫杯身時，以密實的墨色堆疊層次，保留因為受光而發亮的部分。畫杯子的陰影。加深背景顏色較暗的另一半，強化空間的透視感。

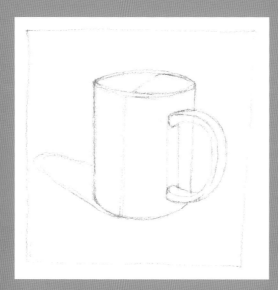

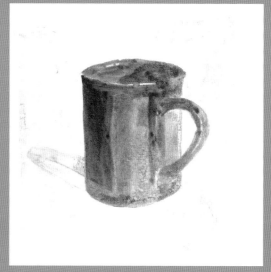

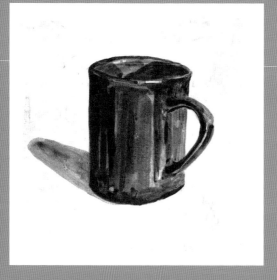

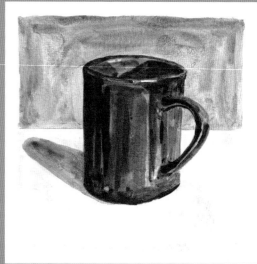

替白杯子淡色的暗部上墨，接著
畫背景。畫出杯子的陰影和深色
背景。強化杯身細微的灰白色階
變化，並將背景一分為二，襯托
主題，黑色背景需要多疊幾層
墨。

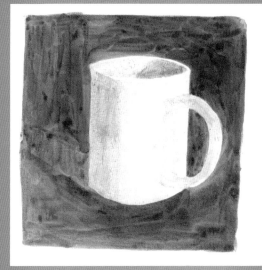

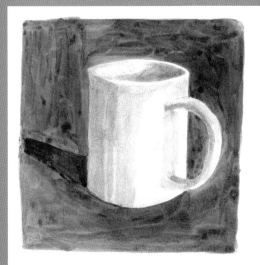

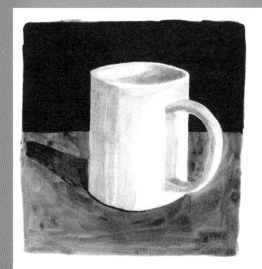

青蘋果

這個練習讓你混搭各種技法和作畫程序，諸如水墨、墨水和鉛筆素描。
學著融合這些技法，呈現截然不同的質感效果。

畫具

- 300克白色水彩紙
- 4B到9B素描鉛筆
- 綠色、白色及焦茶色插畫墨水
- 沾水筆（寬筆頭）
- 細水彩筆
- 軟橡皮擦
- 碎布（或紙筆）

　　擺上一些花園的蘋果，自然擺放就好，但要讓構圖平衡。用4B鉛筆定出蘋果的外形，標出暗面和亮面。利用果蒂或葉子標示蘋果的位置。畫出影子的邊線。

2 用細水彩筆沾稀釋過的綠色墨水，以墨色排線，畫出蘋果的暗部。等這層顏料乾了之後，調出更濃的綠色，畫出更深的區塊。

3 等候畫面完全乾燥的期間，以綠色墨水筆排線的方式順出蘋果個別的造型。為了強化暗部，並讓水果以及上面的蒂頭、葉片更具實體感，讓焦茶色的墨線與綠色的線條交織。畫面乾燥後，擦除替水果打稿的鉛筆線。

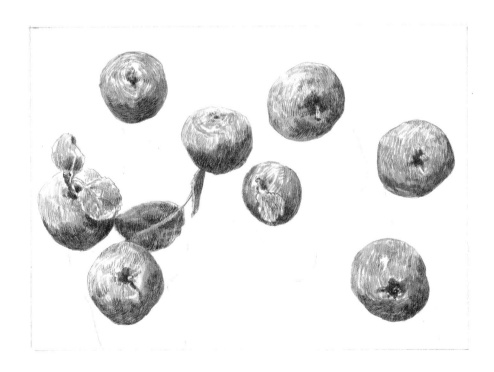

清洗沾水筆。現在，用白色墨水替亮面上色，並讓暗部色調增添變化。以均勻的色網覆蓋受光處。接下來，開始用6B鉛筆排出緻密的墨線，填充背景。

繼續發展背景的鉛筆排線，並避開蘋果。替水果陰影上色時，下筆要施壓，碰到轉亮的區塊時，微微提輕力道，調整筆觸。為了增添背景筆觸的韻致，變換排線方向以及下筆角度。

6 可以使用碎布或紙片，對已上好的所有鉛筆線條層次施行壓炭。為了加強受光效果，也可以用軟橡皮提炭。這樣一來，你會得到較為柔化而且自然的筆觸效果，能讓蘋果從背景中跳出來——切記不要碰到它們。

質感與明暗

這三張圖卡示範如何使用不同的工具和作畫步驟：鉛筆畫紙、彩色墨水、沾水筆、筆刷、鉛筆、排線、水墨、紙筆……
好好研究各式各樣的筆觸質感和光影的遊戲。畫水墨畫時，別忘了堆疊層次之間所需的乾燥時間。

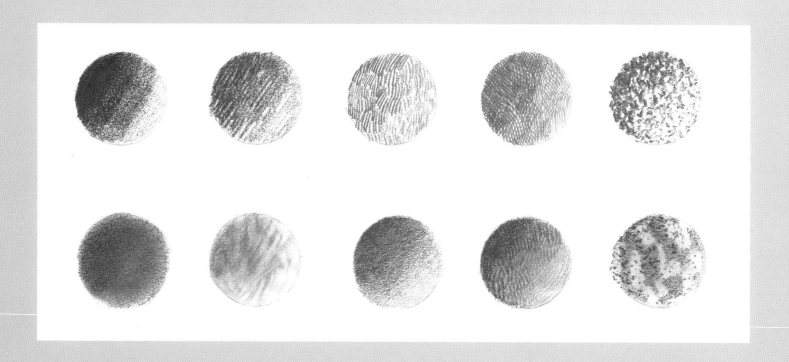

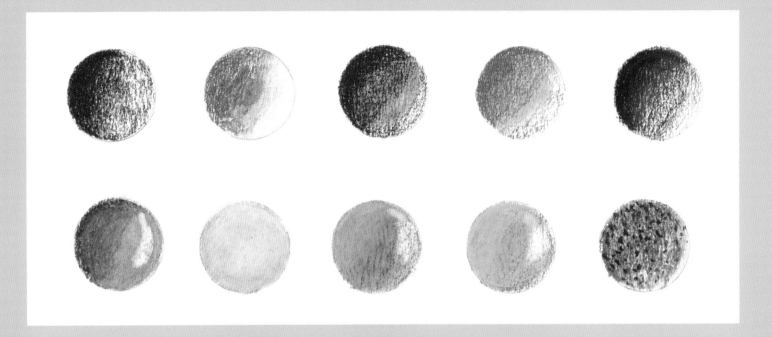

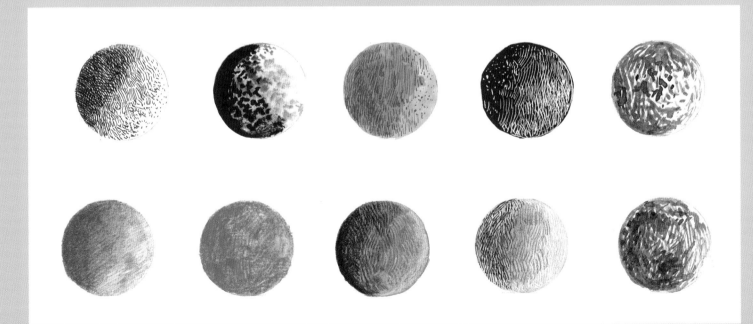

巴黎的屋頂

這項練習大量運用透視法。焦茶和紅堊炭精筆能營造出光影和質感的變化趣味，而且同樣的色料做成的炭精條或鉛筆，也會有色調效果和作畫技法上的不同。

畫具

- 黃／米白色素描紙
- 尺
- 4B素描鉛筆
- 4支炭精鉛筆：紅堊色、焦茶色、白色、黑色
- 4根硬質粉彩條：紅堊色、焦茶色、白色、黑色

1 利用素描鉛筆和尺打草稿，注意透視線和消逝點。在畫面四周拉出框線，在框線上以等距打點，取代構圖網格，這能幫助定出透視線的走向。

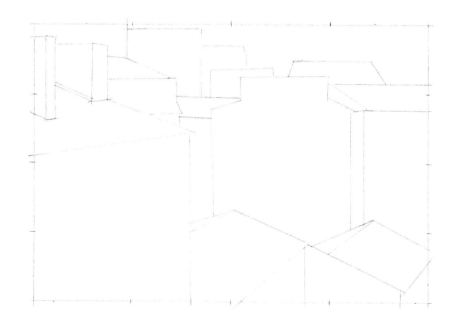

2 用素描鉛筆描繪窗戶、煙囪和屋頂的細節。

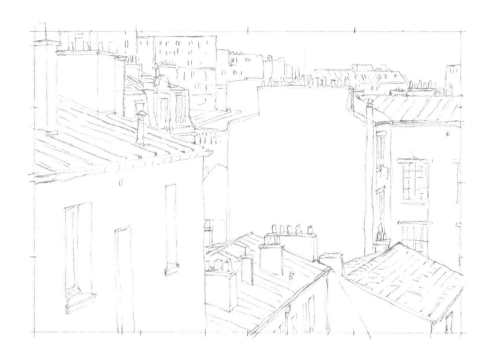

3 使用紅堊色粉彩條，將筆放倒，以大塊面替牆壁和天空上色，區分明暗。畫出窗戶和煙囪的暗部，較細的地方也以同一根粉彩條處理。

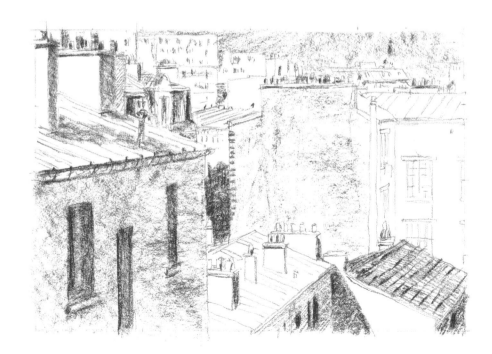

4 交叉使用紅堊色和焦茶色的粉彩條和炭精筆畫出暗部和建築的細節。以焦茶色統整主要建築，譬如拿焦茶色粉彩條加強陰影，而炭精筆則可以用排線經營細節。

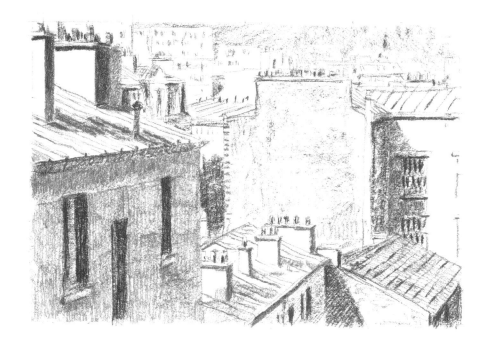

5 天空已經上過一層紅堊色，這時可以使用白色炭精筆繼續上色，讓天空的色調趨近粉色系，呈現不同的質感效果。為了讓窗戶的筆觸更為活潑，以紅堊色和焦茶色的炭精筆打上一些碎筆。為了強化光線感，加強整體畫面的暗部。

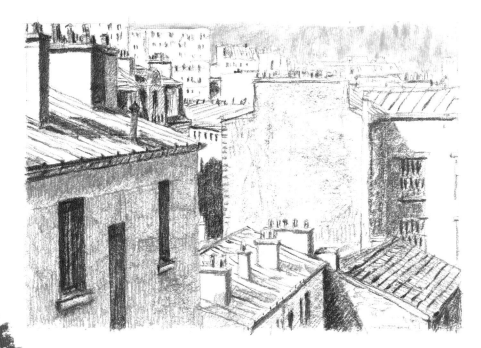

6 用粉彩條和炭精筆經營質感效果，加強整體畫面的暗部，著墨於最暗的區塊。用上述兩種畫具把所有的細節都過一遍。最後才以黑色粉彩條作畫。

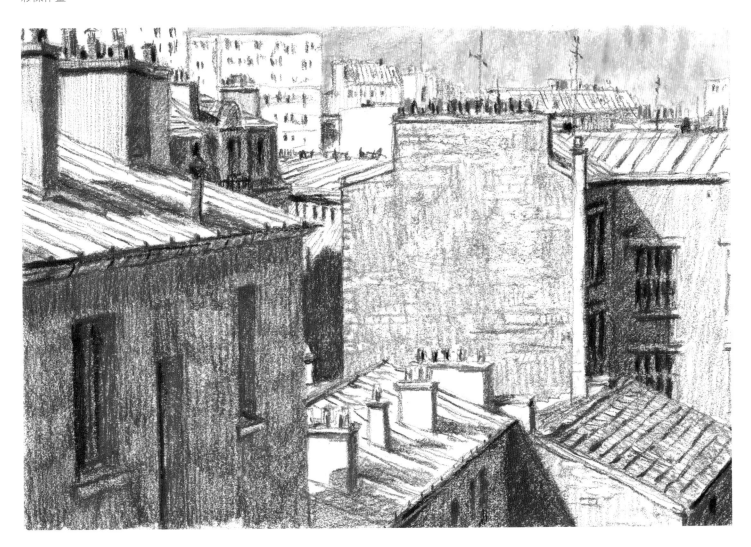

透視

這個練習讓你熟悉如何將建築物置入畫面的透視結構。在畫面中正確調配與理解透視線和消逝點,未必和作畫者肉眼所見一模一樣,這點非常實用。以照片為輔助也是妙計一招!

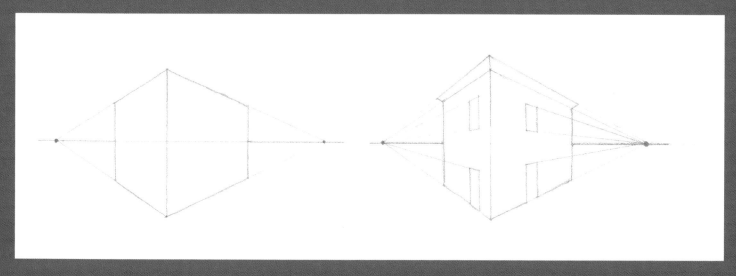

畫出斜面看過去的方形建築體,標出地平線。沿著建築屋頂和地面傾斜的動勢,拉出兩條透視線,這兩條透視線在地平線交會的地方,就是消逝點。以同樣的原則定位建築體細節,包括窗戶、門和上方突出的壁帶。

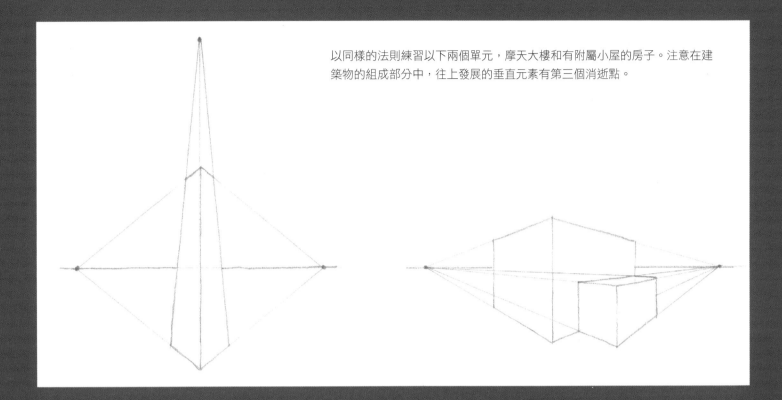

以同樣的法則練習以下兩個單元，摩天大樓和有附屬小屋的房子。注意在建築物的組成部分中，往上發展的垂直元素有第三個消逝點。

素描出一組建築群，它們的屋頂、排水簷槽和窗戶能讓你拉出透視線，並匯聚在同一個消逝點。

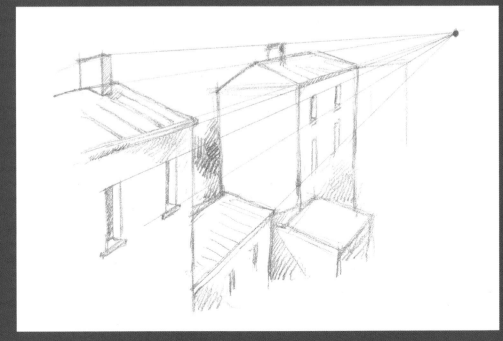

船

這個單元讓你練習彩色素描。這並不是塗顏色，而是善用鉛筆的複雜特性、筆觸的重疊和走向，讓素描更為豐富，營造體積感與光影效果。

畫具

- 黃／米白色素描紙
- 4B素描鉛筆
- 軟橡皮擦

梵谷牌（Van Gogh）色鉛筆

551 淺天藍

517 國王藍

727 藍灰

661 土耳其綠

583 酞菁藍

701 象牙黑

334 猩紅

348 紅紫（耐久）

616 鉻綠

527 天藍

234 生赭

222 淺拿坡里黃

在紙張四周拉出邊線，將畫面十字對切，再以兩條對角線切分，建立透視和構圖的參考點。這個方法取代了構圖輔助網格。

2 以輕鬆簡單的線條勾勒出畫面的三樣主要元素，也就是前景的碼頭、中景正在靠岸的側面船隻，還有遠景郵輪的輪廓。

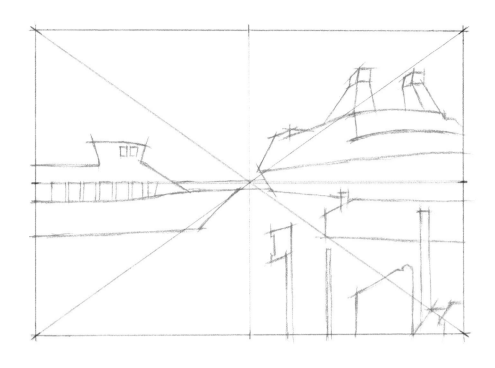

3 擦除草稿中多餘的線條。自由增補作畫對象的細節，像是船身的窗戶、桅桿、小水波等等。

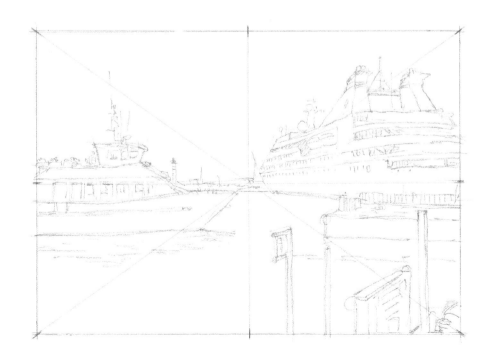

4 使用深灰色強化造型，描深畫面的參考
點。以排線區分明暗。以淺藍色排線輕輕替天
空上色。以深藍色畫水。到畫中越遠的地方，
排線筆觸就越細；而在畫中越近的地方，筆觸
就越粗厚隨性，尤其是船底和碼頭下的線條。
這樣做，能讓這些物件的視覺效果符合透視
法。

5 在船體、天空和水面反光處上一層藍紫
色。用一些土耳其綠的線條為水面增添波
光。用亮紅色畫出碼頭上的設施和船上的一
些小點。在前景的陰影和透視線交匯處鋪上
黑色排線。

6 拿已經使用過的各色畫筆加強所有明暗效果，筆觸採柔軟的排線，下筆以筆腹貼近紙面。為了強調海面的波光，在水面畫上一層較深的祖母綠。替郵輪鋪上一層非常明亮的黃，呈現受光效果。最後才使用黑色，刻出畫中有力的點，也就是最深的區塊。

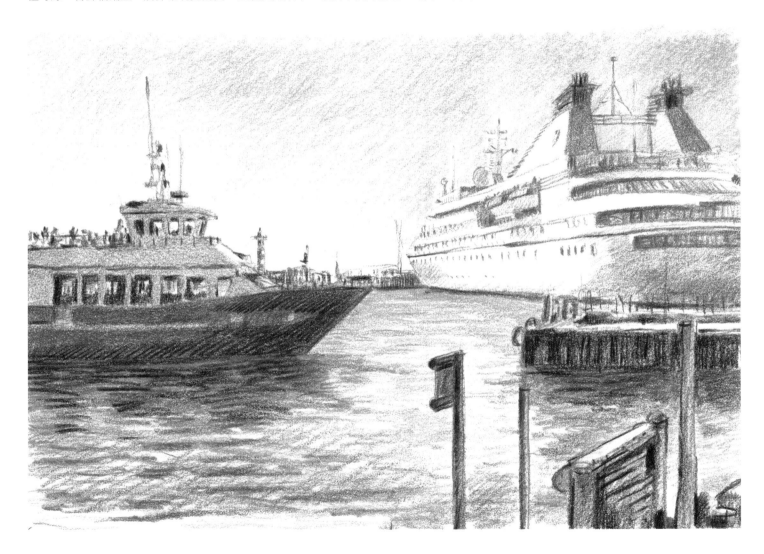

海濱的旅行札記

這裡有三幅速寫，由兩個步驟構成，筆觸輕快活潑，畫風走旅行寫生的路線。
當手上有三、四支筆，這是快速記下所見印象的方式。

1 作畫速度求快，下筆鮮活，
追隨當下的感受。畫中對你最重
要的是什麼，就專注在那上面，
注意透視線的交匯點、陰影和輪
廓⋯⋯

2 如果你想發展速寫的內容，就選定一個重點往下畫。在第一幅畫中，我們發展了透視線的交匯點，也就是水平線、大海、海灘和三個形影伶仃的人物。第二幅畫的重點是以有色排線捕捉整體陰影的分布。第三幅速寫的焦點所在，則是左邊的船隻。

田園風景

這項練習讓你熟悉如何畫出遼闊的風景，一層一層建構出畫面的景深。使用學生沾水筆作畫，施展筆觸時要格外小心，避免留下墨點。若有墨點滴出，也要懂得如何將它們化為己用⋯⋯

畫具

- 125克白色緞面水墨畫紙
- 4B素描鉛筆
- 2個Sergent Major沾水筆筆頭，
 一粗一細
- 沾水筆筆桿
- 中式墨汁
- 竹筆

1 用素描鉛筆勾勒出一幅寬闊的風景，注意草稿中的形體要保持簡單，分出景深遠近的層次。

2 畫出以下參考點：矮籬笆、瓦片屋頂、樹冠和灌木叢、田野延展的方向，一直到最遠的草原和天上的雲。

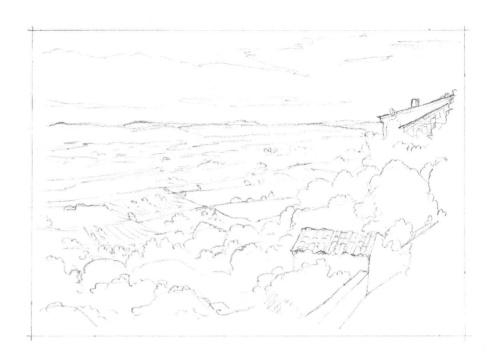

3 以細沾水筆的小排線，鋪排方向各異的點與線，開始詮釋畫中的平原。接著，勾勒出遠山和河流，不要把線條描死。

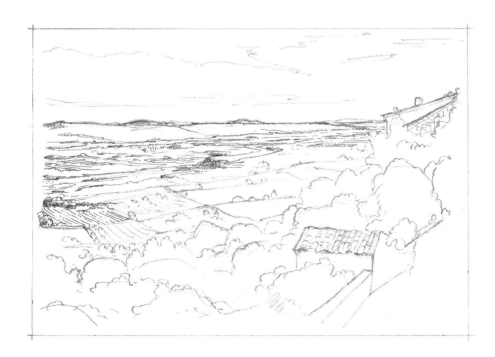

4 用排線耐心填充同樣的區塊，注意線條的方向和密度。畫靠近前景的樹叢時，變化一下作畫筆調。甚至也可以加重下筆的力道，交錯排線的筆觸，加深畫出來的色調。

5 換用竹筆和粗沾水筆處理前景。畫出小屋的牆壁和屋頂，用高密度的排線填滿空間。畫前景的樹叢時，可以用竹筆製造一些曲線和墨點描繪葉片。

6 以粗細沾水筆交替，一筆一筆任意經營前景的細節。整理畫面整體排線的方向，調配樹叢筆調的節奏。用規律劃一的筆觸畫出牆腳的陰影，交錯線條能讓影子加深。加強雲朵的線條。應用竹筆畫出墨斑、點與線，並善加經營不同的質感。

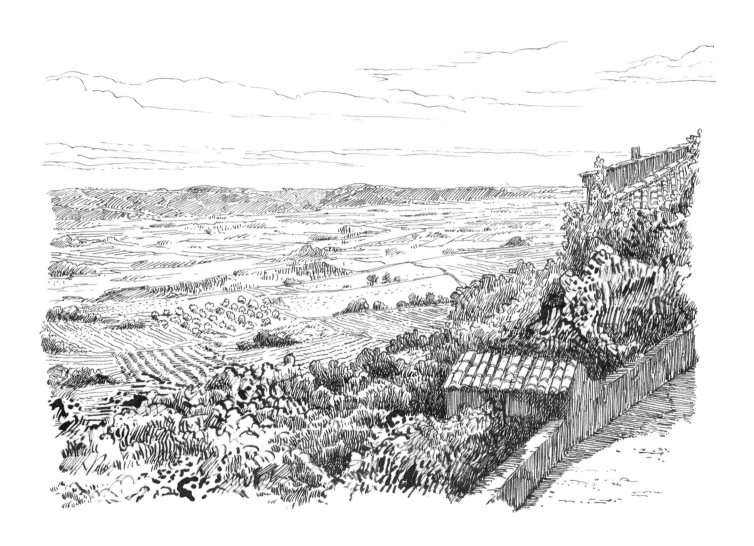

樹

這裡有兩叢樹，皆以速寫的方式描繪，有利於瞭解它們的造型、枝葉質感和光影遊戲。

1 用素描鉛筆勾勒出一個樹叢，包含一棵松樹和兩棵柏樹，簡筆標出暗面和受光面。

2 接著，以排線上色，呈現筆觸韻律。

3 下筆時變換筆觸的曲直、長短和點線交錯，營造不同的質感和光影效果。

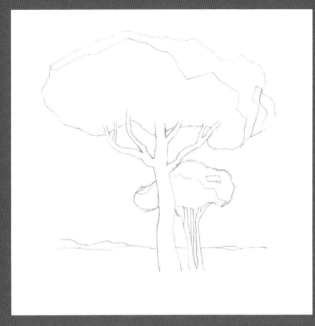

1 勾勒出兩棵義大利傘松的大致輪廓，標示出陰影和受光的區塊。

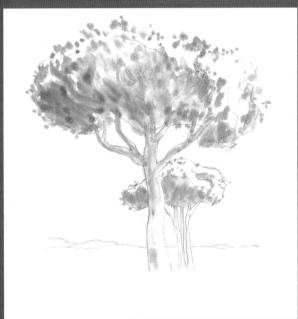

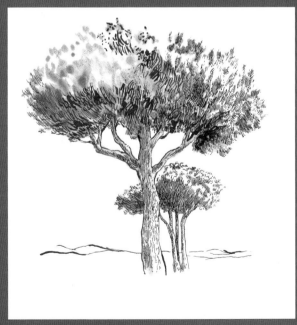

2 以細筆刷蘸取稀釋過的中式墨水，自由點染樹叢和樹幹的暗部。

3 使用沾水筆搭配竹筆的多重線條，描繪細部的松針。同時，用沾水筆勾勒出地平線。

貓

為了掌握動物的形體，比如貓，選牠常見的姿勢來畫。動物休息時，牠的形體易於供人拍照或觀察。動物身上的毛有助於研究光線和質地的細微變化。

畫具

- 深灰色粉彩畫紙
- 黑色粉彩鉛筆
- 白色粉彩鉛筆
- 軟橡皮擦

1 用黑色粉彩鉛筆畫貓，把貓的輪廓拆解成邊線圓滑的簡單形狀，簡化成一些圓形和橢圓形。

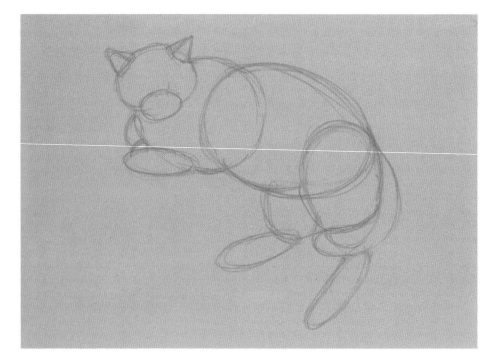

2 畫出動物身體的結構，強化貓身主要的輪廓。畫出頭部細節，總是以簡單的幾何圖形起手：鼻口的部分畫成橢圓，眼睛畫成半圓，耳朵畫成三角形。

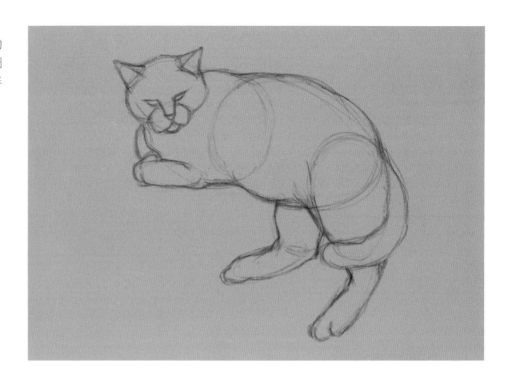

3 為了強化體積感，用排線任意加深暗部。從毛髮色調最深的區塊開始，順著毛的方向排線，畫出蓬鬆感。

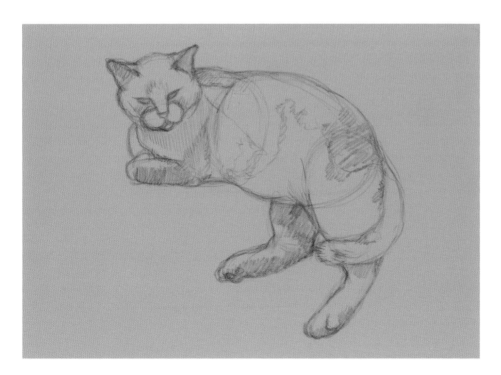

4 用排線畫出貓毛的紋理，營造毛的質感並記得這隻貓是有斑點的。所以，用更多筆觸自由加深斑紋，遇到色調偏亮的地方，便留出紙原本的灰色。

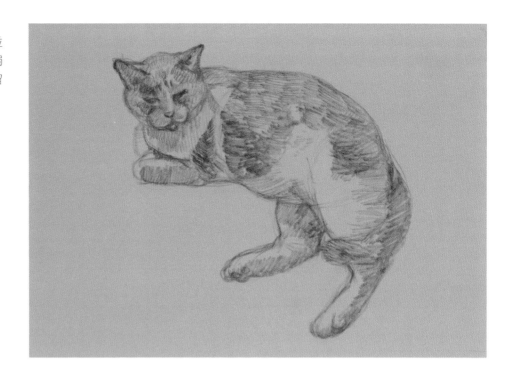

5 用白色粉彩鉛筆描繪貓毛受光的區塊，筆觸要順著毛的方向走。從最亮的地方開始，在那裡多加著墨。接著畫較灰暗的區域，減輕下筆力道，經營灰色調。

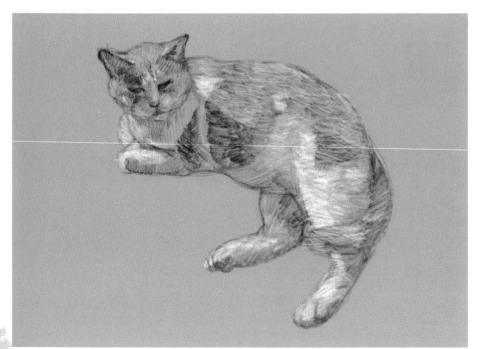

6 以黑色粉彩鉛筆加強所有區塊，包括貓的眼睛、鼻子、耳朵和腳掌……統整畫面的暗部。以白色粉彩鉛筆提點受光處和灰色調的區塊，筆觸線條以碎點與短線為主。用黑白兩支粉彩鉛筆勾勒出貓的鬍鬚。為了區隔空間質感，畫出貓的影子。為了把貓放在畫的前景並烘托明暗，用簡筆畫出背景。

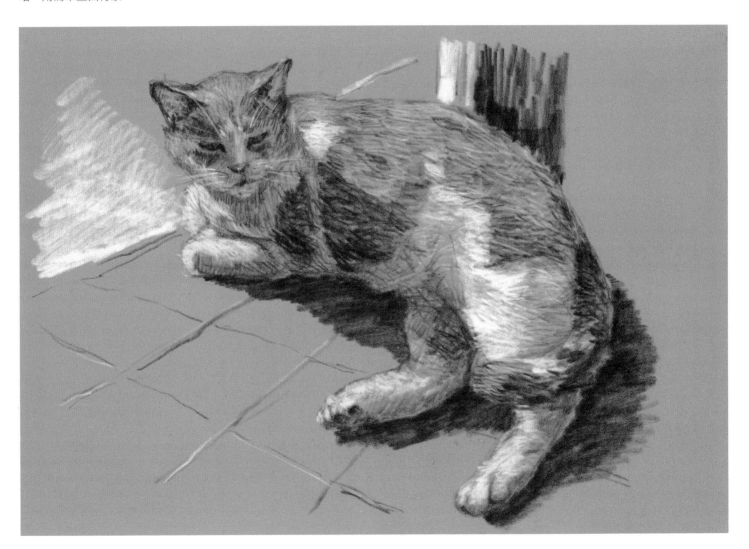

貓的習作

這系列的習作旨在掌握貓的形體和姿勢，並處理不同的質感與明暗效果。

1 這個練習能讓你想像貓的骨骼，並用幾何圖形建立貓的身體結構。

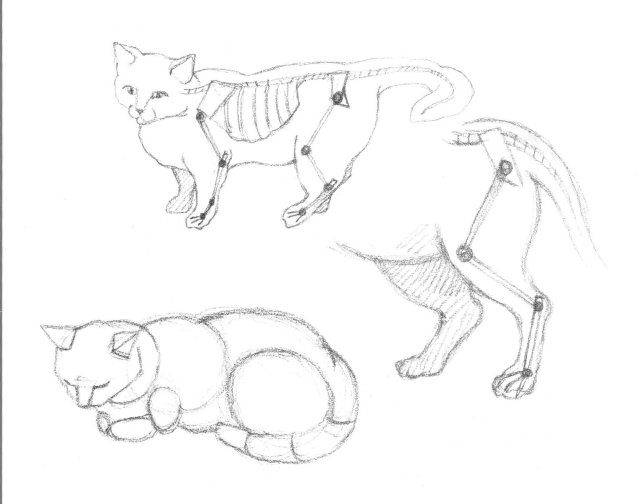

2 為了多加練習，重複描繪貓咪同樣的姿勢，在技法和處理方式上做變化。

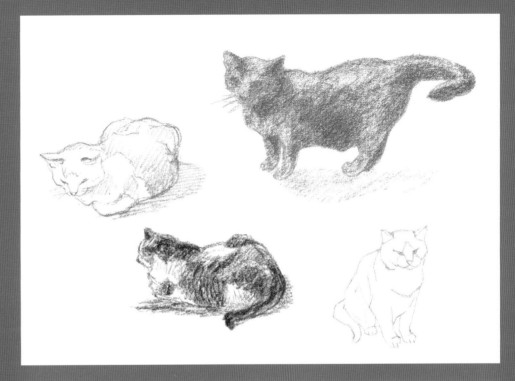

3 注意如何建立並處理不同的明暗區塊以及貓毛的質感。

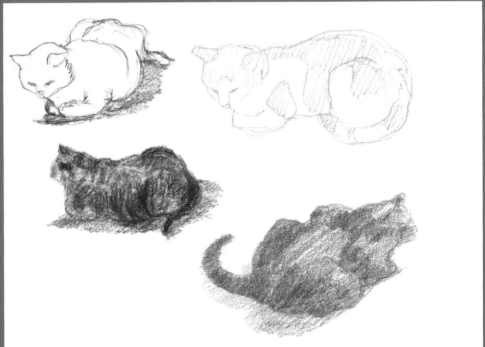

粉彩
Le pastel

Pierre de Michelis

皮耶・德米榭里

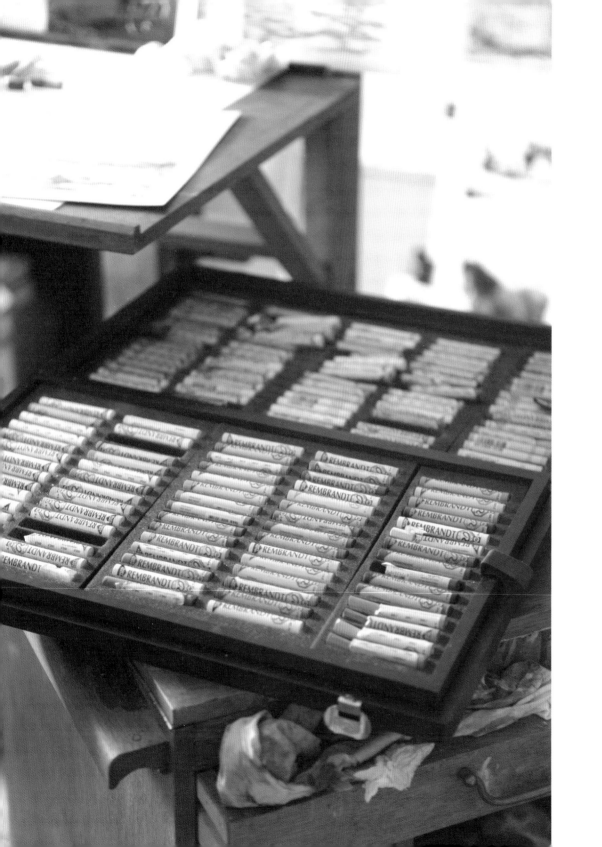

乾粉彩

粉彩（pastel）一詞源自拉丁文，而從中衍生而出的「顏料團」（法文作pâte）常以條狀的形式為人所用。粉彩筆主要由色粉製成，色彩清純且明亮，帶著粉紗質的霧面效果。色粉的原料可以來自礦物，像是赭石或義大利西恩納的泥土，也可以是生物，像焦茶[1]和胭脂蟲，或是植物，譬如菘藍或茜草。製作粉彩筆時，色粉會混入其他填料，一般來說包括白堊、黏合劑和阿拉伯膠。這些材料和黏合劑能幫助粉彩筆塑形，並因為工法不同而產生各種輕柔的色質和霧面的筆觸效果。偏硬的粉彩筆可讓畫面較為清晰，偏軟的粉彩筆則容易碎裂，留在紙面的附著力較強。因此，軟硬不同的粉彩筆相輔相成，在不同情況中發揮特性。另外，市面上的粉彩筆在形狀和長度上都略有不同。筆身有方有圓，最常見的長度落在十公分左右，厚度則約為一公分。由於粉彩筆易碎，需要小心收納整理，並用筆盒保護，不讓筆與筆之間互相沾染，互相碰撞。不過，粉彩筆畫家為了貼合作畫題材，有時會刻意折斷粉彩筆。粉彩筆的碎塊便需要依照色調以小盒子收納。為了讓小細節畫起來更加順手，市面上也有粉彩鉛筆，由裝填粉彩筆芯的木桿製成。

1 焦茶（sépia）取自墨魚汁。

顏色

粉彩畫家的筆，得具有很寬的色彩跨度，越寬越好，因為在粉彩筆性質容許的範圍內，能做的混色有限。不過，粉彩的抗光性極佳，上色效果格外明亮。粉彩筆的顏色通常使用同樣的名稱，不過這些色彩名稱也會加上一些形容詞或品牌特有的序號。而且，根據調製比例的不同，不同品牌的同色粉彩也會有些微差異。此外，有些色調的粉彩明明看起來相似，名字卻天差地遠。因此，下一頁色卡上的檸檬黃205,3是黃綠色，而亮群青505,7則比深群青506,9顯得更深。

對初學者而言，一大盒粉彩筆是理想的解決辦法，之後要單支補充都是可以的。要畫出本書介紹的各個主題，我們使用的畫具是林布蘭（Rembrandt）軟性粉彩（請見隔頁色卡）。序號的數字對應色彩以及色調：

,3=混入黑色

,5=純色

,7 t/m ,12=遞增混入白色

每則練習都會標示作畫必要色彩的清單。

粉彩色卡

|
白
101,5 / 202,12 |
深黃
202,5 |
深黃
202,9 |
檸檬黃
205,9 |
檸檬黃
205,3 |
亮橙
236,3 |
亮橙
236,7 |
亮橙
236,5 |

|
深耐久紅
foncé 371,5 |
深耐久紅
foncé 371,3 |
深耐久紅
foncé 371,7 |
耐久紅
372,5 |
英國
339,3 |
胭脂紅
318,5 | 胭脂紅
318,9 |
深茜草漆紅
331,5 |

|
土黃
227,7 |
土黃
227,5 |
赭黃
231,5 |
純褐
408,9 |
焦褐
409,8 | 焦褐
409,7 | | |

|
岱赭
411,8 |
岱赭
411,5 |
岱赭
411,9 | 岱赭
411,10 | 岱赭
411,2 | 岱赭
411,7 | | |

|
藍綠
640,9 |
藍綠
640,7 |
深辰砂綠
627,3 |
亮辰砂綠
626,3 | 亮耐久綠
618,3 | | | |

|
耐久黃綠
633,5 | 耐久黃綠
633,7 | 橄欖綠
620,8 | 橄欖綠
620,5 | 橄欖綠
620,3 | 橄欖綠
620,7 | | |

|
亮群青
505,5 |
亮群青
505,7 |
深群青
506,9 |
深群青
506,7 |
深群青
506,5 | | | |

|
酞菁藍
570,5 |
酞菁藍
570,7 |
土耳其藍
522,8 | 普魯士藍
508,8 | 普魯士藍
508,7 | 藍紫
548,3 | | |

|
灰
704,3 |
灰
704,8 |
灰
704,7 |
鼠灰
707,7 |
鼠灰
707,3 |
鼠灰
707,5 | 鼠灰
707,10 | 鼠灰
707,8 |

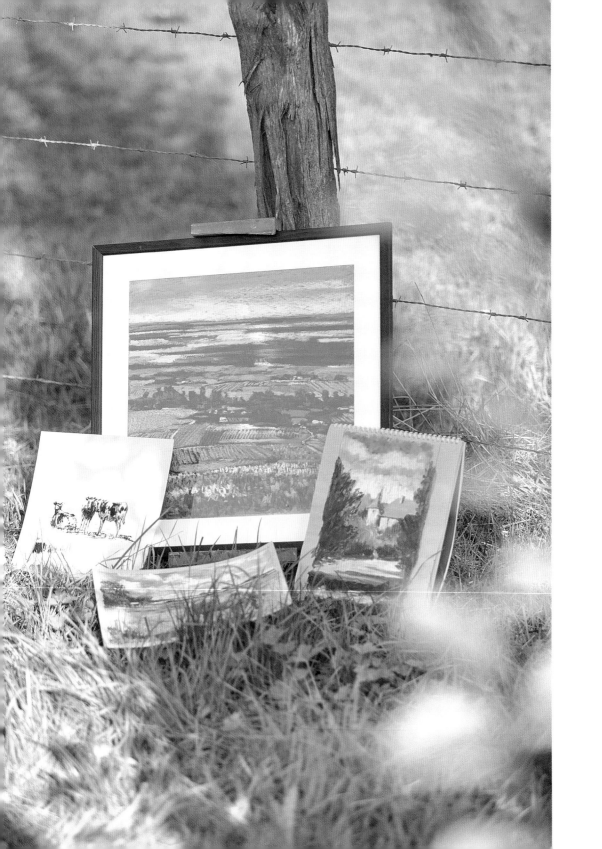

紙

紙提供粉彩畫兩項核心特質：色彩與質感。背景的顏色是基本色，因為它能烘托主題的顏色。從米白到黑色，畫紙的顏色怎麼選，要看畫家如何打算，也看主題有什麼樣的需求。舉個例子，深色的背景能凸顯明亮的顏色，反之亦然。白紙是中性的，但不幸的是，它的粉彩顯色力稍弱。可行的辦法是用紙筆在白紙上打底，上一層淡淡的有色背景。

粉彩能直接附著在紙面上，色彩依附和固定的效果取決於紙的材質和紙面的紋路。譬如安格爾（Ingres）或Pastelcard的顆粒表面紙張，粉彩附著效果極佳，也讓層層疊色輕而易舉。所以，紙面從條紋、蜂窩網格、顆粒到平滑霧面，有很大的選擇空間。

紙張大小怎麼選，要看畫的題材是什麼。市面上買得到的紙張規格都很容易調整。紙張可以裁切，或直接用筆在紙上框出作畫範圍，標出可以用來裱框或試色的邊緣。初學者偏好使用小本的素描練習簿，以及易於測試的單張素描紙。

對於室外速寫，素描本是不可或缺的。美術供應商有生產現成的粉彩素描本，附有夾頁襯紙，保護每張畫紙。

輔助工具

除了粉彩筆和紙，粉彩畫需要的畫材少之又少。一支2到6B的鉛筆在打草稿的階段會十分有用。由於粉彩畫紙紙質脆弱，選鉛筆時，盡量選軟性且筆頭偏粗的鉛筆，筆尖才不會嵌入紙張，而是拂過紙面，而且方便用橡皮擦擦掉。而在勾勒或強調某些輪廓的線條上，粉彩鉛筆也很有用。

為了按壓色粉，也就是在紙上鋪排粉彩的層次，製造暈塗或混色效果，使用手指是最自然方便的技巧。這個方法不但最簡單，也很精準。為了達到同樣目的，也可以使用紙巾、碎布或海綿，來柔化已經上色的區塊。軟橡皮因為具有黏性，可以擦除畫錯的地方。

粉彩質地脆弱，需要受到保護。這時，噴霧式固定劑扮演了將粉彩顆粒附著於紙上的角色。固定劑會讓顏色顯得暗沉，可能會讓作畫者卻步，或相反地，成為一種巧妙的效果。原則上，固定劑在作畫的最後階段施用，但為了要固定較厚的色層，也能在作畫中途噴灑，而且可以噴灑數次。固定劑很好用，但如果有其他方式保護畫作，它並非必要。鏡框裝裱是理想的保存措施，不過，以襯紙保護粉彩畫畫面，並將畫作收納在畫盒中，也是可以的。

基本技法

粉彩筆的握筆方式直接影響畫出來的線條效果。首先，要選好適合的粉彩筆碎塊，亦即經過使用而磨損成合適的造型，帶有尖頭，或是大小剛好的斷片。接下來，細心運用這段粉彩，拿捏好希望的運筆角度。從適合處理細節的尖角到適合鋪排重要塊面的粉彩截段，選擇空間很大。

作畫者必須充分掌握**粉彩下筆的力道**，這將決定筆觸效果為何——下筆越用力，顏色就越濃，線條就越突出，反之亦然。粉彩習作最能彰顯**色彩套疊**的複雜性，因為粉彩混色只能在有限的框架中進行。快速且精準選定正確的粉彩顏色，取代了常見於油畫或水彩的調色盤混色。

紙筆能為粉彩畫帶來有趣的肌理效果，尤其是淡化。紙筆允許某個限度內的混色，因為畫者一旦上紙筆，會淡化已經塗上的顏色。直接用手指或裁下一小張紙，也能抹除顏色，使之不那麼鮮亮，達成想要的淡化效果。著重觸覺面，是粉彩畫的特徵——畫著畫著，手就會沾滿顏色。

用指腹壓塗粉彩時，皮膚表面薄薄的油脂層能幫助粉彩固定在畫面上。但如果手容易出汗，就容易留下指痕。這樣的話，就多用吸紙或碎布來壓塗畫面。

排線是畫出互相平行的線條，線與線之間彼此接近，線體偏粗，下筆稍加按壓。排線效果如何，取決於排線套疊次數的多寡。

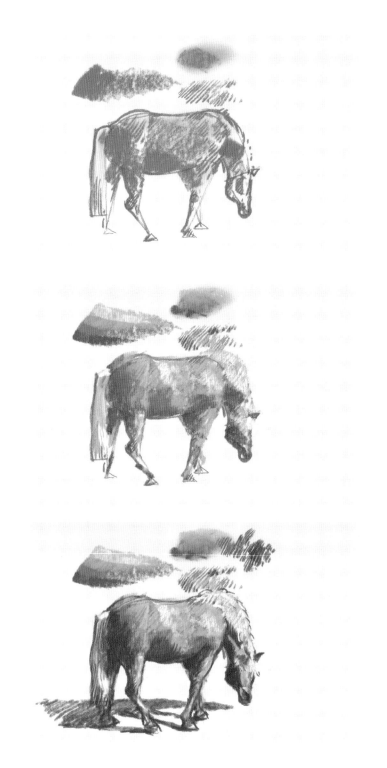

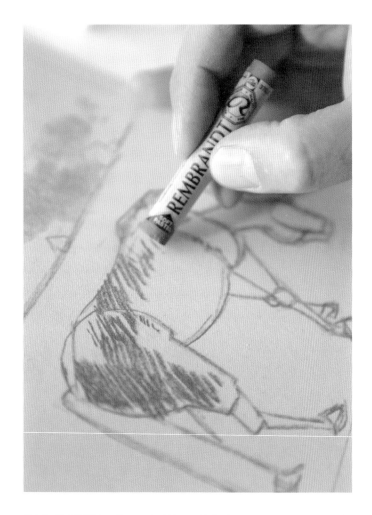

選取**背景顏色**時，要看影子的顏色和設想中的光源色調。可行的做法包括：留下紙的原色、只塗一層顏色並且留下層次肌里和色相，或重疊多層背景色。

作畫基本步驟

根據作畫主題選取畫紙顏色。用鉛筆在畫紙四周的邊緣拉出框線。拉線時，輕輕下筆即可，不要讓鉛筆線嵌入紙張，要方便用橡皮擦擦除或之後蓋過。留下來的空白邊緣，供以後裱褙之用。這個區域能控制作畫時塗出來的部分，試驗疊色效果，或在有需要的時候，重新調整畫面整體邊框。出血的留白範圍越大，它的用途就越廣。

如果你是依照相片作畫，為了方便作畫，在畫面邊緣標出一些參考點，可以將邊線二分或三分，這樣一來，可避免在畫面拉出方格網線，刮傷畫紙。

如果你是寫生作畫，可以利用中間有細線將畫面十字分割的卡式取景框。這在戶外很有用，卡式取景框能限縮畫面篇幅，聚焦畫面主題。

從上畫到下，避免不小心發生的刮擦。
如果畫面涉及遠中近等層次，要將它們區隔出來。
為了不使用紙筆淡化紙上粉彩，同時變化上色肌理效果，善用粉彩筆多變的使用方式，利用不同形狀的粉彩斷片達成目的。

一開始，單一個顏色就能營造氛圍。
最後，為了統整和微調畫面，退遠一點，瞇眼查看畫作。接著在畫面整體使用既有的色彩，以小筆觸進行微調。

戶外寫生與
室內作畫

由於用的畫具不多，在戶外施展粉彩畫技法，再適合不過。戶外寫生，只需要一盒粉彩筆和一本速寫簿，就能快速畫出寫生題材。當然，面對更深入的習作，自然就需要更可觀的畫具支援──有小桌子的畫架能置放粉彩盒、裝碎塊的小盒、清理雙手的東西、淡化壓印用的紙張、固定劑、素描鉛筆、保護畫面用的包膜紙等⋯⋯無論是速寫還是較為詳實的草圖，都是室內作畫的基礎，鮮少有重要的作畫題材是在戶外完成的。

在室內，一張好桌子就能滿足粉彩畫者的需求。畫具完備後，作畫者以戶外畫的草圖和／或照片為底稿，完成作品。戶外與室內兩種作畫模式都不可或缺，且相輔相成。到戶外去捕捉氣氛和鮮活的第一印象，抓到整體感。回到室內，則好好利用時間把草稿過一遍，經營細節。

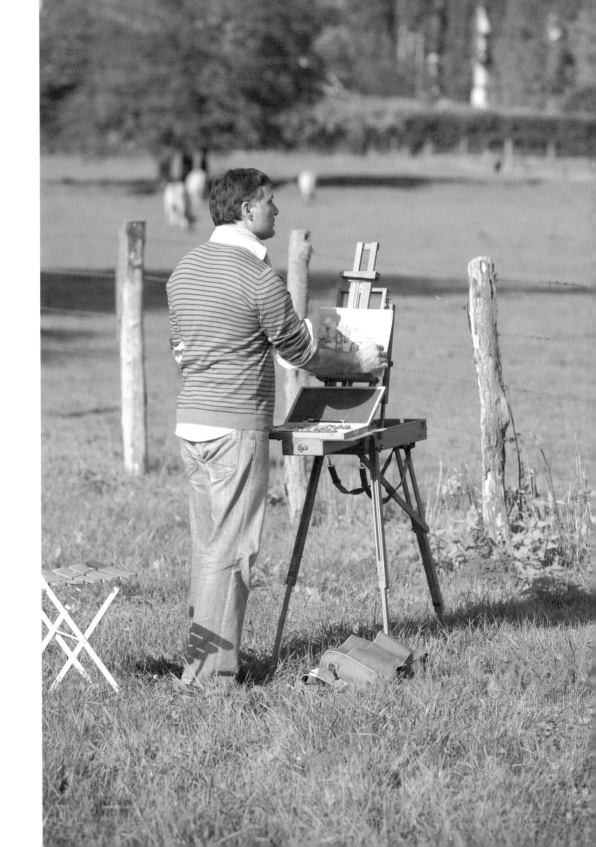

草地上的馬

這張田園風景有三個重點：馬的習作、風景透視以及馬與周遭環境的整合。

畫具

- 350g深色粉彩畫紙（亮土黃）
- 凡戴克棕粉彩鉛筆

顏色

白 100,5

 深黃 202,5

 深耐久紅 371,5

 岱赭 411,7

 深辰砂綠 627,3

耐久黃綠 633,5

 橄欖綠 620,7

 深群青 506,7

 酞菁藍 570,7

 鼠灰 707,8

1 拉出地平線，決定其他構成元素的位置。簡略畫出風景和馬，接著畫前景的籬笆，注意透視關係。用凡戴克棕粉彩鉛筆，排線標出馬的暗部。輕輕勾出遠景的樹叢。

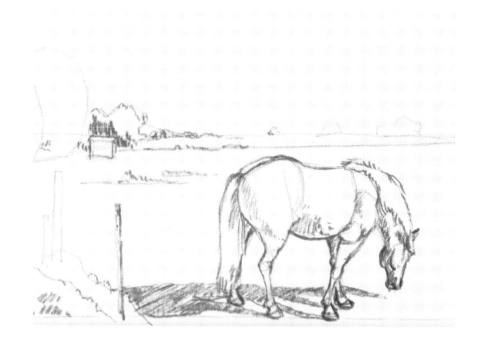

2 持續以棕色粉彩鉛筆呈現明暗關係，畫出那些為畫面帶來生命的光與影。逐漸收短筆觸。以輕盈奔放的線條勾勒出雲朵。

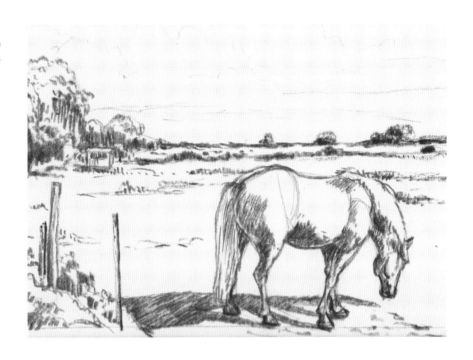

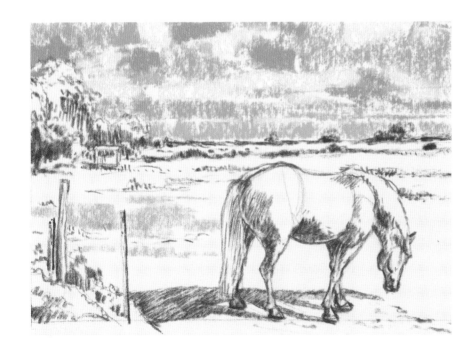

3 作畫次序從畫面上方畫到下方，避免弄髒顏色。在地平線盡頭塗上酞菁藍。雲朵用白色與鼠灰色來畫，天空的縫隙則用深群青填補。為了撐出天空的穹窿感，讓各種顏色相接交錯。為草地塗上橄欖綠。只需平塗，不用在意細節，自由表現各個造型。

4 繼續大致地上色。添加黃綠與深辰砂綠，讓草地的色彩多樣化。以岱赭為馬身上色。使用這些主色能覆蓋畫面的多數區塊。接著，用手指壓塗淡化上色的部分，讓色彩更為細緻。然後，上白色提亮畫面或表露與白色相接的顏色。

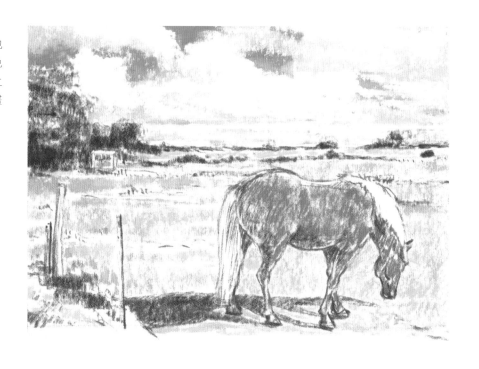

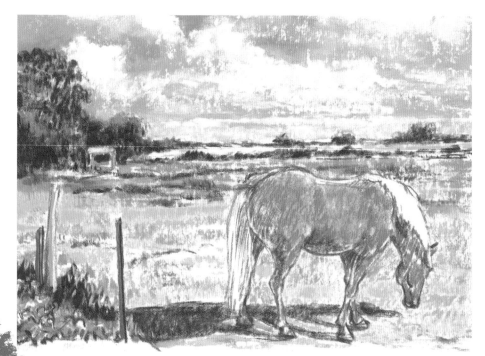

5 現在，進入細節。畫植被的時候，讓畫面既有的色彩組合加入一點土黃（深黃色）。為了呼應天空的色調，在地上的馬槽和木樁上塗一些灰、藍和白色。在幾個地方塗上深紅，突顯明暗對比。除此之外，紅色因是綠色的互補色，能加深綠色調，破開太過生嫩的綠，展現多變的色差。

6 以棕色和土黃排線，加強馬的明暗關係。為草地畫上一些反射的光斑，也在馬的皮毛上加上一些紅調子。這樣做，也是整合馬和周遭環境的一種方式。強化馬的影子，讓馬固定在地上。為了提點透視關係，用棕色粉彩鉛筆勾出籬笆的鐵絲。用幾抹白增添馬身上的光澤。

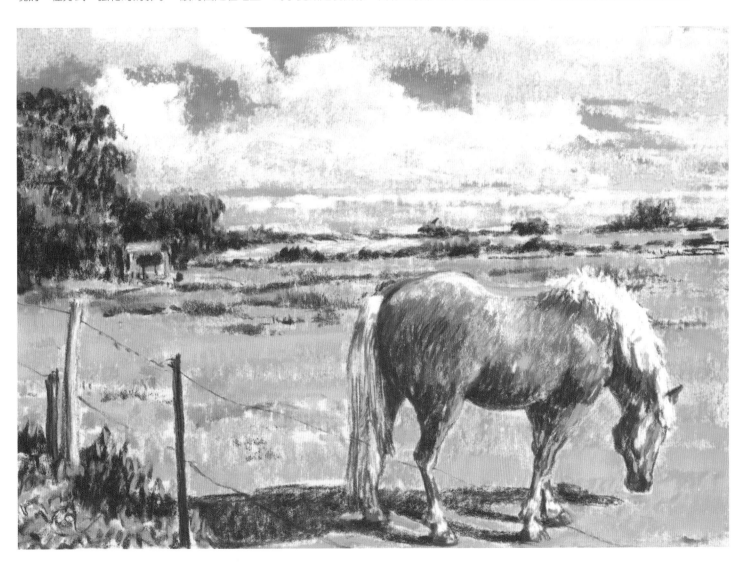

畫動物

牛

在這幅寫生習作中，背景內容壓縮到極簡，專注在寫生重點，也就是建立輪廓和呈現它們在空間中的狀態。

1 用黑色粉彩鉛筆作畫，將牛的輪廓簡化為幾何形狀。注意每隻牛和群體的關係並掌握牠的身體比例。

2 弄斷粉彩筆，平塗塊面，並且變換下筆施力的大小與角度來製造筆觸變化。透過光影間的遊戲來營造牛的立體感。畫出影子將動物固定在地面上。在一些地方塗上白色，和紙的米白形成對比，加強受光感。

馬

描繪輪廓就像建構造型的遊戲。幾何圖形能幫助你捕捉描繪對象的比例，組成部分之間如何銜接，也讓你更加認識描繪對象的結構。此外，粉彩格外適合描繪動物皮毛的質感。

1 用黑色粉彩筆作畫，將馬化約成由數個環節相扣而成的框架，並將牠放在透視的長方形上。

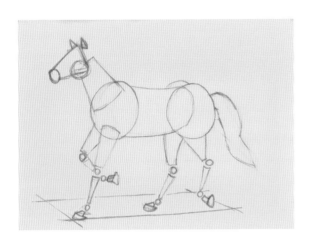

3 以紅土色平塗上色。為了加強陰影和營造馬鬃與馬尾的動感，上色時搭配黑色與棕色粉彩筆尖的排線。以白色粉彩局部提亮馬身。

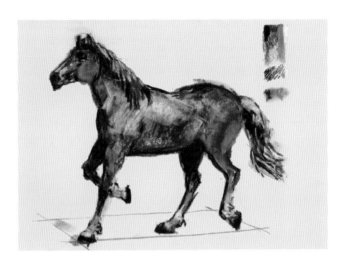

2 用棕色粉彩筆為整匹馬上色。可以加重下筆施力，拉出明度差異。以手指揉壓馬頭與馬尾的部分，淡化已經塗上的顏色。

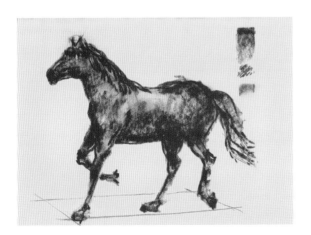

4 使用既有的四個顏色充實馬的色彩飽和度。順過先前排線的地方，讓馬毛的質感更為滑順，並製造肌理變化。回頭用黑色粉彩鉛筆處理細節，例如刻畫馬蹄等。

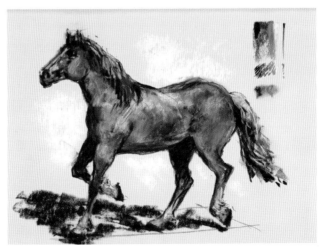

海邊風光

天空、大海、沙灘、崖壁以及遠方幾個遊客——這張粉彩畫在素描上沒有特別困難之處。它所需的，是一步一步從容地構圖，畫出符合透視的海景，壯闊通風。

畫具

- 350g深藍灰粉彩畫紙
- 凡戴克棕粉彩鉛筆

顏色

白 100,5

 亮群青 505,5

 深群青 506,9

普魯士藍 508,8

普魯士藍 508,7

 耐久紅 372,5

深黃 202,9

 赭黃 231,5

 亮耐久綠 618,3

 灰 704,7

 藍紫 548,3

1 用鉛筆拉出海平面和懸崖的大輪廓——兩者能清楚標出消逝點的位置。拉出濱線，分出大海與灘頭，並用簡單的幾何圖形畫出前景的石堆。這四個步驟能讓位於不同區塊或景深的主題有明朗的空間關係，遵循透視原則建構風景畫面。接著，用棕色粉彩鉛筆重描整張畫稿。

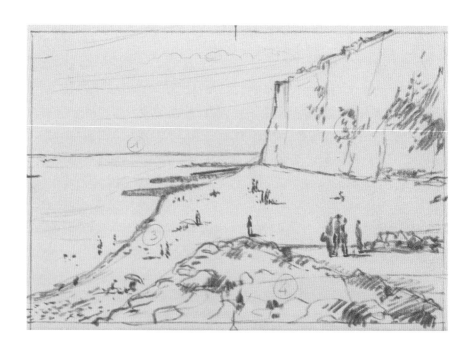

2 以粗獷的排線替天空和大海上色，使用的藍色包括群青和普魯士藍。用灰色畫海灘，留下間隙讓紙的原色透出。用赭黃和黃色大致點出崖壁的受光狀態，用綠色畫植被，並為受光處和前景的植物添上一些黃色和綠色。

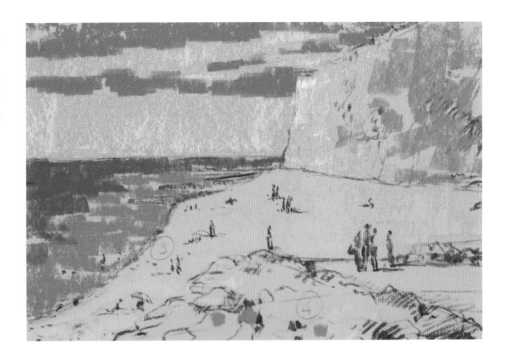

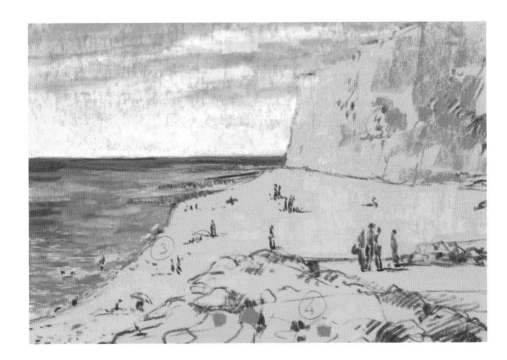

3 提升天空色彩的飽和度。天空色彩柔化的部分，直接以粉彩壓塗覆蓋。以水平的小筆觸呈現海面的起伏變化，顏色使用普魯士藍。描繪波浪和海藻時，換用亮群青和綠色。靠近海平面的筆觸務求圓滑緊緻，越靠近灘頭的海面筆觸則要鬆開。

4 順著崖壁的層狀結構和裂痕，以排線替崖面上色。用赭黃和黃色替受光區域上色。使用綠色清楚界定植被區塊。以藍紫色點描出海灘、泊船的浮橋和懸崖的邊緣。

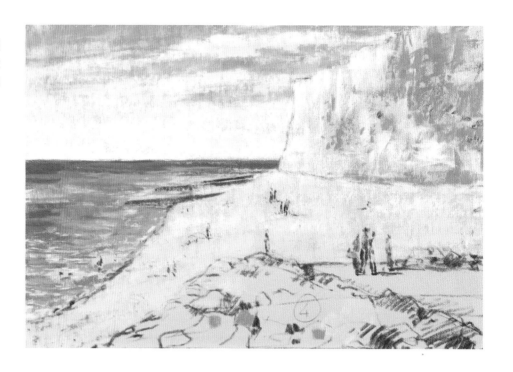

5 以赭黃、黃色、灰色與綠色定出前景石堆的結構。以排線描繪暗面和受光處。用淺藍提亮海灘的灰色調，區隔出海灘上的人群。以藍紫、淺藍、紅色和白色點出人物的輪廓。用藍紫色加長人物的陰影。

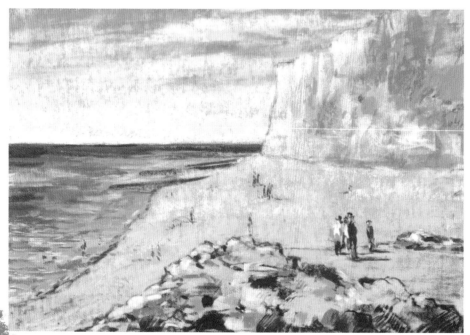

6 用藍紫色提點懸崖的陰影和邊線。用黃色回頭強化崖面的岩層特徵。以白色、藍色和紅色的碎筆點出人物。用一些土黃和綠色強化浮橋的受光面。用藍紫、土黃和白色點出灘頭的卵石。

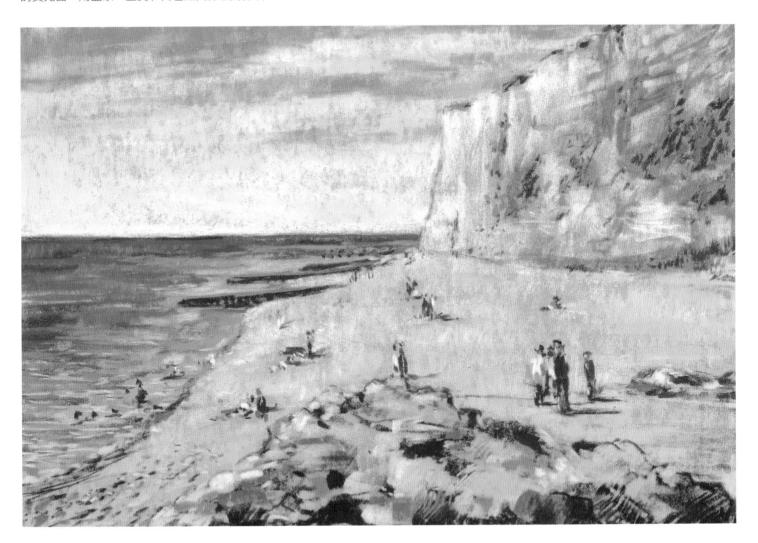

海邊習作

以下兩幅海面與礁石的習作生動活潑，描繪快速，以粉彩點筆或斷片作畫，顏色不多。以深色紙張作畫能烘托出鮮明的色彩。

大海

1 以鉛筆快速拉出海平面，標出礁石沒入海水的曲折邊線。

2 用普魯士藍畫海水，顯示消逝點。運用施力大小和粉彩的下筆角度（筆尖或筆腹）變換上色的飽和度。天空塗上淺藍色。

3 強化海面色彩效果時，加入淺藍色。海面由遠景畫至近景時，逐漸加大筆觸之間的間隔。回頭用亮群青替海面著色。用些許綠色的斑點與線條，勾畫出海藻。

礁石

1 從同一張草稿開始。為礁石塗上一層
土黃色，以微微傾斜的豎直排線運筆，製
造岩石出水凝立的效果。以淺藍色塗抹雲
彩。

3 用棕色描繪礁石的造型，界定陰影，尤
其是與海面銜接之處。為了柔化從土黃轉
入棕色的漸層，可以使用灰色當中間色調。

2 用黃色畫出礁石的受光面，調控下筆力
道大小來變換光影對比強弱。

造船廠

這個工業世界包含許許多多幾何造型，是深入練習透視法的絕佳場域。細節描繪盡量從簡，這能讓畫面主題和海邊的闊靜取得平衡，自然浮現。

畫具

- 95g安格爾灰色畫紙
- 黑色粉彩鉛筆

顏色

白 100,5

深群青 506,9

 亮群青 505,7

鼠灰 707,10

 鼠灰 707,7

 灰 704,3

 焦褐 409,7

 焦褐 409,8

 土黃 227,7

 藍綠 640,7

1 用鉛筆拉出代表工地骨幹的線條，橫的、直的和斜的都要。用概略的幾何圖形替各個建築物打草稿，包括兩條高架橋、起重機和左邊的房子。

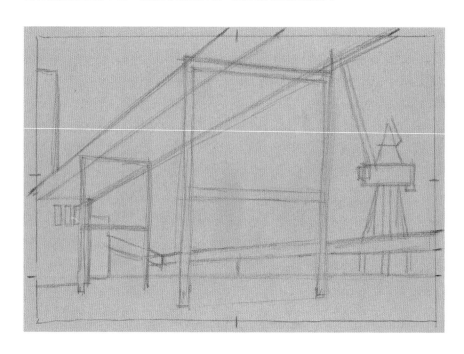

2 用深灰色替草稿上色，替建築結構陰影上色並添加幾項必要的細節，像是軌道和高架橋的結構。這個步驟的上色以垂直和水平排線交叉進行，這樣能製造素描的節奏感並加強透視效果。

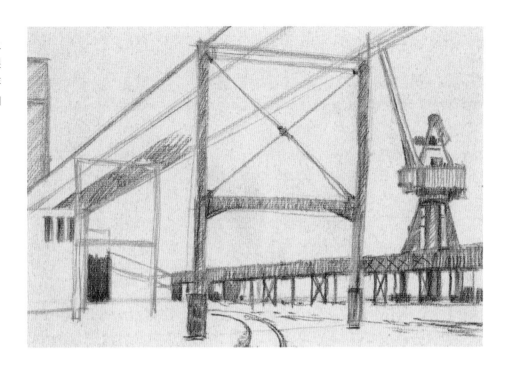

3 用深灰色粉彩加強大高架橋和其他建物的結構細節。上色時重疊垂直排線。用深藍色、淺藍色、鼠灰和白色替天空上色。為了遵照透視原則，天空由上畫到下的同時，用色也由深至淺，直到接觸地平線。

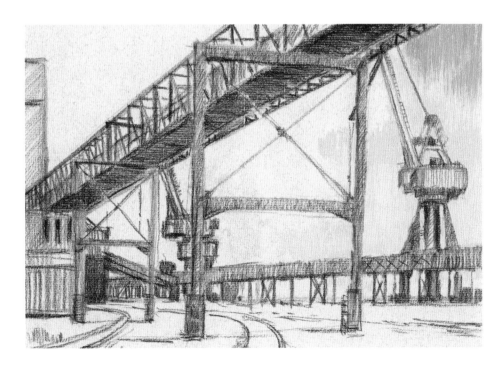

4 以同樣調性的排線完成天空的著色。用藍色塗出一線海色。地面使用土黃上色，交叉使用水平和垂直排線。用焦褐色畫出背景的建築物。用幾筆比較亮的顏色順過地面。以排線作畫，下筆時多少施加一些壓力，讓上色肌理和色調有更豐富的變化。用一些白色提亮建築物和地面的受光區塊。

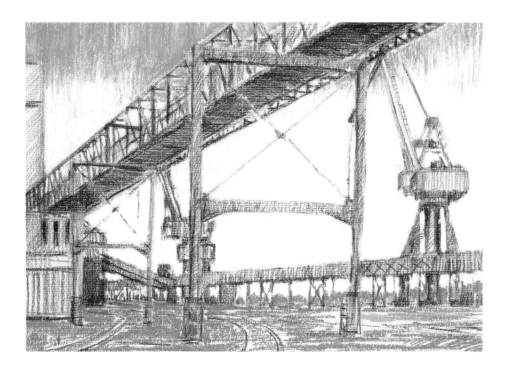

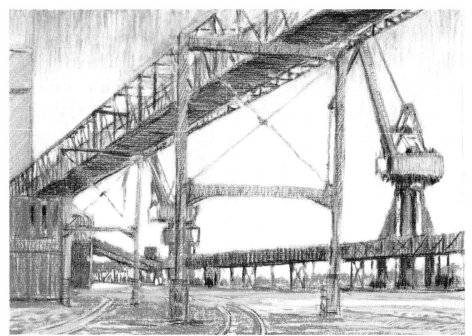

5 在兩架起重機的機體上添加一些藍綠色。用深鼠灰加強背景的房屋和高架橋。用些許淺鼠灰和白色經營色彩肌理，並提亮部分受光面。接近黑色的深灰則要用來加重高架橋的顏色，強化橋身特徵的對比。

6 用深灰色把所有結構都塗過一遍，用深鼠灰加強結構的明暗對比。使用房屋既有的色調和淺灰回頭畫房屋，讓肌理更為飽滿，同時描繪出窗戶。畫到地面時，用小筆觸的深灰加強鐵軌，和平台盡頭形成對比。在建物和高架橋上散布些許群青的色點。

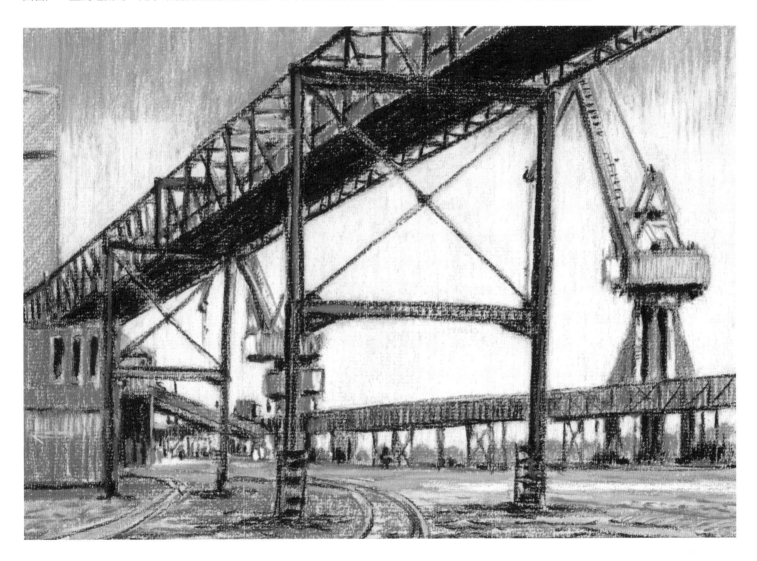

以透視法作畫

這個透視練習是在畫面的景深中表現物件的體積感。
在二維的介面上營造三度空間的透視感,透過處理消逝點和線之間的遊戲來完成。

1 從一個方塊和一條直線開始,畫出三個框與線交錯的簡單圖形。每個圖形的地平線和基準線位置都設定偏低。這樣,透視效果就能出現。

2 在第一個方塊的地平線上點出消逝點,從方塊兩角拉出直線,連結消逝點。同樣地,在垂直線的兩側各點出一個消逝點,拉線連結這兩個點和垂直線的上下兩端。找出穿過第二個方塊的地平線中心,點出消逝點,從方塊的四角出發,拉線穿過消逝點。

3 添加一些讓結構更為豐富的平行線，強化透視感。

4 用黑與白玩一下畫面的光影效果，形成明暗對比和灰色調變化。為了強化這三個圖形的透視效果，你可以拉出間隔逐漸縮小的平行橫線，在一旁畫出一個和原本圖形一模一樣、但小一號的圖形，或純粹畫出影子。

有扶手椅的室內一隅

室內畫提供光影交會的良機。光從室外進入，動向取決於開窗的位置。光打在不同的界面上，變化非常豐富。

畫具

- 360g凡戴克灰色粉彩卡紙
- 凡戴克棕粉彩鉛筆

顏色

白 100,5

檸檬黃 205,9

土黃 227,7

赭黃 231,5

深耐久紅 371,5

深茜草漆紅 331,5

鼠灰 707,5

鼠灰 707,3

英國紅 339,3

純褐 408,9

焦褐 409,8

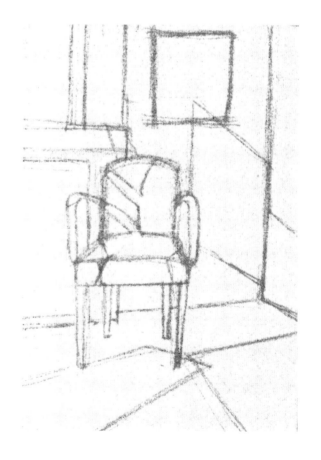

1 用鉛筆打稿，勾勒出畫面的主要元素──扶手椅、壁爐、畫框、房屋的角落以及受光的區塊。

2 用棕色粉彩鉛筆添加草稿細節，尤其是扶手椅的細部結構。加入新的物件如花瓶、地毯的圖樣、框內的畫、火爐內部等等，以提升畫面趣味。以排線填充陰影的區域，和受光區塊形成對比。

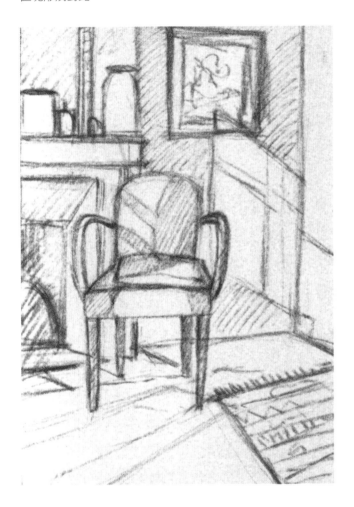

3 以緻密的排線替受光區域上色：使用黃色與紅色畫扶手椅，赭黃畫地面的陽光，土黃則畫牆面上的陽光。以些許赭黃與紅色，在壁爐邊角以及地毯上帶過幾筆。

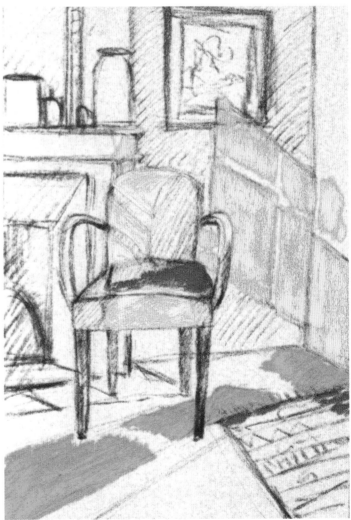

4 以中明度的灰色完成畫面大結構的線條，譬如樓面地板和牆壁的底板。以傾斜與垂直的排線為暗部上色。變換陰影灰色調筆觸的密度——牆面陰影下筆宜輕，壁爐檯面陰影下筆宜重，其他暗面適合下重筆的區塊還有爐膛和鏡子的內部。替樓地板塗上棕色。

5 回到畫面核心。為了在椅墊上畫出最純淨的光澤，上色時使用黃色與白色，並搭配褐色系作為襯托。同時，加強紅色調的畫面分布。以褐色系排線填充房屋角落的牆面。在扶手椅四周加強光源。以少許的黃搭配比例較高的白，在牆面、地板、畫框和大花瓶上疊色。使用一亮一暗的紅色，畫出地毯和壁爐的明暗關係。

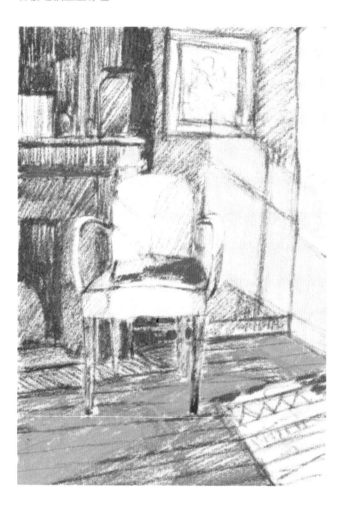

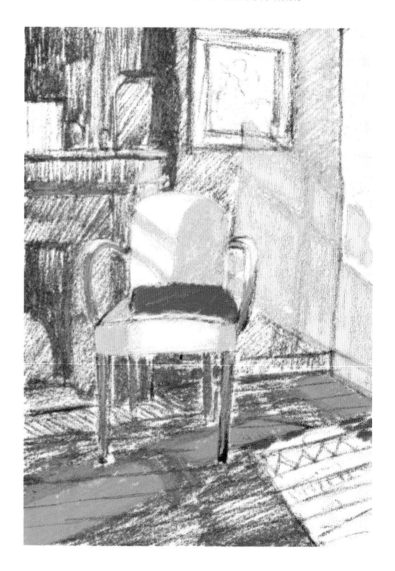

6 用深灰色強調最陰暗的區塊，強化陰影的同時，也讓受光區跳出來。別猶豫露出紙本身的灰色，它能統合暗部的總體色調。以既有的灰、紅和土黃，刻畫地毯、壁爐和家飾品的細節。以輕盈的排線微調牆面、地板和扶手椅上的受光區域。

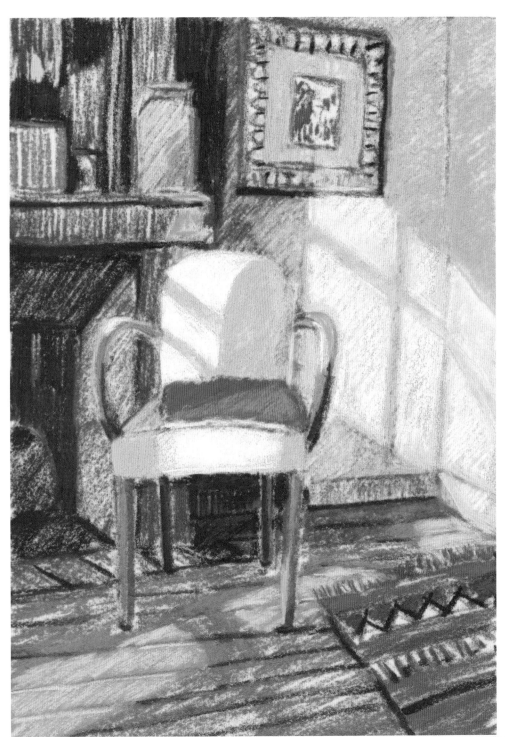

描繪光影

下列習作用不同的方法畫同一扇窗戶，既著墨陰影，也強調光線。這個練習的目的是運用相反的技法營造畫面的光線氛圍。

1 用鉛筆打出兩扇窗戶的草稿。畫第一扇窗戶時，替陰暗的區塊塗上黑色；畫第二扇窗戶時，用亮黃色替受光的區塊上色。藉由下筆施力的大小調控明暗效果的強弱。

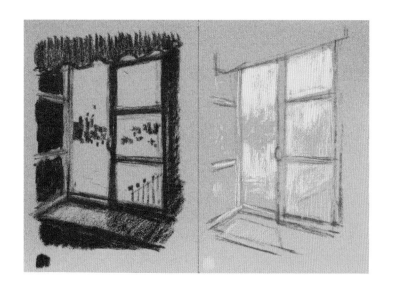

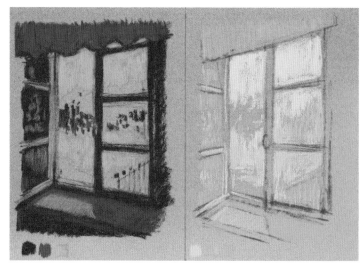

2 以稍微暗沉的顏色平衡第一層明暗效果。畫灰暗的窗戶時，使用紫色和淺灰變化陰影的色彩，同時補充稍微明亮的區塊。畫明亮的窗戶時，使用橄欖綠和土黃中和光亮效果。

3 在此，替灰暗的窗戶塗上濃烈的黑，強化最陰暗的地方。在明亮的窗戶中，使用白色將強光提出來。

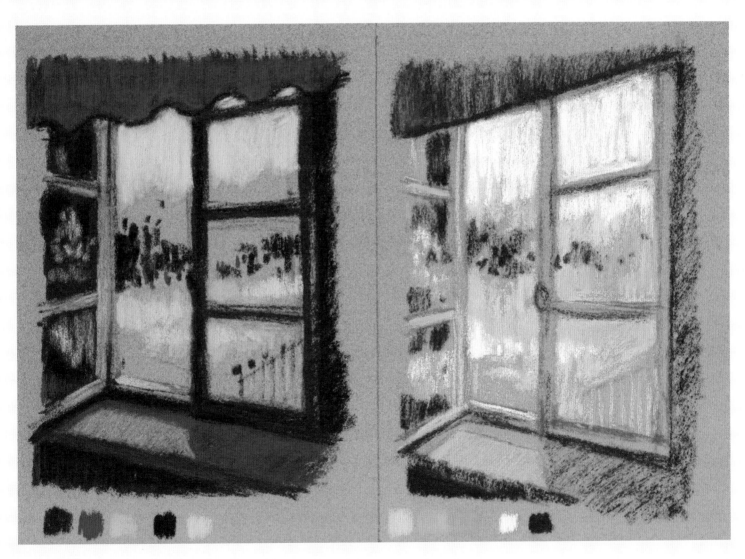

河畔風光

這幅風景一片祥和秀麗，但有其複雜性，適合練習描繪水、天與草木的關係。每個部分以各自的方式與肌理受光，除了要達到均衡的畫面效果，也需要個別處理。

畫具

- 360g凡戴克棕色粉彩卡紙
- 凡戴克棕粉彩鉛筆

顏色

白 100,5

 酞菁藍 570,7

 普魯士藍 508,8

 灰 704,7

 灰 704,3

 亮耐久綠 618,3

 深辰砂綠 627,3

 岱赭 411,9

 岱赭 411,8

 檸檬黃 205,3

用鉛筆打稿，拉出風景的大輪廓線和大致的造型，標示出河道的走勢、不同區塊的草地和遠景的大片樹林。

2 換用棕色粉彩鉛筆，把底稿過一遍。替樹林添加細節，描繪河流，勾勒出前景的蘆葦。以稍重的排線標示陰暗面，陰暗面讓這幅畫更顯活潑。輕輕描出雲朵和河面的波紋。

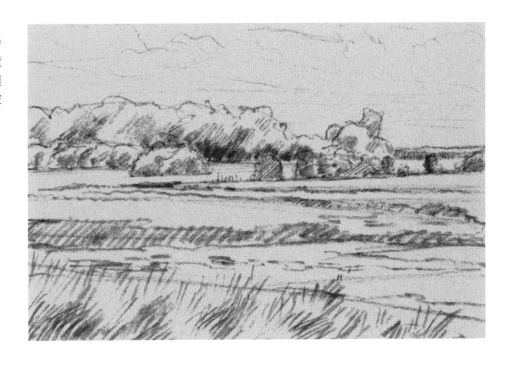

3 以淺藍與深藍相間的塊面為天空上色，並用灰色畫出有雲的地方。

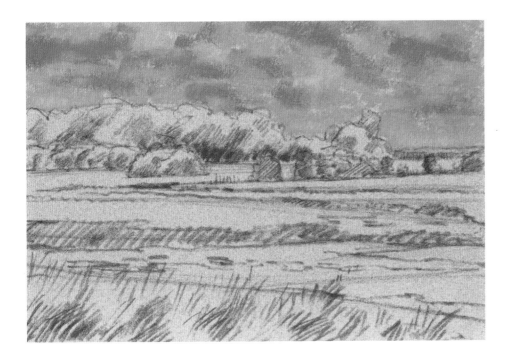

以上述配色組合，強化天空色彩的飽和度，並以白色提亮明亮的區塊。以手指揉壓上色圖層，以取得細膩的肌理差異。使用各種綠色替樹林上色——明亮處上淺綠色，陰影和樹林底層上深綠色。用淺色的岱赭替地面上色。

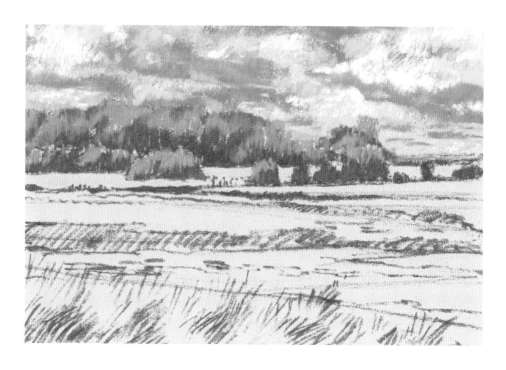

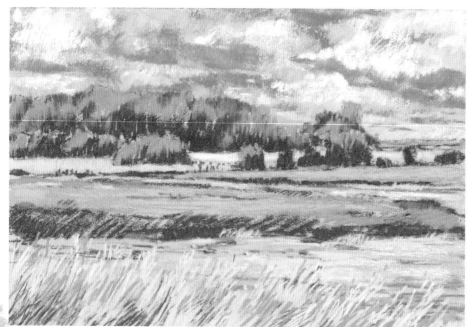

在受到日光照射的草地上鋪上黃色。以些許深綠色的傾斜排線強調臨岸的草叢。在河面塗上些許藍色，為了畫出波紋，平拖出一些深藍色的水平線條。以白色提亮映在河面的天光。用淺岱赭畫出沙洲，並用白色橫線描繪沙洲亮面。以些許淺綠、白色和深灰的垂直排線提升筆觸張力。

6 以深灰色筆觸調和中景與近景的陰影。換用深岱赭，保留同樣的筆調，加深草坪。在畫中遠方添加幾筆白色，作提亮之用。

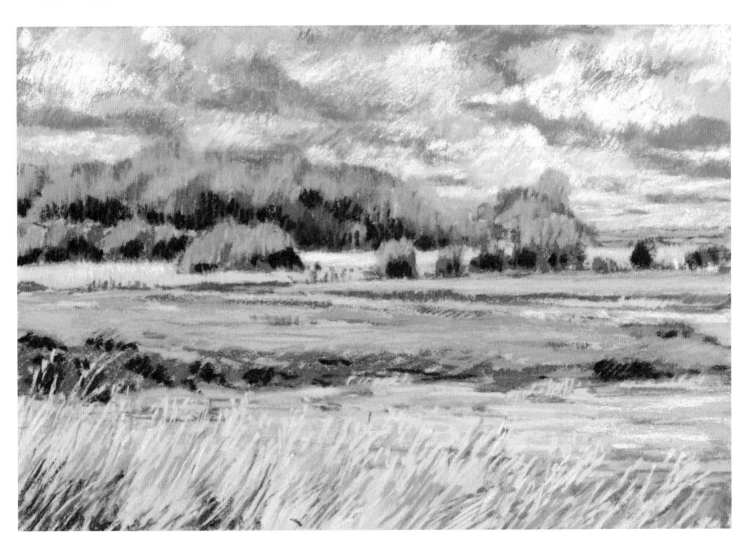

畫天空

這裡有兩種畫天空的方式，表現它的澄定明亮以及沉在底下的厚雲。一種筆觸較為平滑，另一種則較為厚實，這樣的差異來自運筆的不同。

1 兩幅習作都從畫面下方的地平線開始。畫第一幅天空時，鋪上大量的藍色，至畫面下方時漸淡。畫第二幅天空時，勾出雲朵大概的樣子，輕輕上一層淡灰色的排線。

2 如圖左，在天空中層加入淺藍，在底層靠近地平線處加入些許白色。疊上白色時，製造大略的漸層，越靠近地平線上色越飽和，亦即越白。如圖右，替藍天從雲縫透出之處塗上土耳其藍，並在雲層下方添上深灰色。

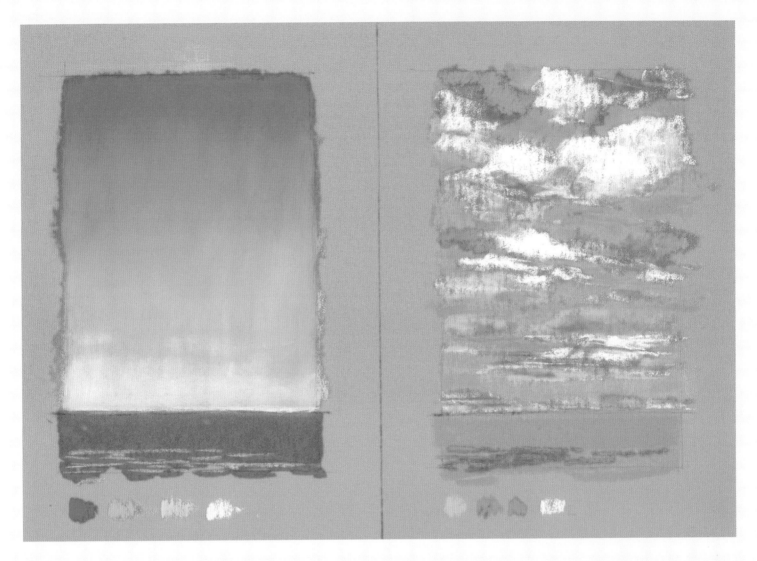

3 如圖左，揉壓天空以柔化上色筆觸，讓漸層的顏色轉換滑順均勻。加強畫面底部的白暈效果。在海面塗上藍色，佐以幾抹白色，作為海面的反光。如圖右，替雲朵加上白色和灰色，不時變換下筆施力，產生多變自如的雲層質地。以灰色畫海，並以些許土耳其藍，橫筆畫出海面波紋。

小船

晴好日子裡的幾艘小船。這個練習帶來的挑戰，是來自日光、天空和色彩繽紛船隻的倒影，這些反光有時堆疊在幾乎靜止的大塊水面，有時隨著水波擺盪。

畫具

- 350g黃褐色粉彩紙
- 紫群青粉彩鉛筆

顏色

白100,5

 深群青 506,5

酚菁藍 570,5

土耳其藍 522,8

鼠灰 707,3

灰 704,8

胭脂紅 318,5

岱赭 411,5

赭黃 231,5

深黃 202,5

橄欖綠 620,5

1 用鉛筆概略勾勒出停泊在前景的三艘小船。中景則畫上停靠在另一座碼頭的船以及地平線的樹叢。

2 以群青紫粉彩鉛筆把底稿過一遍，根據水面的晃動，標出暗部和水面或曲或直的波紋。定出前景兩艘船的細節（浮筒、篷布、纜線等），保持筆調輕鬆簡略。

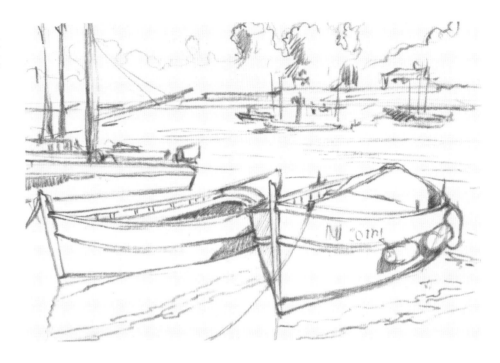

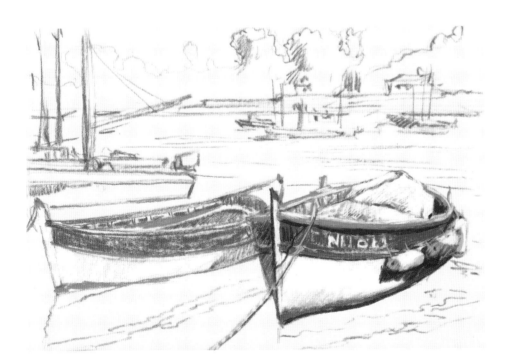

3 以生動即興的筆調替前景的小艇上色，顏色使用淺藍、深藍、胭脂紅、白色以及岱赭。可以讓紙張原有的黃和粉彩鉛筆上的陰影透出。專注心力在右邊的船上。以深灰色重描並加強陰影。用較明亮的灰色替浮筒的暗部上色。用白色營造受光效果。用些許岱赭與灰色帶出一些紋路，強化陰影並豐富肌理效果。

4 畫左邊的船。以深灰色強調艙體的凹陷，以白色提亮。畫水面倒影時，使用船身固有的顏色，讓倒影輪廓保持動感，呼應水面的晃動。若想要上色效果更為濃重，可以添加顏色層次，或加上深色調。用些許淺藍和深藍畫水中的天光，倒影陰暗處則上群青和深灰。

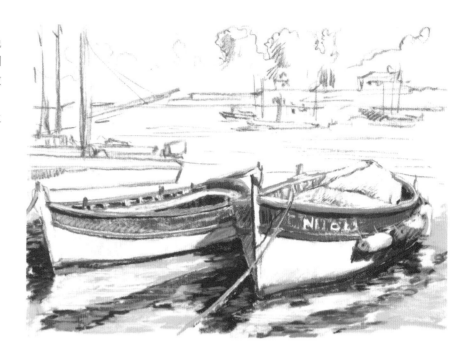

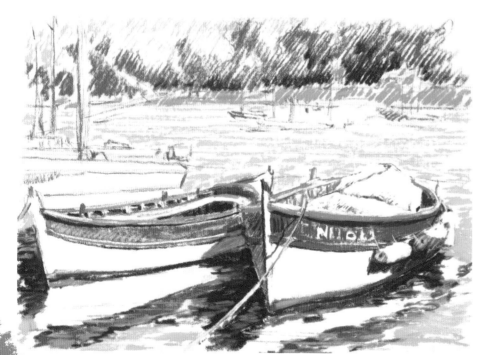

5 繼續延伸水面，以土耳其藍上色，留出紙張本來的顏色。在遠景以傾斜的岱赭排線大略畫出水岸，用綠色搭深灰畫樹，並用土耳其藍和白色畫天空。

6 以色塊統整背景與前景。用白色提亮桅杆，提升節奏感，並用紅色、藍色、黃色及深灰等色，點出不同小艇的色彩。用綠色畫出樹林在水中的倒影。

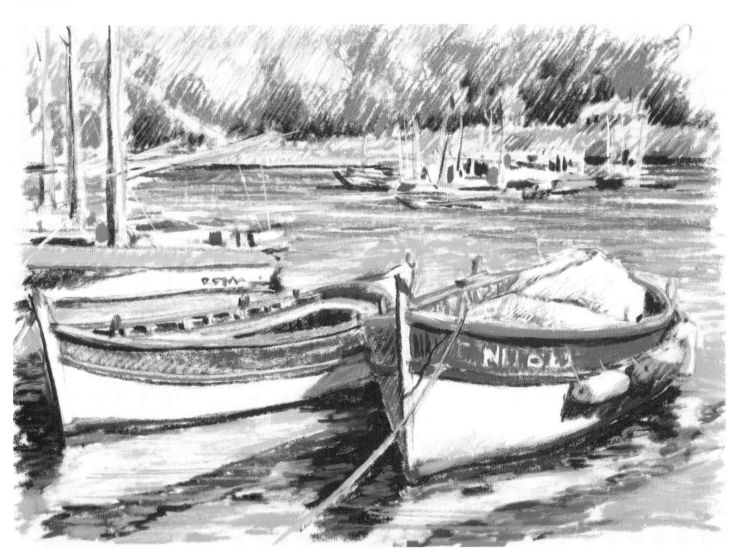

水中倒影

澄亮如鏡的水面是座倒影的劇場，映像的質地和色調的變換受到風吹與光照的影響，時而光滑平靜，時而靈動多變。

1 為了劃分出水域，在畫面中央拉出一條水平線。簡單勾勒出樹林、樹林倒影以及水面浮筒的輪廓。替天空和水面塗上藍色時，左邊的區塊上色均勻，到右邊時則讓水域的紙張透出，筆觸轉為活潑，且帶有韻律感。

2 替樹林塗上綠色，並在畫倒影時加壓，讓顏色增厚。揉壓天空的藍色粉彩，柔化上色效果。替浮筒和它靜止的倒影上色。使用幾筆灰色提亮水面，呼應天空的顏色漸層。到了畫面右方，以自在的筆觸在水面上塗一些綠色和白色。用白色排線替天空上色。替浮筒上色，並使用排線畫出延伸至水面的倒影。

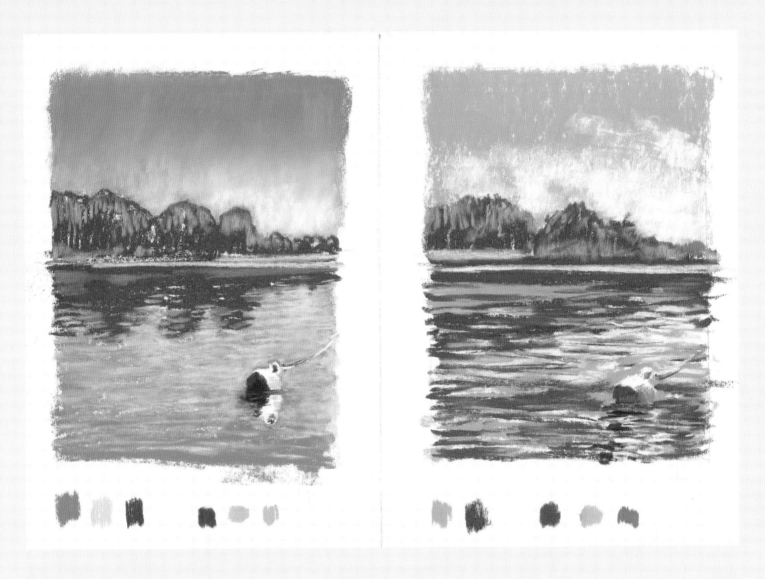

3 在畫面左方的天空添加一層白色排線，在水面上加一些水平筆觸，描繪擺盪的波紋。在畫面右方，替天空的顏色漸層加上白色，水面也比照辦理。用淺綠色的筆觸提亮樹林和樹林的倒影。

樹蔭下

這則習作描繪一片普羅旺斯的草地，罩在松樹的樹蔭下。它能讓你練習營造樹叢的立體感。針對樹葉、草叢和樹皮各有不同的肌理，排線能輕易處理這些差異。

畫具

- 95g安格爾灰色畫紙
- 凡戴克棕粉彩鉛筆

顏色

白101,5

岱赭 411,10

 岱赭 411,2

土黃 227,5

黃綠 633,7

橄欖綠 620,8

橄欖綠 620,3

亮辰砂綠 626,3

藍綠 640,7

灰 704,3

1 用鉛筆大致勾勒出茂密的松樹叢、灌木叢和遠山。在地上預留出受光和陰影的區域。使用凡戴克棕粉彩鉛筆，替畫面暗部整體刷上粗獷的斜排線。從前景開始，先是灌木，再來是樹幹和樹叢的下層與冠層。保持大概的樣子即可。

2 替天空和地面罩上淺岱赭。作畫筆觸與紙張紋路呈垂直，清楚界定樹幹和枝椏。

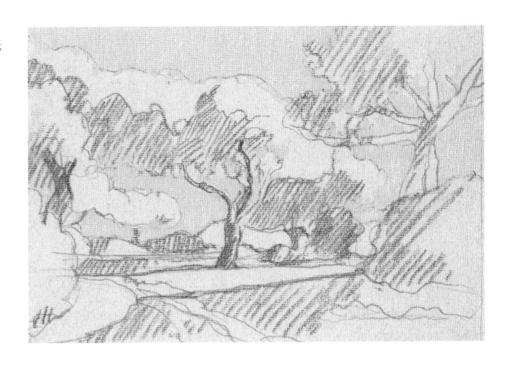

3 在受光處畫上黃綠，以垂直筆觸在樹冠和灌木亮面上色。畫到地面時，為了強調光源的貼地性，以水平筆觸上色。用土黃表現樹幹上更為溫暖的光澤。用白色加強天空，尤其是中間的區塊。

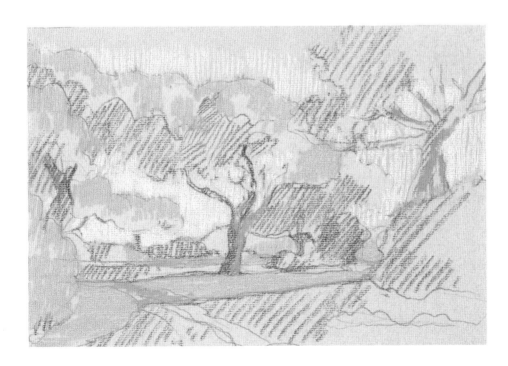

4 著手畫陰影。用橄欖綠替松樹葉和灌木叢上色。可以在下筆時施加壓力來變換色調濃淡。為了表現更為細膩的暗色調，在暗部疊上比較深的綠色。

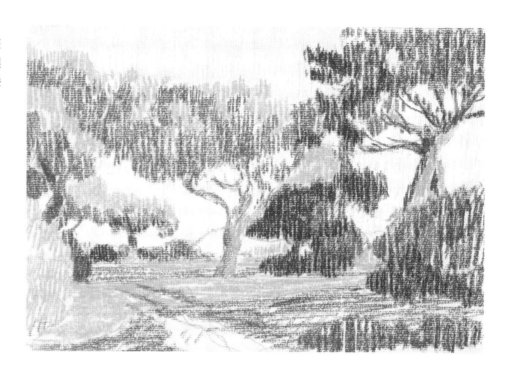

5 用同一支深綠粉彩增添更濃重的陰影。以手指揉壓上色區塊以填滿紙張縫隙，加強透視效果。畫到遠景時，用藍色替遠山上色，這樣能將觀眾視線帶向地平線。用白色提亮地面和樹林的受光處。

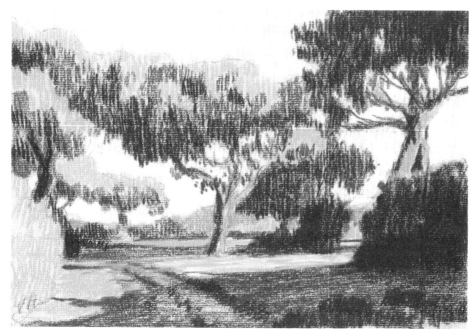

6 用深綠色勾勒出一些松樹的細枝。替松樹及灌木林最幽深的地方疊上深灰色，尤其在畫面右方。利用更搶眼的黃綠讓樹叢高處的光線跳出來。用岱赭的小筆觸來表現日落時分的紅暈。

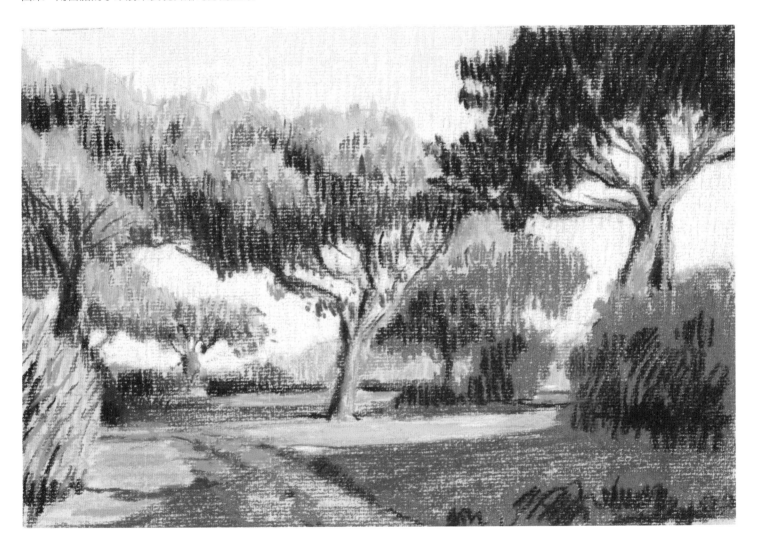

畫植物

這個習作是練習描繪植物的型態和質地。第一個練習畫的是相隔較遠，樣貌較不清晰的團塊。第二項練習則要處理位於前景的一組樹木。

2 在上方的習作帶入四種不同的綠色，並用帶藍調的綠標示地平線。畫下方的習作時，使用兩種綠色標示明亮與陰暗處，凸顯樹木的輪廓。

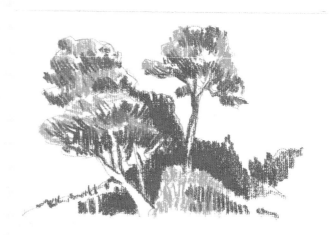

1 在紙張上方畫出樹叢的幾何造型，並用排線界定出陰暗的區塊。在紙張下方勾勒出三棵樹的輪廓以及下部的灌木叢。

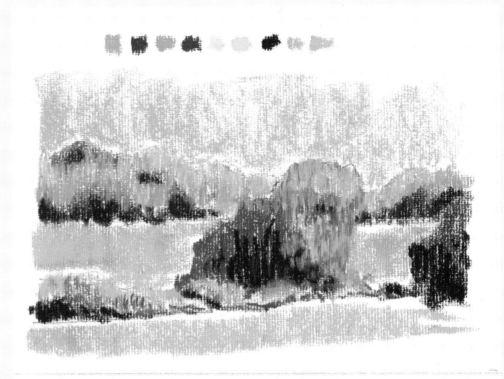

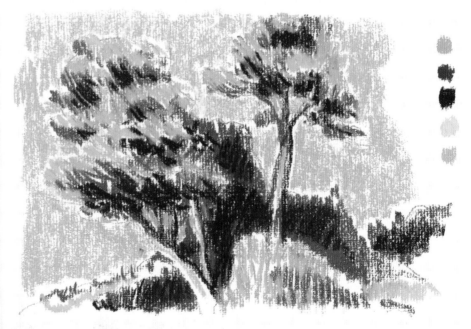

3 在上方的習作中，用淺藍色畫天空。提亮地平線的藍綠色。用灰色和淺綠色的排線加強前景植物的體積感。為了製造對比，在植被帶之間的地面和前景塗上黃色。在下方的習作中，添加深灰色和黃綠色排線，讓主題的對比更為充實，體感更為飽滿。替天空塗上一層藍色。

陽傘下

這個單元的主題是路上形形色色的人物。他們有的站著，有的在行進，有的坐在露台的傘下，各式各樣的形貌構成了城市風景。

畫具

- 360g深灰色粉彩卡紙
- 凡戴克棕粉彩鉛筆

顏色

白 101,5

深群青 506,9

 藍綠 640,9

 深辰砂綠 627,3

耐久黃綠 633,5

深黃 202,5

 土黃 227,7

 岱赭 411,8

岱赭 411,5

 亮橙 236,7

 灰 704,3

 深耐久紅 371,5

用鉛筆大略畫出由房舍圍繞的廣場。打稿時，以塊面為單位，注意走向不同的透視線。跟隨這些參考線，在上面定出門窗的位置。在畫面右方勾出一棵樹外圍的輪廓。

2 用棕色粉彩鉛筆描深上一個步驟的草稿。以排線界定出中間及右邊房屋陰暗的區塊，同時也畫出樹的暗面。替房屋的上楣和窗板畫上排線。定出窗戶細部的合頁、雕刻以及植物。大略勾畫出前景的人物和露台。接著，加入細節。抓出屋子和人物的陰暗區塊，替植物和房子細節重新定型，例如畫面左側的招牌。在畫面左方房屋的牆面上框出日光照射的區塊。

3 上色時，置入最亮眼的色彩來表現光。替天空塗上一些淺藍色。以藍綠色快速替陽傘上色。替畫面左方受光的牆面塗上黃色。替畫面中央房屋的轉折面和截入前景左側的牆面塗上淺岱赭。用土黃畫出前景地面上的光線。

4 處理影子。用深岱赭和橙色替房屋牆面上色。用深綠色替樹叢暗部上色。用深灰色畫出最暗的區塊。

5 加強光源。用白色提亮天空。接著，處理畫面左方的牆面以及面朝小巷的牆面，用土黃讓兩者質地更為豐富。用白色提亮受光的地面，也在陽傘受光處添上幾筆。用岱赭與藍綠處理窗戶的細節。用黃綠色排線替閃亮的樹叢上部上色。

6 替人物上色，使用顏色包括紅色、橙色、藍綠色、灰色和白色。不用太過拘泥於細節。用灰色加強樹叢的部分陰影、廣場深處和前景的招牌。

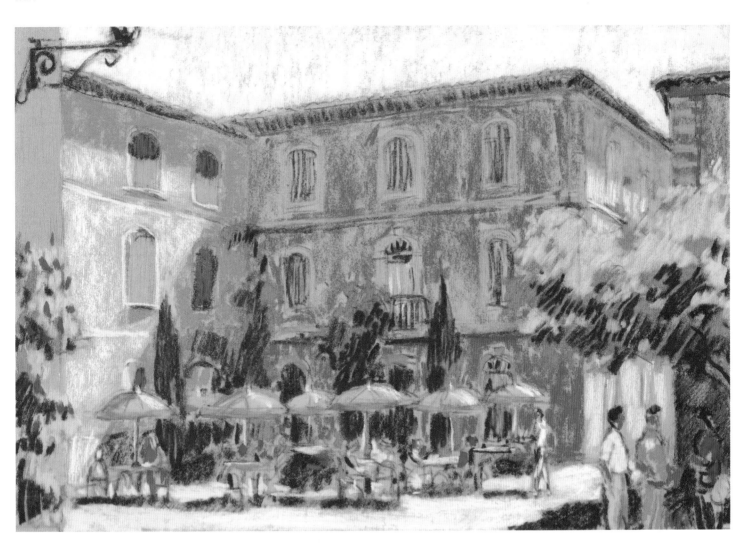

畫人物

人物不管是成雙成對，站立或坐下，在近處或遠方，完成度只有寥寥幾筆或細細刻畫，藉由透視法與上色都能躍然紙上。

1 描繪遠處的一群人，在前景畫出兩個呈坐姿的人和另外兩個站著的人。

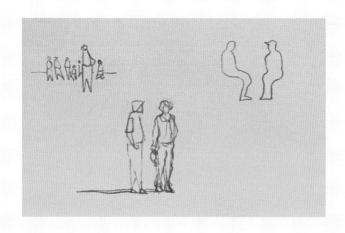

2 用土黃畫前景兩位男子的皮膚，並替他們的服裝上色，使用顏色包括藍色、灰色和白色，黑色則用來畫頭髮和地上的影子。

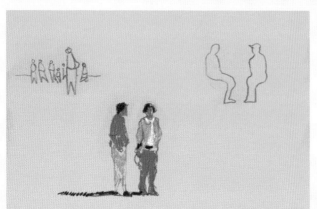

3 用灰色處理坐姿人物的暗部。點出人物群組的受光面與陰影，並點上紅色、白色和灰色。

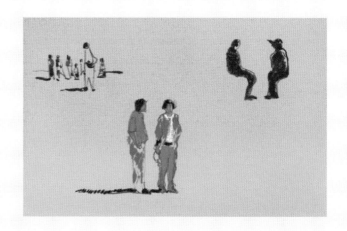

4 持續使用灰色，替坐姿人物的桌椅上色。畫另兩個草圖時，用土黃、橙色、亮黃色、白色和藍色提亮畫面。

5 描繪背景，畫出天空、陰影和地面上
的光，帶出畫面整體感。

6 思索如何讓人物輪廓融入周遭環境。
用小筆觸和短排線刻畫細節，靠得越近越
細膩，退得越遠則越簡略。

玫 瑰

這個單元畫的是兩朵隨意擺放的花，背景襯著天空，也可以當作如何替簡單的作畫主題找到平衡的練習。

畫具

- 95g安格爾土黃色畫紙
- 淡紫色粉彩鉛筆
- 深耐久綠粉彩鉛筆

顏色

 深辰砂綠 627,3

 深群青 506,9

 深群青 506,7

白 202,12

 深耐久紅 371,7

 胭脂紅 318,9

 深茜草漆紅 331,5

 亮橙 236,7

 灰 704,3

1 用簡單的幾何圖形替兩朵玫瑰打稿。接著，順出圓柔的花朵、花莖和葉子。

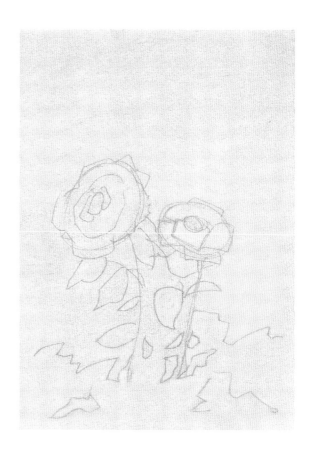

2 用紫色和深綠兩支粉彩鉛筆，把前一個步驟打的稿描過一遍。以排線覆蓋花瓣和葉叢的陰暗面。

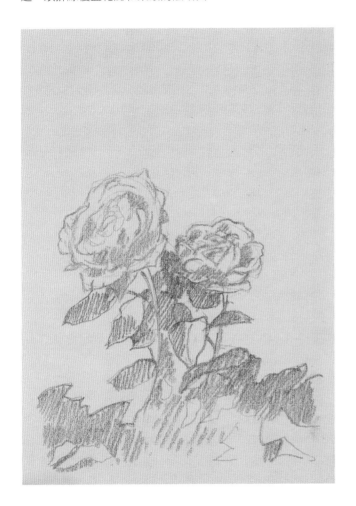

3 替花塗上玫瑰紅，揉壓淡化比較大的那朵花，這樣能讓顏色填滿紙張，製造透明效果。

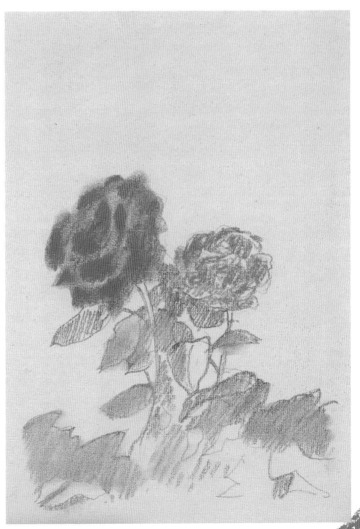

4 以淺玫瑰紅把花瓣過一遍。處理光線時，用排線上色，下筆斟酌施力。畫葉子時，使用更深的綠色，隨意排線，讓筆調活潑點，表現植物細微的動態。

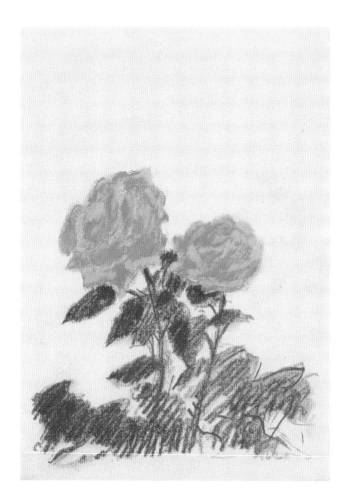

5 處理天空的藍色調時，讓畫面邊線保持隨意的不規則狀。第一層顏色使用稍深的藍，接著疊上較淺色的藍，適當上色，以便烘托花朵。

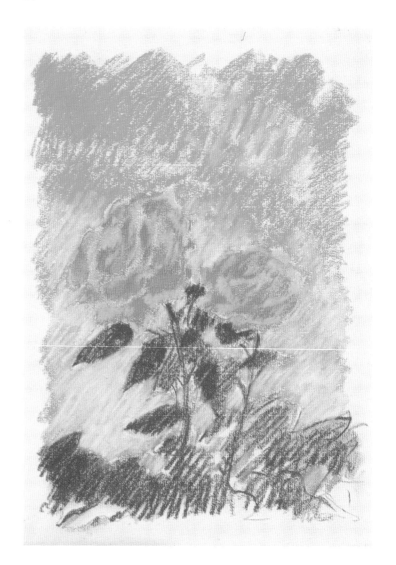

6 以小筆觸和短筆把玫瑰重新過一遍。畫花瓣邊緣的光線時，使用橙色。用紅色與之形成對比，表現明暗效果。用白色提亮主題，並處理肌理效果。將深灰色排線融入葉叢的色調。提亮葉片時，疊上幾抹橙色。用玫瑰紅提亮花莖和葉叢細微處。

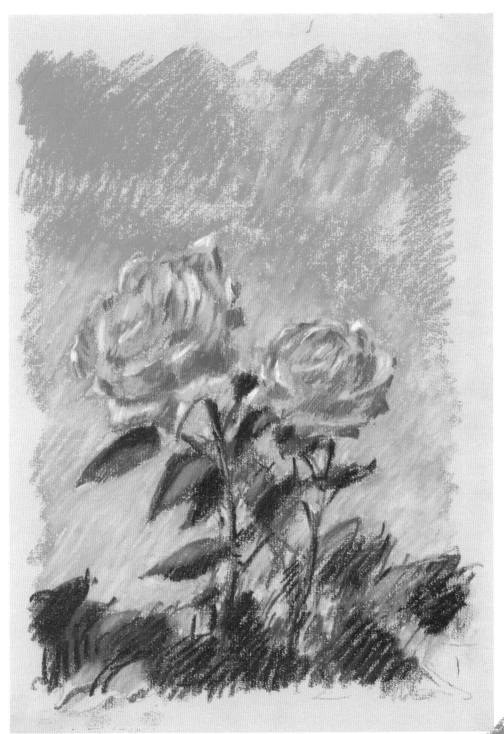

畫花朵

這三種花讓你用同樣的色調練習上色和肌理表現的技法差異。

1 打稿時，畫出一盆攀藤的花、一株櫻桃木花和一朵玫瑰。

2 用紫色粉彩作畫，但處理三種花的筆法各有不同。第一種直接塗抹，第二種採取輕盈的排線，第三種則揉壓淡化已經塗上的粉彩，透過這些筆法玩味肌理的差異。

3 用淡紫提亮花朵，持續採用上述筆法，但畫到玫瑰時，先不淡化。

4 加入玫瑰紅。用小碎點畫香豌豆，緊密的排線畫櫻桃木花，畫到玫瑰花瓣時，則改成環狀的大筆觸。

5 換用顏色較淺的玫瑰紅，筆法同上。只在香豌豆上畫上數點。定出櫻桃木花的造型，然後提亮玫瑰。

6 用深綠色畫花莖和葉子。用白色替花的盆栽畫出明亮的背景，畫到另兩種花時，則讓亮部臻至完美。回頭用紫色粉彩加強陰影和盆花的形體。

有貓的靜物

這張俯視的靜物畫的造型與色彩格外緊湊，需要整合力強的作畫方式。這次選用黑色紙張，讓「負片」式作畫有了可能性。

畫具

- 360g黑色粉彩卡紙
- 白色粉彩鉛筆

顏色

白 100,5

 深黃 202,5

 亮橙 236,5

 深耐久紅 371,5

 深耐久紅 371,3

 岱赭 411,9

 鼠灰 707,7

 亮群青 505,5

 亮群青 505,7

 橄欖綠 620,8

1 用白色粉彩鉛筆勾勒出靜物畫主要組成部分的全貌，包括織品、水果盤和貓咪。

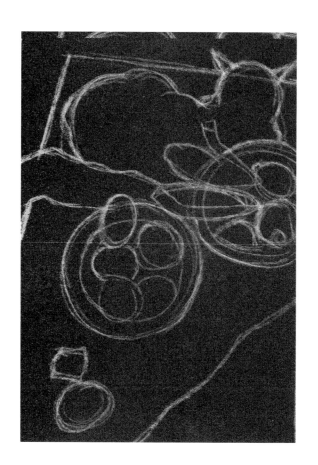

2 帶出細節，從水果的容器開始，接著畫織品的花樣，然後畫貓。

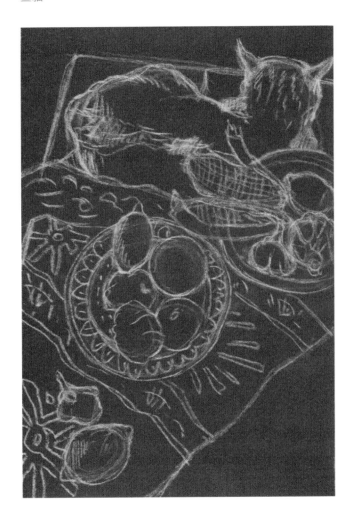

3 每樣水果使用一種顏色。白色畫大蒜，黃色畫檸檬，紅色畫番茄，亮橙色畫橘子和玉米。再來，用綠色替玉米及朝鮮薊上色。利用紙張的黑色來表現陰暗區塊。

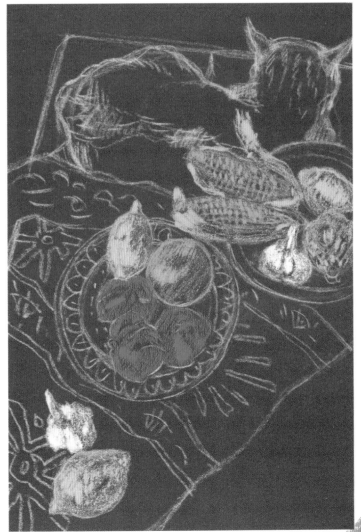

4 處理水果周圍的顏色。藍色畫前景的布，亮紅色排線畫毯子，但暫時別碰布上面的圖樣。替藍布上色，並在畫面上方毯子的外圍塗上淺岱赭。同時，用淺岱赭加強畫面中央盤子上的圖樣。

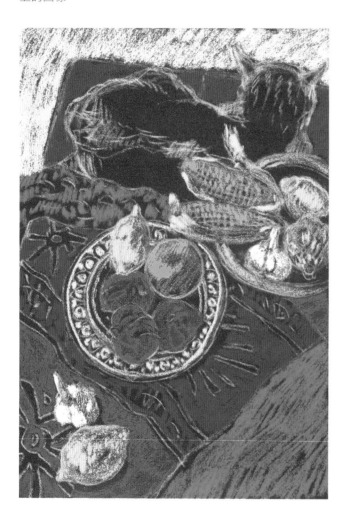

5 用白色畫出織品表面的圖樣，遇到陰暗面時，減少下筆施力。用白色排線畫出貓咪毛髮的受光區塊，轉入灰色調時，改用岱赭。

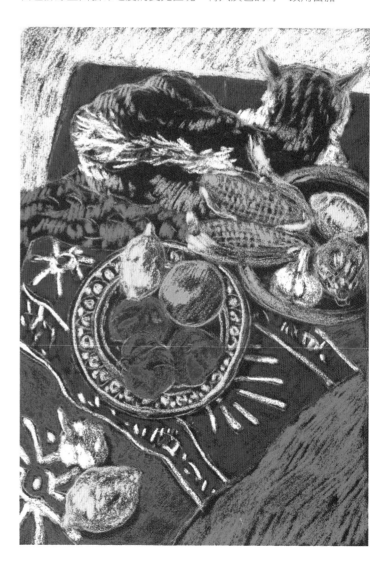

6 提亮畫面主題。在番茄上面加入幾筆橙色。替檸檬和橘子添上一些白色和綠色。用紅色讓玉米和朝鮮薊的顏色更為豐富。在藍色的布面上加入一些灰色與紅色的曲線。在玉米盆的盆口加上幾抹灰色，為水果盤的圖樣添上藍色。用淺藍色提亮前景的布，然後用橙色提亮毯子紅色的外緣。畫面上方毯子的淺色外緣則需要一些白色，讓層次更為細緻。替貓咪的毛加入一點深紅色，表現反光。

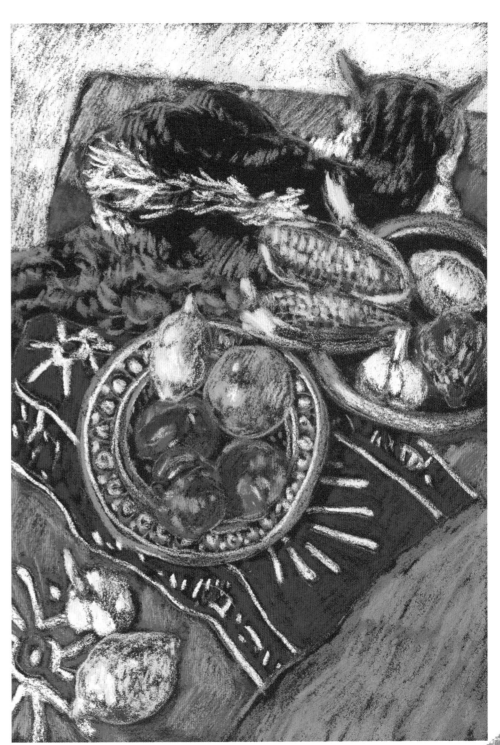

153

玩味紙張的顏色

在這個單元，一顆南瓜有三種搭配色紙的畫法，分別用黑色、灰色和奶黃來襯托。其中，表現光影的手法都各有千秋。

360g黑色粉彩卡紙

1 用白色粉彩鉛筆替南瓜打稿。接著上橙色，上色時，下筆多少施加一些壓力，接著揉壓紙上的顏色，取得細微的肌理效果。黑色的部分等同陰暗區塊。

2 用棕褐色加強陰影。用幾筆白色提亮南瓜，並且在南瓜周圍延伸受光的區域。

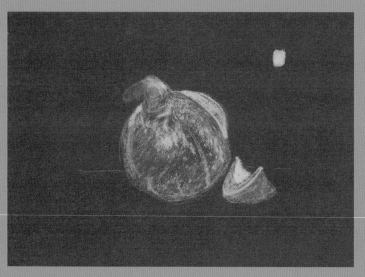
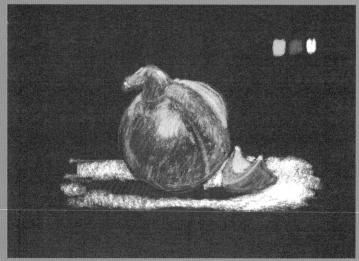

360g深灰粉彩卡紙

1 用鉛筆替南瓜打稿。用橙色排線替南瓜上色，畫到反光處時，留出紙張原有的灰色。

2 用棕褐色畫出南瓜的暗面和陰影，疊入橙色增添層次，然後揉壓以淡化紙上的顏色。在南瓜影子的周圍添加白色排線，讓南瓜的顏色和立體感跳出來。

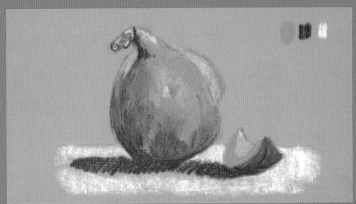

350g深土黃粉彩卡紙

1 用鉛筆替南瓜快速打稿。用橙色覆蓋南瓜，上色筆法包括團塊、線條和揉壓。畫到受光處時，保留紙張原有的顏色。

2 分別用棕褐色和白色加強南瓜的陰影與受光區域。在南瓜周圍塗上同樣的顏色，好把南瓜「固定」在畫面的空間中。

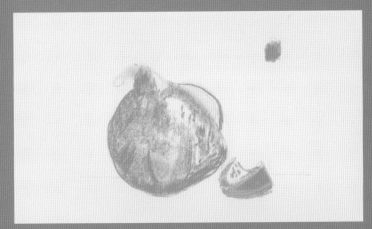

水彩

L'aquarelle

Amandine Labarre

雅蒙汀・拉巴赫

開始之前

「水彩」一詞（法文作"aquarelle"），源自拉丁文中的「水」*aqua*，是水溶性的繪畫，有別於「水粉」（gouache），色彩透明。數百年以來，水彩廣受藝術家喜愛。這個方便好用的媒材尤其嘉惠了戶外寫生的習作。不過，水彩並不因此受限於準備階段的作畫。由於它快乾，容許作品一次畫完，或就像義大利文片語說的，「速速畫好」（alla prima，在繪畫中稱為「一次性畫法」或「直接畫法」）。開始畫水彩之前，你可以練習稀釋和重疊顏色，接著觀察水彩在不同濕度下的載體有什麼樣的表現，並學會預留不同區塊的紙張稍後再畫，遵從藝術家的建議建立你自己的色彩組合……然後，去寫生吧！

水彩

水彩顏料的形式有管裝或塊狀。塊狀水彩顏料能讓作畫所需的顏料量一目暸然，而且，塊狀顏料的包裝方式易於攜帶，在戶外寫生時非常好用。然而，要用水彩覆蓋大塊面時，管裝顏料則較為吃香。

市面上有兩種關於顏料等級的稱呼，也就是「專家用」（pour artistes）或「極細」（extra-fine）。上述等級的顏料色質飽滿，上色效果比較強烈鮮明。

還有一種盒裝塑膠調色盤顏料組，但顏料組提供的顏色組合總是不如人意。最好的調色盤有兩種，一種是金屬外塗白釉，另一種則是白色瓷器。調色盤上的大凹槽能供人調製大量的顏色。

水彩顏料

新手上路時，顏料總數上限設在十二支上下即可。

藍色系：深群青、鈷藍、派尼灰
黃色系：檸檬鎘黃、土黃
紅色系：深鎘紅、淺鎘紅、茜草洋紅
棕色系：岱赭、焦茶
綠色系：樹綠、祖母綠

之後，你根據個人偏好漸漸擴充顏料的種類。以下是本書水彩示範用到的所有色彩。豐富的色彩種類能避免多重調色，多重調色造成的風險，是讓調出來的顏色暗沉混濁。

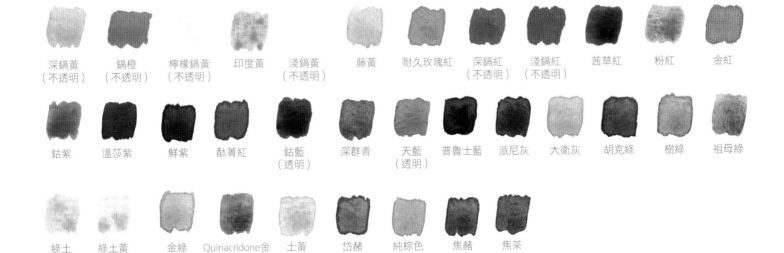

深鎘黃（不透明）　鎘橙（不透明）　檸檬鎘黃（不透明）　印度黃　淺鎘黃（不透明）　藤黃　耐久玫瑰紅　深鎘紅（不透明）　淺鎘紅（不透明）　茜草紅　粉紅　金紅

鈷紫　溫莎紫　鮮紫　酞菁紅　鈷藍（透明）　深群青　天藍（透明）　普魯士藍　派尼灰　大衛灰　胡克綠　樹綠　祖母綠

綠土　綠土黃　金綠　Quinacridone金　土黃　岱赭　純棕色　焦赭　焦茶

水彩筆

傳統上，動物的鬃毛用於製筆，所費不貲，但品質極佳。新手上路時，有一大堆筆並沒有幫助。所以，選四到五支好筆即可，可以是貂毛或松鼠毛，也可以是水彩專用的合成毛類。如果畫者想避免使用動物鬃毛，現今有優質的合成毛水彩筆可供選用。一支筆的屬性，取決於它的筆毛束大小（有對應編號），也取決於筆的造型。每種筆各有所長。

松鼠毛水彩筆，傳統上用松鼠毛製成，筆頭膨滿，能替重要的畫面區塊塗上水彩，並吸走過多的水分。

圓肚尖頭水彩筆，通常用貂毛或松鼠毛製成，可是同時上色和勾畫線條。

圭筆，貂毛或仿貂毛的合成毛製成。三種筆中，圭筆能畫得最細，深入最纖巧的畫面細節。

每次使用完畢後，用溫水洗筆。將筆平放收納以防止灰塵覆蓋前，要確認筆已經乾燥。其他收納方式包括筆頭須朝上插入筆盅。別讓水彩筆不用時還是濕的，避免造成筆芯不可逆的變形。

輔助工具

準備質地夠軟的2B鉛筆來打稿，搭配軟橡皮，因為軟橡皮不會擦傷紙張。另外也要準備兩個裝了水的筆洗和抹布，在變換筆刷顏色時洗筆，並用抹布吸去過多的水分。

水彩紙

水彩用紙五花八門，有百分之百純棉碎布做的水彩紙，也有以木漿為基底的紙。水彩紙的厚度差異以紙張每平方公尺的重量顯示。300g/m²的紙型，因為屬性居中，廣受使用。若使用比300g/m²更輕薄的紙張，必須把紙固定在畫板上作畫，避免紙張遇水翹起。若使用克數更重的紙作畫，這種紙吸水力更強，含水輕而易舉。

水彩紙也有許多種表面，包含細顆粒或光滑表面、中顆粒、粗顆粒或布紋。對初學者而言，在光滑的紙上作畫比較容易。表面比較粗糙的畫紙雖然能帶來有趣的肌理效果，但不適合畫出巧妙的細節。

對戶外寫生而言，整本的水彩寫生簿堪稱是完美搭檔。經過黏合處理的紙張，不會在作畫時遇水皺摺翹起。圈裝的寫生簿則更適合拿來速寫或進行快速的習作。

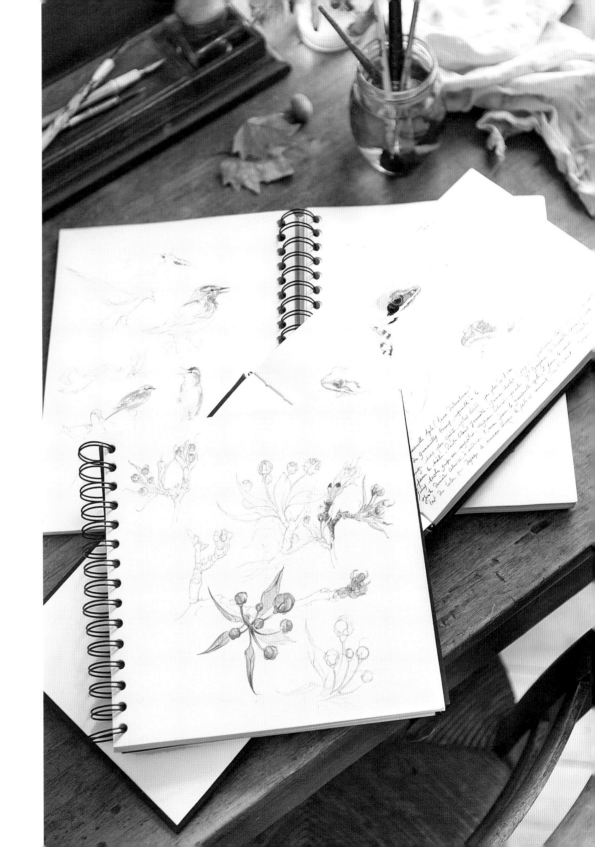

水彩畫的步驟

拿一支削好的鉛筆打稿。由於水彩畫是透明的，鉛筆線會從顏料層下透出，所以打稿時，下筆從輕為妙。刻畫出每個細節是沒有必要的——如果你不只是把水彩當成一種著色技巧，而是獨立自足的繪畫，你的作品就能帶著自由和力量成形。

上色時，以些許的水調和顏料，依序分層上色。透過這個方式，你便能定出色調的層次，並平衡明暗關係。水彩畫一律從最明亮處畫到最陰暗處，而且並不會以一個顏色接著一個顏色作畫。水彩最亮的顏色，是紙白。所以，作畫一開始，便一定要留意何處留白，並在草稿中確實保留需要留白的區塊，維持畫作明亮。

畫面基調確立後，再用細筆添加細節。

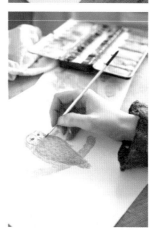

基礎技法

水彩有兩種基本技法，帶來非常不同的效果——我們能在濕中點染，也可在乾燥的顏料層上堆疊。

濕中濕

濕中濕能製造細緻的色彩漸層和混色效果。在這裡，我們先用筆刷在紙上刷水，刷水區域不超過作畫主題的邊線。接著，依序染入土黃和印度黃，使兩個顏色局部混合。趁這層顏色還是濕的時候，局部點入岱赭和淺鎘紅。這些顏色會因為紙上濕度的變化，進行不同程度的延展。若上色完成但畫面仍然是濕的，也可以用棉花棒或乾的畫筆吸走多餘的水分。

重疊法

重疊法是等待一層顏料乾燥後，再疊上另一層顏料的技法。因此，重疊法能呈現清晰的邊線。在這裡，我們先上了一層鮮紫混合焦赭的淡彩。第一層顏料乾燥後，疊上第二層色，局部加深陰暗面。第二層色乾燥後，再用細筆添上細節。

基礎練習

疊色練習

使用顏色

 派尼灰

 大衛灰

 焦赭

 岱赭

 普魯士藍

 天藍

1 在每根羽毛的表面大量刷水,在畫紙乾掉前,塗上第一層色。

2 替上方兩根羽毛重新刷水,上第二層色,讓兩層顏色融合。畫兩根較小的羽毛時,使用重疊法。

3 用濕中濕技法接續第三層色,界定羽毛的色調。畫細節時,用細筆或圭筆沾取較濃的顏料上色。

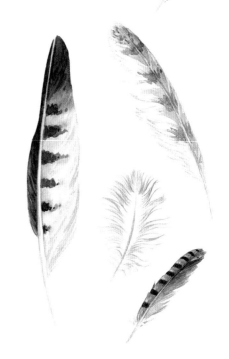

紙上留白

使用顏色

 天藍

 派尼灰

 焦赭

 純棕色

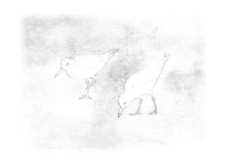

1 在鳥周遭的背景大量刷水，碰到鳥的邊線時，小心處理，也就是要在此留下紙張的白色。接著，在刷水處染上透明天藍色和派尼灰，外加一些純棕色。讓這些顏色在紙上混合。

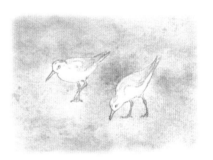

2 在鳥的身上局部刷水，注意不弄濕留白處。接著，在刷水處塗上一層焦赭和純棕色。等待上色處乾燥。

3 以重疊法逐漸加強各個色調。

對於畫水彩，不管是新手還是老手，寫生練習是無可取代的。到室外作畫時，畫材工具極簡為上。市面上有販賣空的水彩畫盒，供人放置自選（塊狀）水彩顏料。這種畫盒附有雙層蓋，充作調色盤來用。如果畫的是簡單的速寫，帶上一本速寫簿就綽綽有餘。回到畫室時，可以從速寫的準備內容出發，在水彩紙上作畫。

到了室外，許多水彩畫家並不會因為摺疊畫具而畫地自限。寫生，就是快速捕捉圖像，而不使用繁複的技巧變化。由於作畫對象稍縱即逝（諸如光的變化、鳥的移動等），寫生下筆務求簡扼，讓寥寥數筆即能傳神。要在畫中抓住什麼，操之在你，可以是一片透光花瓣的纖巧，也可以是鳥羽豐盈的色彩。只要專注於捕捉精髓，你就能將水彩的魅力——即時性與新鮮感，發揮到淋漓盡致。

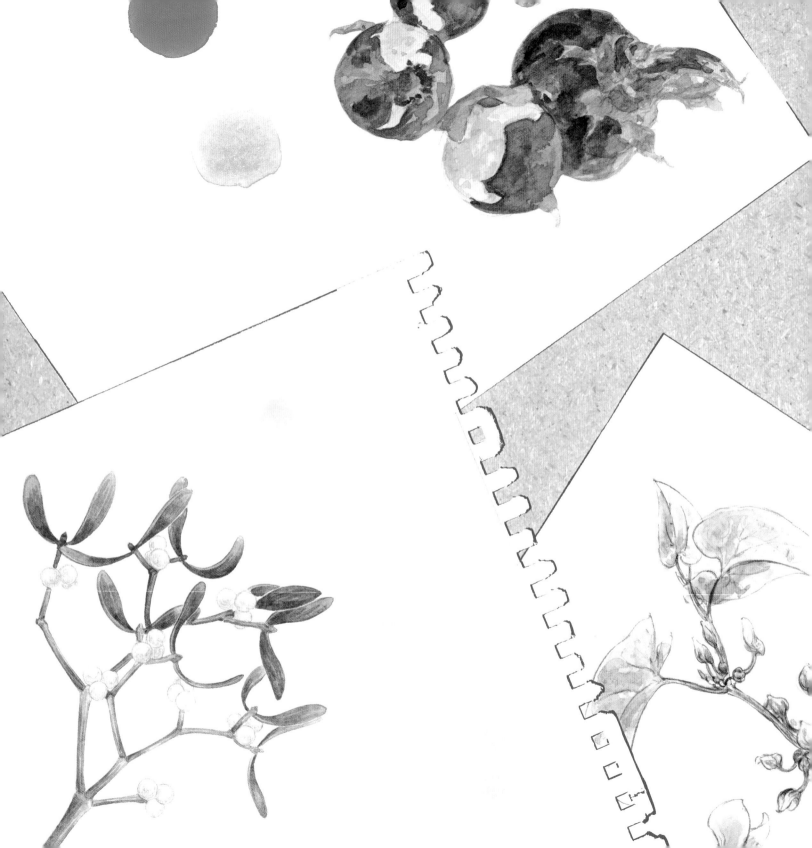

田野間，
森林中

番紅花

用一連串的透明水彩上色，就能完美呈現這種春季花朵細緻的色調。

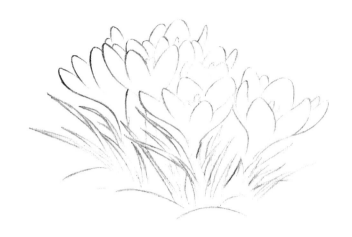

使用顏色

 樹綠

 印度黃

 土黃

淺鎘黃

焦茶

鮮紫

 祖母綠

 溫莎紫

1 勾勒出花朵、花葉和地面的邊線。不要因為畫出稍微不工整的草葉而猶豫，這些草可以平衡番紅花工整亮潔的樣子。

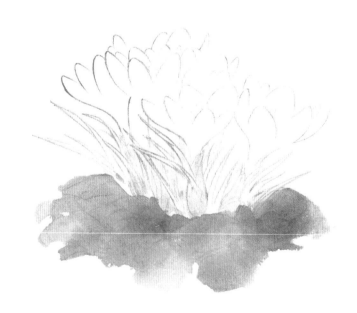

2 畫番紅花球莖可見的部分時，用樹綠和土黃調出輕快的色調。接著，用焦茶混鮮紫來畫土壤。

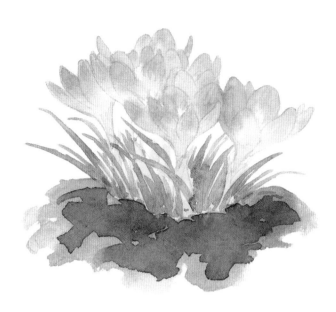

3 接下來，調和樹綠、祖母綠和焦茶，靈巧畫出花葉。替整片花叢刷水，染上一層很淡的溫莎紫混焦茶。在上第一層色時，不要急著一步到位，顏色層次的逐步累積能漸漸顯現理想的色調。

4 透過由焦茶加鮮紫構成的第二層色，土壤顯得更為厚重，比先前夯實。不過，別讓第二層色完全覆蓋第一層色。接著，用一號筆替花瓣上第二層色，好好觀察花脈的型態。

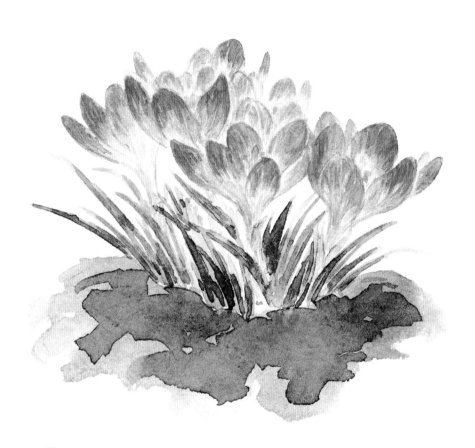

5 用更濃厚的第三層色完成花冠的部分，操作不同層次的透明度。作畫時，注意別讓後來塗上的顏色完全覆蓋先前上過的顏色。用樹綠加上祖母綠與焦茶，加強葉片的陰影。並且，替花的雌蕊加上一點印度黃和淺鎘黃。

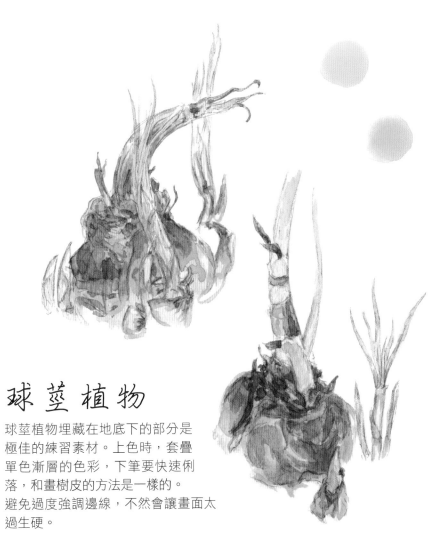

球 莖 植 物

球莖植物埋藏在地底下的部分是
極佳的練習素材。上色時，套疊
單色漸層的色彩，下筆要快速俐
落，和畫樹皮的方法是一樣的。
避免過度強調邊線，不然會讓畫面太
過生硬。

你可以加強某些色調（在這裡強化的是土壤的顏色），拉大對比，
但要記得在某些區域留白。這樣對比才會更強烈，水彩的上色效果
才會更明亮。

樹莓花

這株樹莓花能讓你處理成長中的帶絨蓓蕾，一面也觸及類似犬薔薇的纖細淡粉色花朵。你可在三個步驟內完成這幅習作，隨手畫超過邊線也無妨。

使用顏色

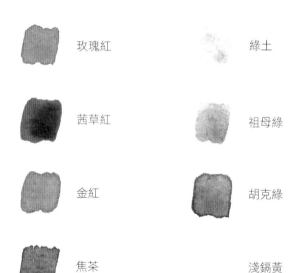

玫瑰紅

綠土

茜草紅

祖母綠

金紅

胡克綠

焦茶

淺鎘黃

1 快速打好帶苞花莖的草稿。不要過度簡化花瓣，皺摺起伏的瓣型能帶來纖巧的視覺效果。

2 調和玫瑰紅、茜草紅和金紅，將這個顏色靈活塗在花瓣上。在莖部塗上一層焦茶混玫瑰紅的顏色。不要過度在意替每片花瓣「著色」，而是帶出花朵整體的輕盈。

3 替花蕾和花萼塗上一層由綠土、祖母綠和胡克綠混出的綠色。

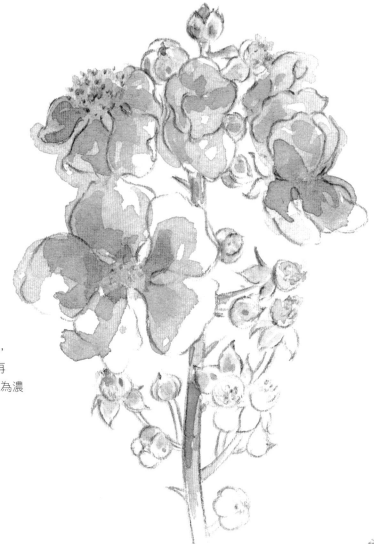

4 替雄蕊所處的區塊刷水，點染帶著金紅的淺鎬黃。接著，
把玫瑰紅、茜草紅和金紅調在一起，替花瓣上第二層色。再
替花莖和花蕾上第二層色，使用顏色和上個步驟相同，但更為濃
烈。最後替雄蕊點上鎬黃和金紅的碎筆。

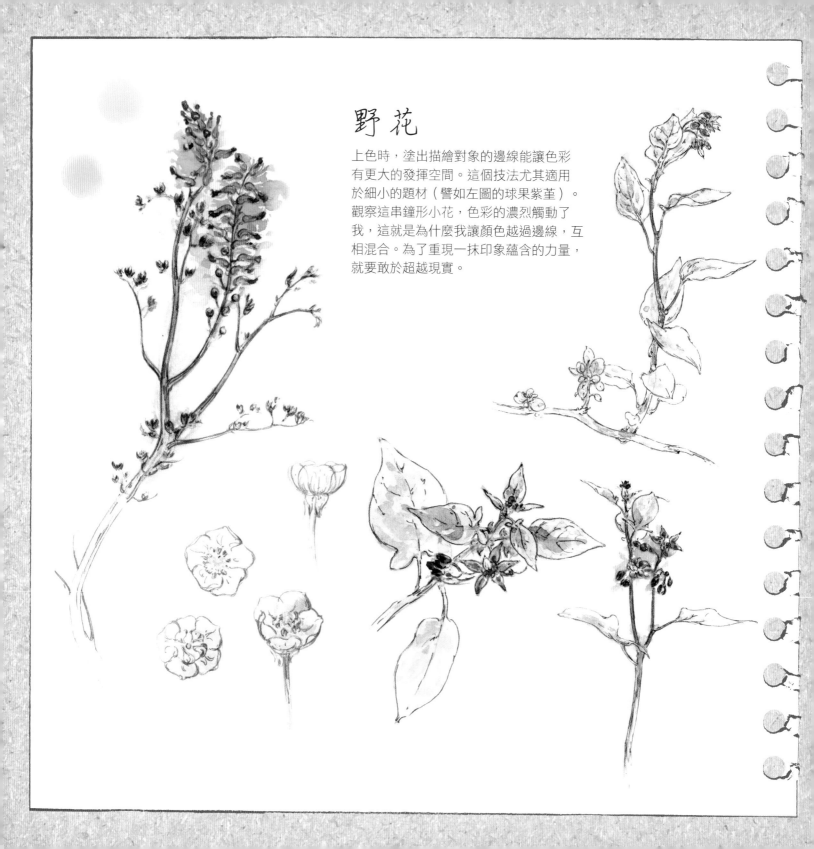

野花

上色時，塗出描繪對象的邊線能讓色彩有更大的發揮空間。這個技法尤其適用於細小的題材（譬如左圖的球果紫堇）。觀察這串鐘形小花，色彩的濃烈觸動了我，這就是為什麼我讓顏色越過邊線，互相混合。為了重現一抹印象蘊含的力量，就要敢於超越現實。

槲寄生

就算時值冷冬，只要曉得如何觀察，水彩畫家還是能在自然界找到豐富的作畫對象……
你會在樹叢間找到槲寄生，可以折下幾枝，帶回畫室畫。

使用顏色

土黃

大衛灰

樹綠

1 在槲寄生的葉子上刷水，塗上淡淡的第一層色，調和樹綠、土黃和大衛灰。用土黃比例較高的類似色調，替樹枝上色。

2 畫出槲寄生的暗部、葉脈與枝頭上的紋路。使用的色彩組成同上，但濃度更高。

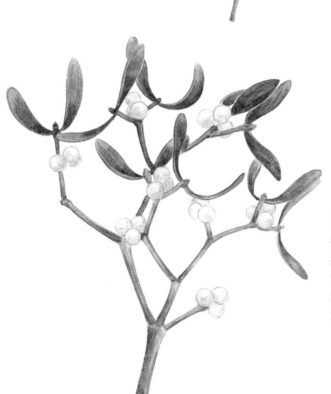

3 槲寄生的漿果其實不是白色的，而是帶著一種微微明亮的顏色，可以轉化成土黃色與大衛灰的混色。在漿果上刷水，塗上淡淡一層上述混色，運筆採不規則的小規模點筆。第一層色乾燥後，用同樣的方式上第二層色。

香豌豆

不管是在土坡上還是在花園裡，香豌豆都可以長得很好。香豌豆花色可以是鮮明的瑰紅，也可以是粉馥的淡紅，花瓣纖薄透光，很適合用水彩表現。

使用顏色

 茜草紅

 鈷紫

 鮮紫

 樹綠

 祖母綠

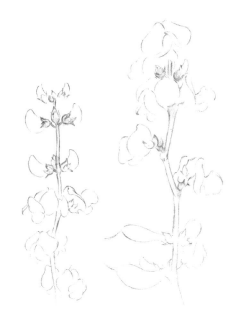

1 用樹綠和祖母綠調出一些淡彩，替花枝輕鬆上色。

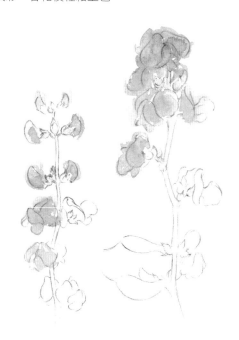

2 替部分的香豌豆花塗上茜草紅加鈷紫，局部點上鮮紫。所有的花色調不盡相同。如果上色超出輪廓範圍，不用擔心。

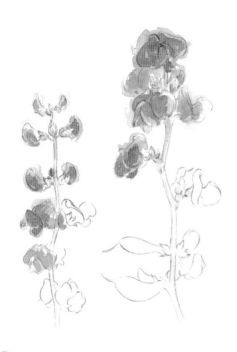

3 替這些顏色添上更濃的第二層色，沿用同樣的調色組合。這次，上色必須注意草稿的邊線。同時，用蘸了祖母綠加樹綠的筆加強花莖的明暗效果。

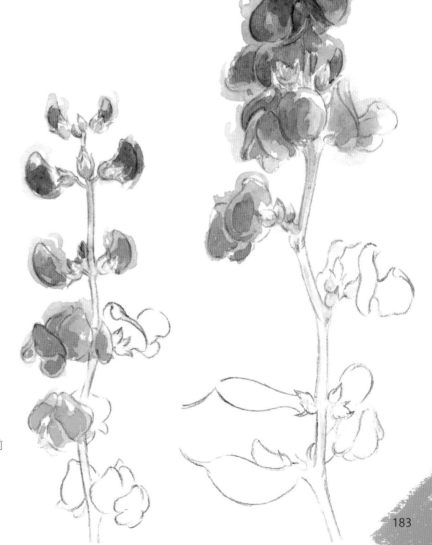

4 用最後一層色加強畫面上部花朵的陰暗面，稀釋程度較先前低，始終使用之前調出來的顏色。

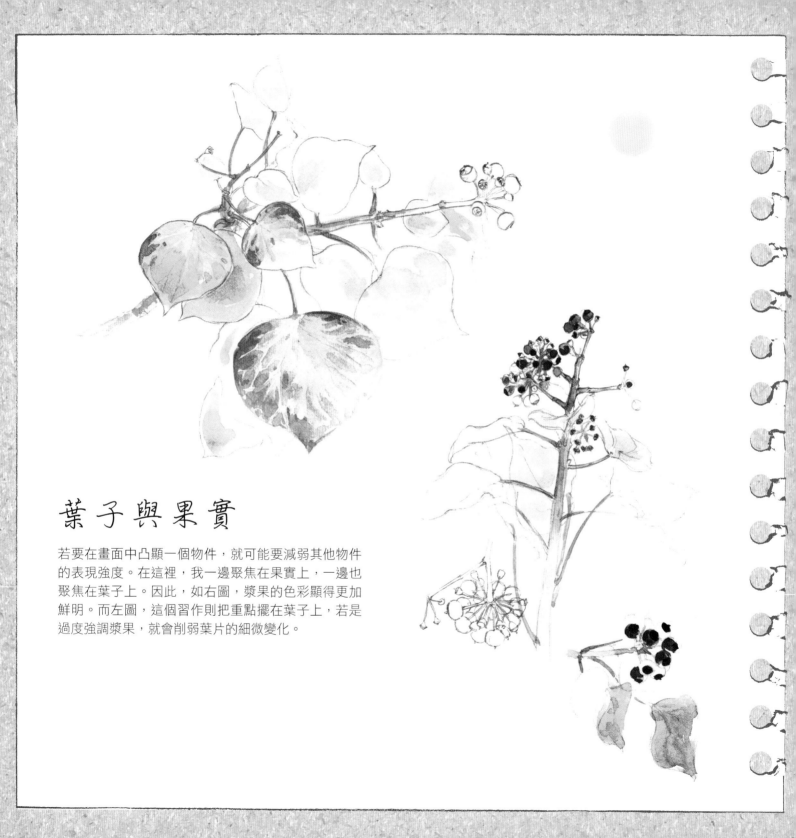

葉子與果實

若要在畫面中凸顯一個物件，就可能要減弱其他物件的表現強度。在這裡，我一邊聚焦在果實上，一邊也聚焦在葉子上。因此，如右圖，漿果的色彩顯得更加鮮明。而左圖，這個習作則把重點擺在葉子上，若是過度強調漿果，就會削弱葉片的細微變化。

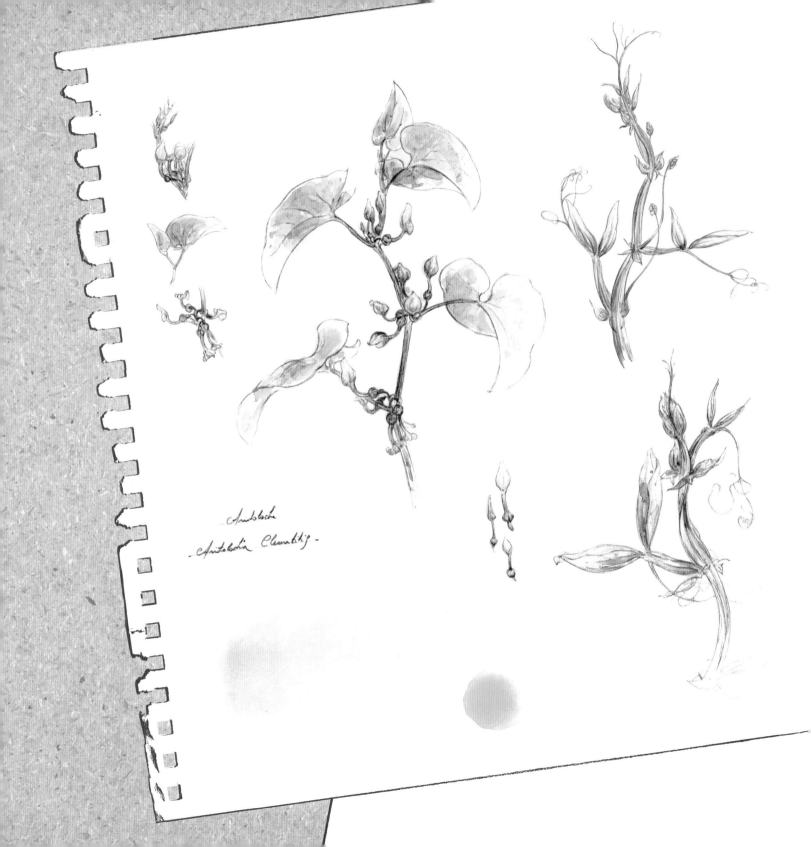

Aristoloche

Aristolochia Clematitis -

醋 栗

散步時，野生的果子是一批小寶石，引人注目。
醋栗彩度高，顏色跳，猶待水彩技法施展一番。

1 快速打稿，畫出醋栗的枝葉和果實串。漿果要粒粒渾
圓，而葉片則可以表現一些不規則的形狀。

使用顏色

 淺鍋黃

 深鍋紅

 樹綠

派尼灰

 胡克綠

 焦赭

 茜草紅

2 在葉片上塗一層混合淺鍋黃、樹綠和胡克綠的顏色，上色的運筆要模擬
葉片生長的方向。畫枝頭時，塗上一層微帶茜草紅的焦赭。接著，用稍多的
水調和茜草紅和深鍋紅。替漿果上色。

3 用弧形的筆觸替漿果上第二層色，色彩組合同上，濃度更高，強化明暗關係。同時，也替距離最遠的葉子和枝椏上第二層更濃的樹綠混淺鍋黃，避開葉脈的部分。稍微強化樹枝，斜筆塗上若干焦赭混茜草紅。

4 用細筆蘸派尼灰和焦赭作為暗色調，輕輕點在醋栗上收尾。在此，調色不要過濃，以免壓過其他色調。

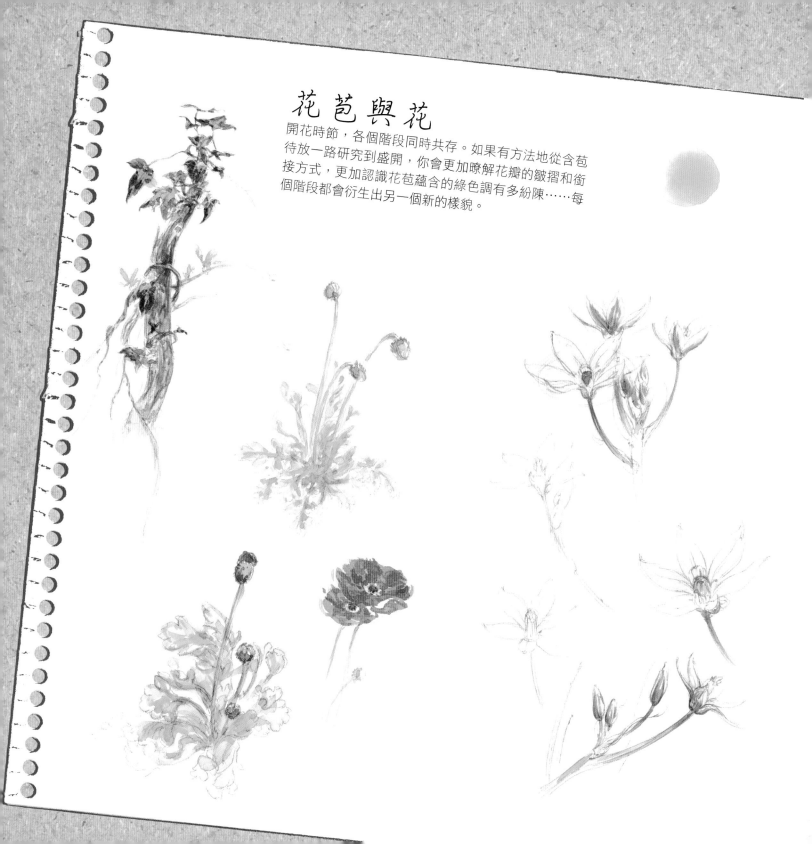

花苞與花

開花時節，各個階段同時共存。如果有方法地從含苞待放一路研究到盛開，你會更加瞭解花瓣的皺摺和銜接方式，更加認識花苞蘊含的綠色調有多紛陳……每個階段都會衍生出另一個新的樣貌。

樹與槲寄生

這棵樹枝葉交橫，優美的姿態在於覆蓋其上的好幾叢槲寄生。若用濕筆點染，就能完美呈現槲寄生別具代表性的柔邊造型，而葉叢下枝幹枯索的樣子則適合用重疊法處理。

快速勾勒出樹的輪廓。接著，定出數叢槲寄生的位置。

使用顏色

 群青

 派尼灰

 土黃

樹綠

純棕色

 焦茶

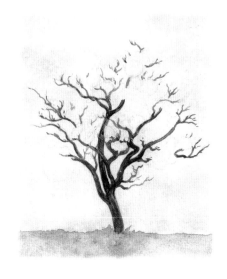

在畫面上方刷水，染上極淡的群青加派尼灰。待這層顏色乾燥後，調和明亮的樹綠、群青和純棕色，渲染畫面下方。接著，調和焦茶與派尼灰，替樹幹和樹枝上色，以濃度較高的同樣色調加深陰暗面。樹上有槲寄生的地方，先空著不畫。

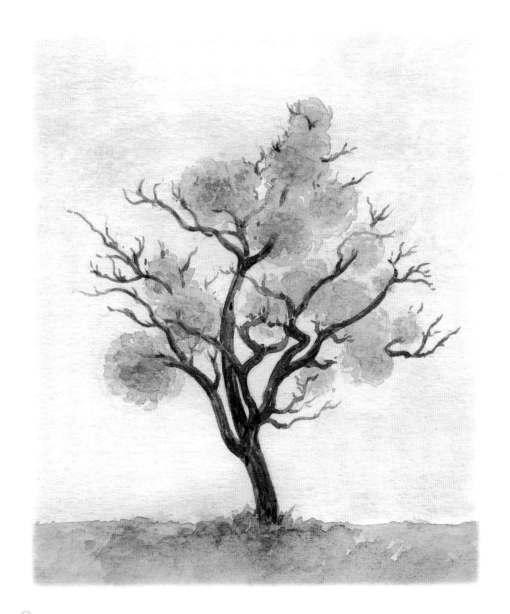

3 在槲寄生的葉叢上刷水，分組處裡，一組四叢，以免要上色時刷上去的水已經乾了。刷水時，切勿勻塗，而是用點筆。接著調和土黃、樹綠和純棕色在刷水處撞彩。畫周圍的草地時，調和樹綠、群青和純棕色，用小筆觸上色。

七葉樹的葉片

秋天帶來一系列迷人的色彩，金橙、各系的土黃與紅色調在葉叢間彼此爭豔。因此，是亮眼的色彩效果盡收於一片落葉的習作。

使用顏色

 樹綠

 印度黃

 焦赭

 岱赭

淺鎘黃

1　在葉片上大方刷水，調和樹綠和焦赭，在底部上色。在這塊綠色的周圍，點上淺鎘黃和印度黃的混色。然後，在銜接黃色調的葉片上端，塗上岱赭和焦赭的混合。

2　用相同但較濃的調色上第二層色。上色時，留出中央的葉脈，並且注意因為紋理的穿插而造成的色彩分界，也就是邊線的效果。

3 調入焦赭，加深綠色調。替葉脈罩上一層
淺綠。

沿途
所見

白貓

用速寫、草圖和各式各樣的習作來畫貓，這個主題怎麼畫也無法窮盡。這隻貓的毛色白，代表作畫時要巧妙留下紙白，這正是水彩的基本原則。

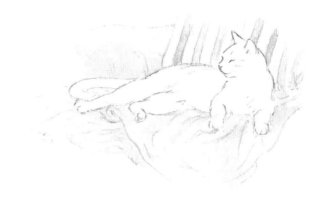

使用顏色

 群青

 派尼灰

 鮮紫

 透明天藍

1 調和群青和派尼灰，帶點鮮紫，替畫中的襯布刷上一層淡色調。接著，替背景中的墊子塗上一層群青混合透明天藍的顏色。用同樣的方式調和鮮紫、群青和派尼灰，替布的條紋上色。

2 在貓的身上塗上一層極淡的派泥灰，強調明暗關係，局部留下紙白。

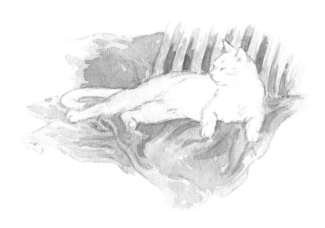

3 疊上更多層次強化襯布織品的明暗關係，調色組合和先前的步驟相同，
但濃度更高。

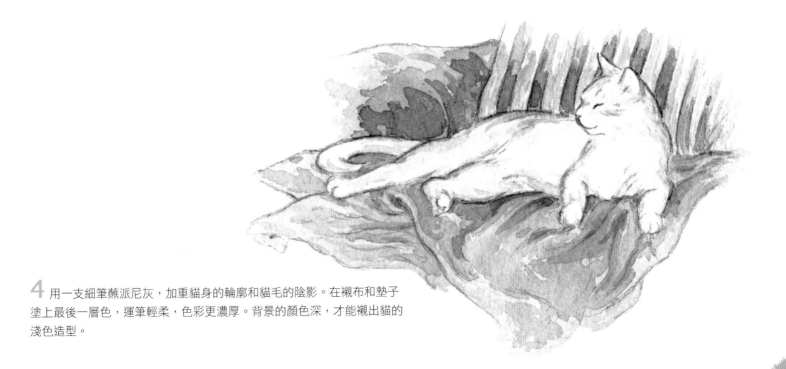

4 用一支細筆蘸派尼灰，加重貓身的輪廓和貓毛的陰影。在襯布和墊子
塗上最後一層色，運筆輕柔，色彩更濃厚。背景的顏色深，才能襯出貓的
淺色造型。

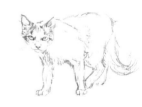

貓

要畫貓，用什麼技法效果都可以表現，不管是重疊出貓毛的明暗，還是靈動的筆觸，或是為了保留畫面張力而使用的大量留白……這一頁就是這方面的示範：選好作畫對象後，沒有哪個技法一定比其他技法還好。重要的問題是：「我希望強調什麼？」採用什麼技法作畫，就由這個問題的答案決定。

樹墩上的松鼠

為了表現松鼠的矯捷身手，我在這裡選擇表現牠
即將縱身一躍的模樣。畫草稿和上色時，下筆都
要保持輕巧，不要讓畫面的動態僵住。

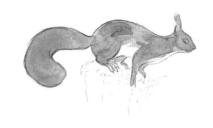

1 調和岱赭、淺鎘黃和焦赭，在松鼠身上
塗上第一層色。

使用顏色

 岱赭

 派尼灰

 焦赭

淺鎘黃

 樹綠

 大衛灰

2 趁第一層色還沒乾，用同樣但濃度更高的調色，強調松鼠毛的某些
區塊，注意松鼠毛的生長方向。用灰色調替腹部的暗面上色。調和焦赭
和派尼灰，替樹皮上色。

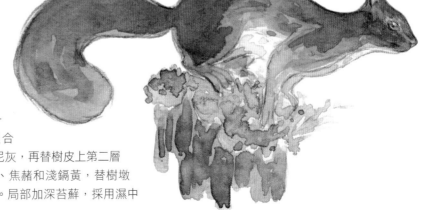

3 在樹皮第一
層色的調色組合
中加入一點派尼灰，再替樹皮上第二層
色。調和樹綠、焦赭和淺鎘黃，替樹墩
上的苔蘚上色。局部加深苔蘚，採用濕中
濕的小筆觸。

199

母馬與小馬

在這幅由單色調水彩構成的雙主題習作中，色彩的堆疊格外重要。透過疊色來局部降低明度，能調控明暗效果。

使用顏色

 土黃

 岱赭

 焦赭

 派尼灰

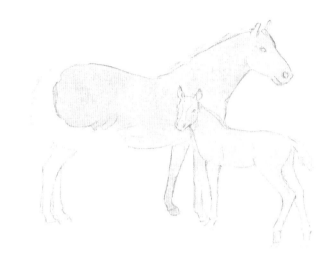

1 在草稿上刷水，除了下列留白區塊：母馬的尾巴、鬃毛以及小馬臉上的白色條紋。調和土黃、岱赭和焦赭上色。

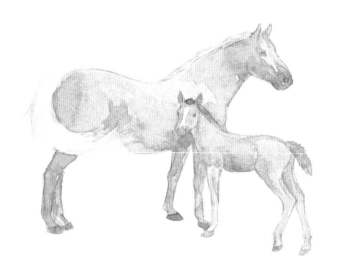

2 以更濃一點的色彩搭配濕中濕技法，上第二層色。在主色調中點入一些派泥灰，畫馬蹄和馬臉。

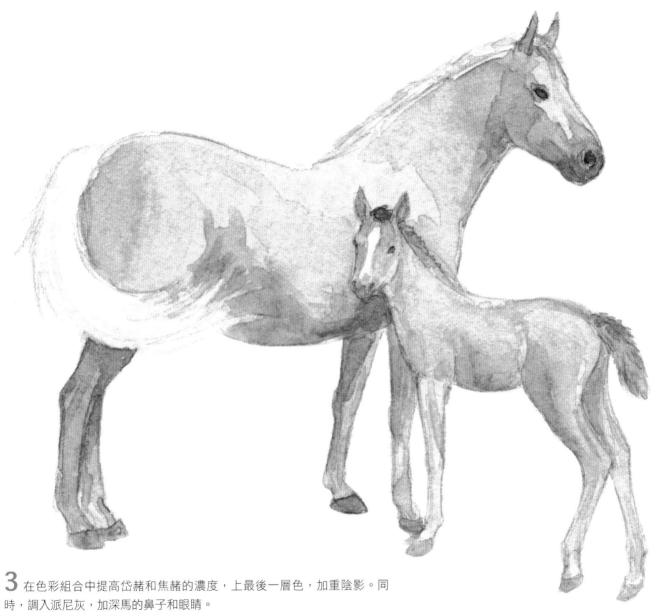

3 在色彩組合中提高岱赭和焦赭的濃度，上最後一層色，加重陰影。同時，調入派尼灰，加深馬的鼻子和眼睛。

打雷天空下的馬

馬群生活棲息、代代演化的草原環境形成的畫面往往顯得單調貧乏。若要成功突顯作畫主題，務必要經營色彩的和諧關係以及不同色調的並置。

1 在背景大量刷水，在天空染上一層派尼灰，在地面染上一層土黃、岱赭和焦赭的混合。讓兩個色調自由混合，接著，拿乾筆吸掉過多的水分。

使用顏色

 派尼灰

 透明天藍

 土黃

 岱赭

 焦赭

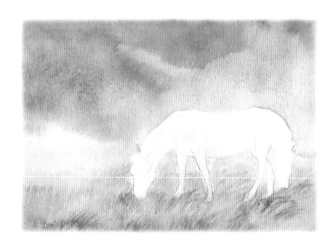

2 調出帶點透明天藍的派尼灰，在馬的身上塗一層淡淡的灰色調，鬃毛和尾巴留白。替背景重新刷水，用更濃的色彩加強天空和草原。用乾筆在地面刷出短促的斜線，表現草叢的明暗層次。

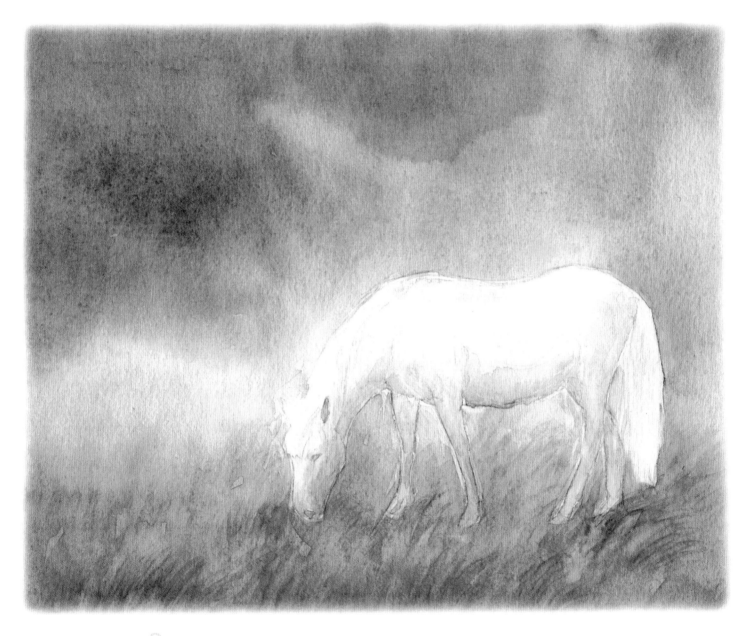

3 調出極淡的土黃和焦赭，帶點派尼灰，替馬尾和鬃毛上色。用派尼灰混
合透明天藍強化明暗層次。替天空和草地上最後一層色，加強視覺效果。

野燕

那些棲在電纜線上的燕子像筆尖一樣優雅纖細，對戶外速寫而言，是入畫的好題材。

使用顏色

派尼灰

祖母綠

群青

深鎘紅

岱赭

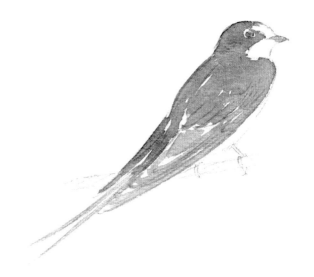

1 調出清淡的派尼灰、祖母綠和群青，替草圖上色。挾帶一點色彩的灰能傳神表現鳥羽閃現的反光。在鳥的頭部、腹部、某些羽毛層之間和眼睛周遭留下一些白，讓鳥的身體看起來既明亮又豐滿。

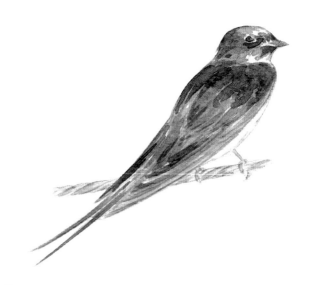

2 在特定區域包括鳥頭後方、背部上方和羽毛等處上第二層色，色彩組成相同但濃度更高。描摹羽毛時，模仿羽毛的造型，拖出靈巧輕柔的線條。用派尼灰替鳥爪和纜線上色，然後在鳥頭加上深鎘紅混岱赭。

紅額金翅雀

這種在公園和花園隨處可見的小鳥色彩鮮明。
用濃濃的水彩來表現，會非常到位。

使用顏色

 玫瑰紅

 土黃

 焦赭

 群青

 深鎘紅

 派尼灰

 深鎘黃

 純棕色

 樹綠

1 調和玫瑰紅和岱赭，替鳥的身體上色，局部留白。在鳥的頭部點上一些深鎘紅和玫瑰紅，翅膀則塗上一線深鎘黃。在枝頭塗上一層純棕色和焦赭的混合，葉子則用樹綠、土黃混合群青上色。

2 保留上述調色，強化明暗關係時，提升調色濃度。以小筆觸上色。在鳥頭留白處上一層極淡的派尼灰。收尾時，用細筆蘸派尼灰混合焦赭，替鳥羽的黑色區塊上色，帶出整體的結構感。

茶腹鳾

茶腹鳾是種小小體操員，特點是能頭上腳下繞著樹幹移動。牠周遭的苔蘚完美襯托出鳥羽繽紛的色彩。

使用顏色

印度黃

祖母綠

岱赭

群青

派尼灰

透明天藍

1 調和印度黃和岱赭，替鳥的腹部和爪子上色。調和群青、派尼灰和透明天藍，替鳥的背部上色。接著畫樹幹，調和透明天藍和派尼灰上色。叢生的苔蘚則用祖母綠配派尼灰上色。

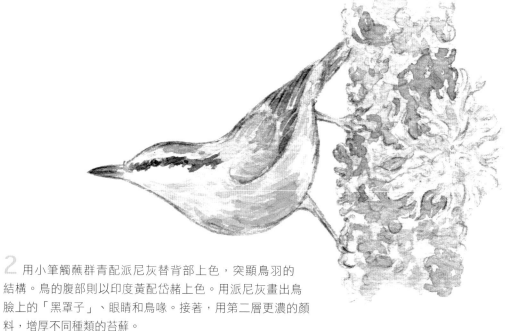

2 用小筆觸蘸群青配派尼灰替背部上色，突顯鳥羽的結構。鳥的腹部則以印度黃配岱赭上色。用派尼灰畫出鳥臉上的「黑罩子」、眼睛和鳥喙。接著，用第二層更濃的顏料，增厚不同種類的苔蘚。

小 動 物

散步沿途遇見的驚喜，構成了寫生簿紛陳的畫面
內容。不要試著依據第一個畫出來的東西在畫
面訂下階層，讓紙張現有的篇幅去形塑下一幅習
作。這個練習格外有幫助，讓你的水彩適應不同
的紙張限制。

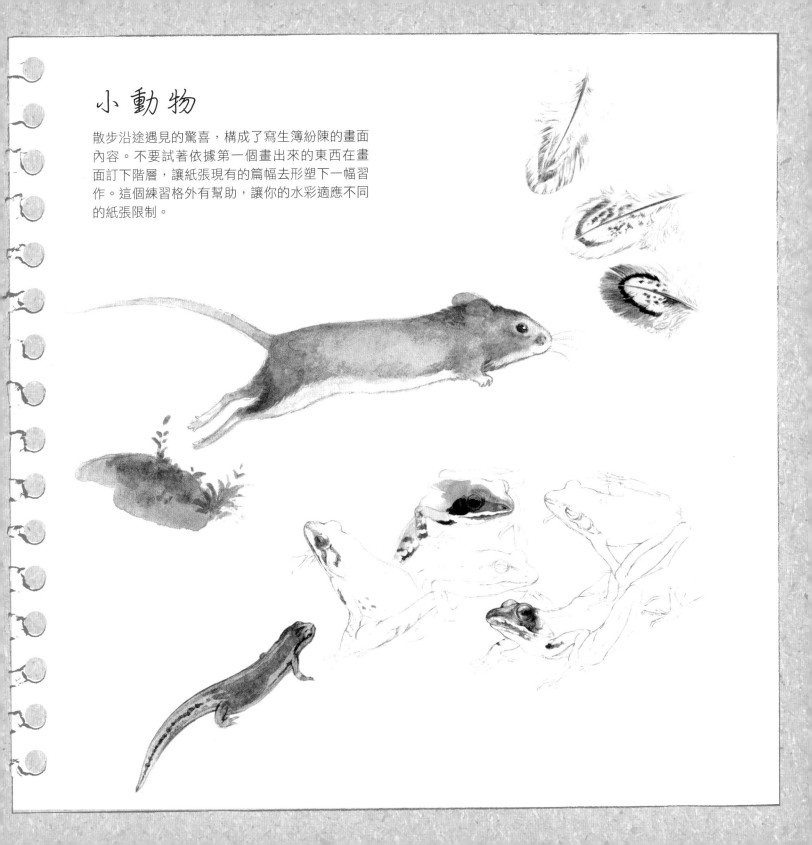

花園裡的白臉山雀

有些燕雀性情不那麼兇暴，隨意任人描繪，就像
這些藍色小雀，牠們是食槽和花園的常客。

使用顏色

檸檬鎘黃		樹綠	
印度黃		金綠	
群青			
天藍			
派尼灰			

1 用HB鉛筆快速打稿，嘗試捕捉小鳥富動感的姿態。

2 用一支帶水的筆蘸檸檬鎘黃，替鳥的頸部塗上一塊飽滿的黃色。趁顏料
未乾，在鳥腹上方點上些許印度黃。

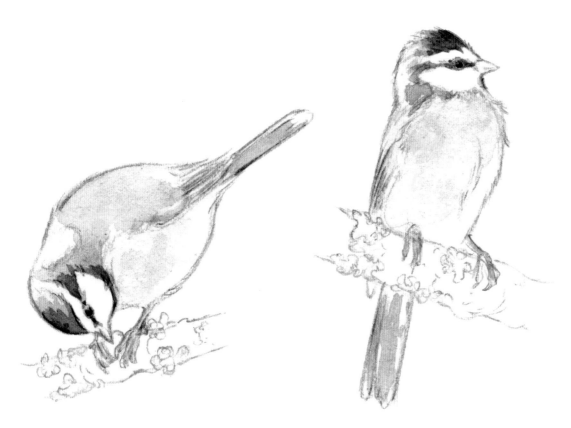

3 　調出淡淡的群青配透明天藍，用1號小筆順著鳥羽由前至後的生長方
向，帶出藍色細線。在壓低姿勢的山雀背部微微刷水，替先前調出的黃色加
入些許檸檬黃，用10號筆染色。接著，用1號筆在小鳥頭部的羽毛罩上一層
群青，微微加重該區色彩。用0號筆蘸稍濃的派尼灰，從鳥眼睛的周圍開始
上色，然後點出眼睛。在每隻眼睛內部留下一枚小小的白點，表示目光。

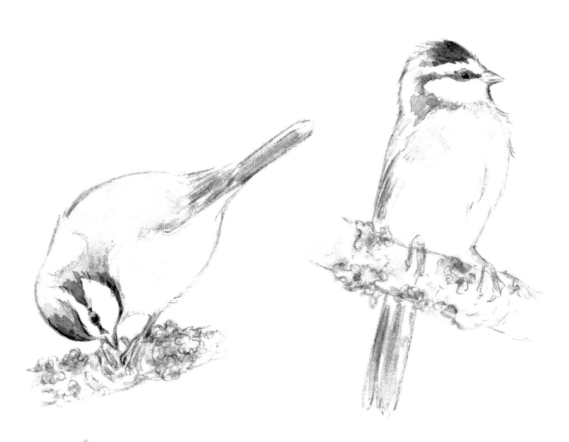

4 用HB鉛筆微微加強力道不足的線條，譬如圖中披著苔蘚的樹枝、鳥的尾羽和腳爪。收尾時，用8號筆蘸金綠配樹綠替苔蘚上色，趁這層顏料未乾時，點上幾筆金綠。

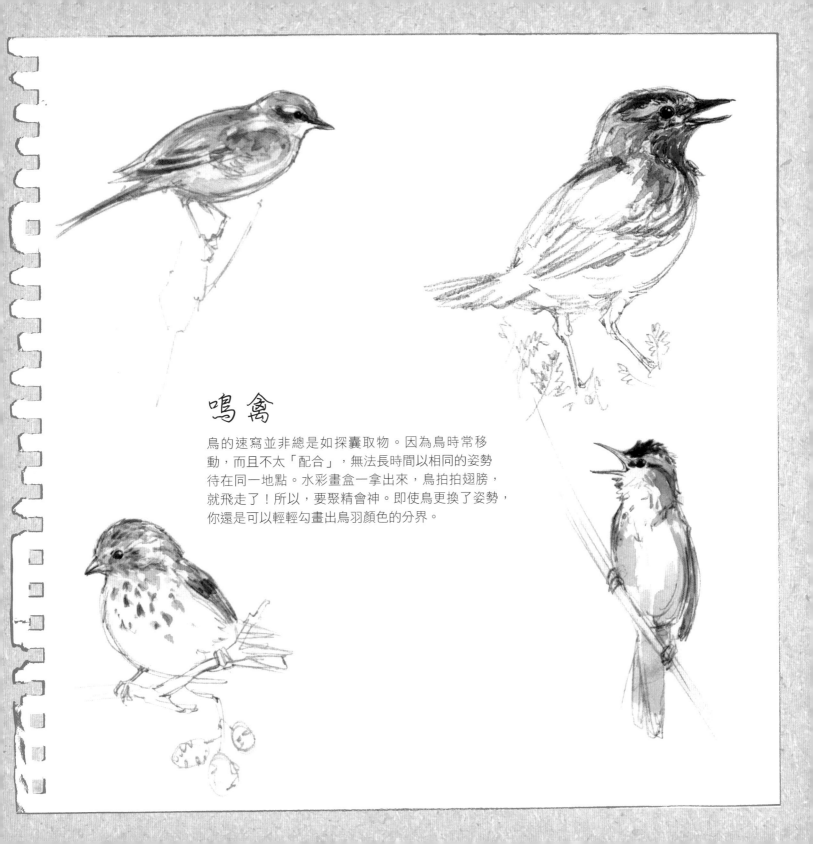

鳴禽

鳥的速寫並非總是如探囊取物。因為鳥時常移動，而且不太「配合」，無法長時間以相同的姿勢待在同一地點。水彩畫盒一拿出來，鳥拍拍翅膀，就飛走了！所以，要聚精會神。即使鳥更換了姿勢，你還是可以輕輕勾畫出鳥羽顏色的分界。

水岸 · 水岸之外

孵蛋的海鷗

為了不打擾這隻棲息在巢中的紅嘴海鷗，我們只能從遠處用望遠鏡觀察。海鷗頭部的夏季羽毛呈深棕色，被身邊的草葉襯托得十分出色。

使用顏色

派尼灰

焦赭

焦茶

茜草紅

胡克綠

1　借助順過邊的簡單造型，快速畫出鳥的大致輪廓。不要刻畫羽毛，到時直接用水彩上色，可以表現得更即興。

2　在鳥的身上塗一層淡淡的派尼灰。接著，用焦赭配派尼灰替最明顯的枝葉上色。畫枝葉的顏料不要摻太多水，以便保有質感效果。

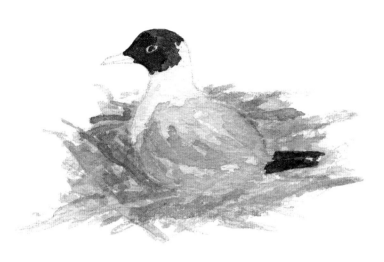

3 調和焦茶和派尼灰，替鳥頭和鳥尾上色。在鳥的瞳孔中留下一點白。接
下來，用派尼灰帶出鳥羽的體積感。同時，用淡淡的焦赭配派尼灰替鳥巢上
色，雖然塗滿不留下紙白，但要讓草枝清晰可見。

4 調好茜草紅與派尼灰來畫鳥喙。
分兩層來畫，突顯出明暗關係。同時，
用派尼灰強化陰影。

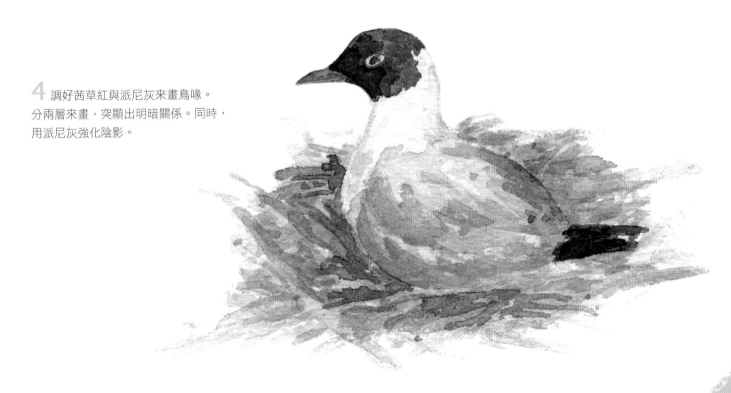

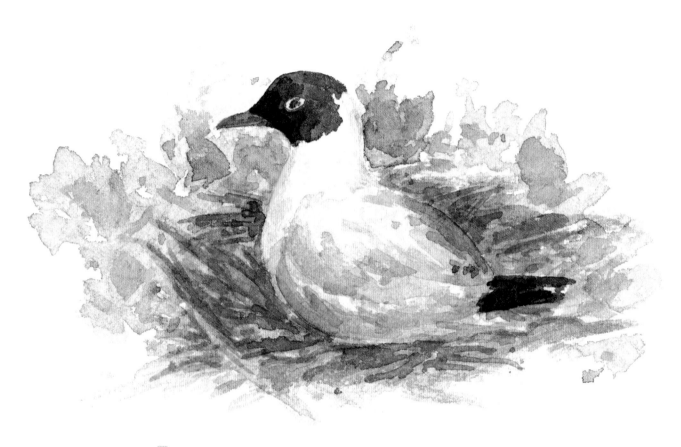

5 用胡克綠配焦赭，用活潑的筆觸畫出中景的葉叢。背景不要畫太細，
以免轉移焦點。將背景畫出來，是為了烘托效果。

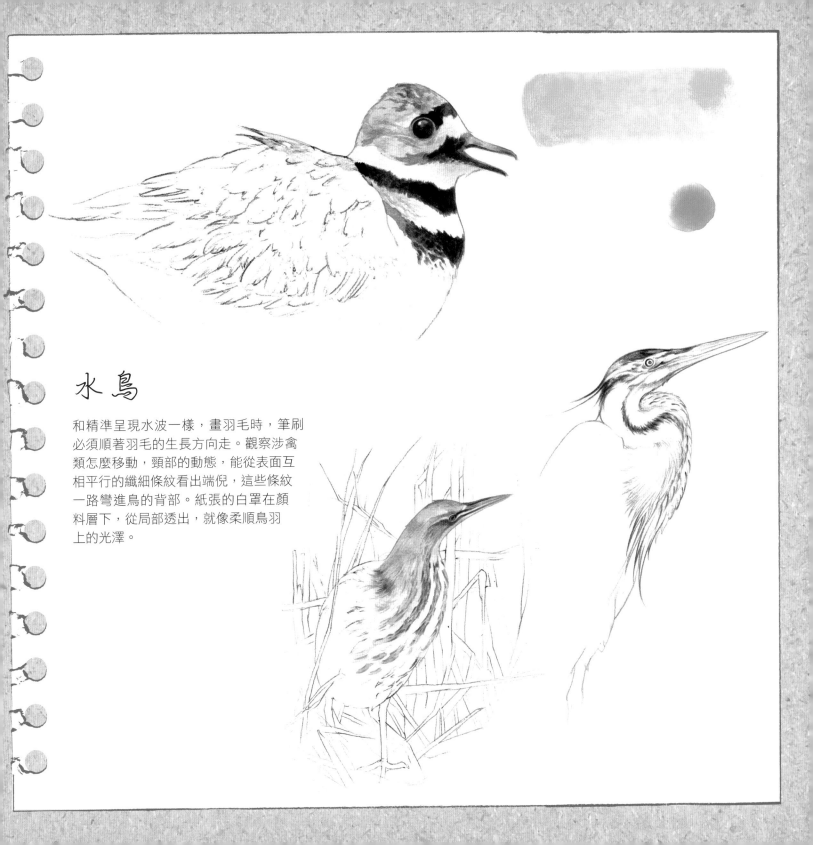

水鳥

和精準呈現水波一樣，畫羽毛時，筆刷
必須順著羽毛的生長方向走。觀察涉禽
類怎麼移動，頸部的動態，能從表面互
相平行的纖細條紋看出端倪，這些條紋
一路彎進鳥的背部。紙張的白罩在顏
料層下，從局部透出，就像柔順鳥羽
上的光澤。

小三趾濱鷸

三趾濱鷸在河流沿岸輕盈奔跳。牠們羽毛顏色淡雅，姿態奇巧靈動，是非常精采的作畫對象。如右圖所示的小品，能在頃刻間完成。

1 簡略打稿。在背景大量刷水，小心留出主題的外框。替背景上色時，交互染上透明天藍和派尼灰，同時帶點純棕色。讓顏色自由交融。

使用顏色

 透明天藍

 派尼灰

 焦赭

 純棕色

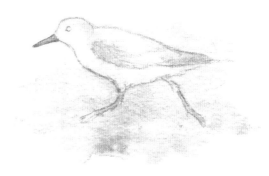

2 在鳥的身體塗上焦赭配純棕色。

3 逐漸加深色調。染過的背景能輕易突顯出三趾濱鷸明亮的羽色。畫中模糊的邊線及水平方向的筆觸同時揭露鳥和水波的動態，達到一石二鳥之效。

鳥的習作

有些鳥羽毛的顏色屬於單色漸層，特別適合寫生，讓藝術家用有限的調色組合作畫。

在這裡，畫鳥的技法極為簡練，寥寥幾條鉛筆線，就呈現出鳥兒置身自然棲地的樣子。大部分的作品都處於習作階段，帶來輕鬆活潑的感覺。

冠鸊鷈

這種華麗的水鳥喜歡出沒在池塘、沼澤和植被不多的濕地。要寫生，就準備好性能良好的望遠鏡和折疊椅吧。

使用顏色

群青

派尼灰

純棕色

焦茶

岱赭

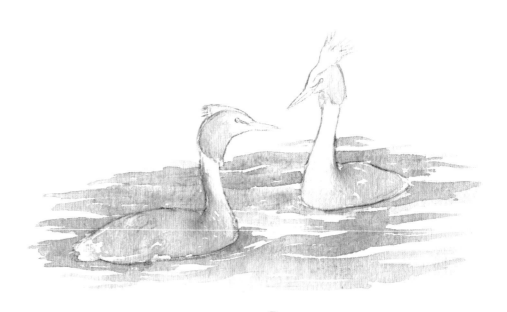

1 上色時，先替鳥留白。調和群青和派尼灰，用輕柔的筆觸表現水波。

2 在鳥的身上塗上一層淡淡的純棕色配焦茶及派尼灰。調和岱赭與純棕色，替鳥的頭部上色。

3 替水面上第二層色，強調鳥周圍的區塊。調和焦茶與派尼灰，用深色的
小筆觸加深鳥的背部和後頸。用筆蘸岱赭，由內往外拖，加深鳥的頭冠。用
細筆蘸派尼灰，畫出深色的羽毛。

愛爾蘭海岸

在這片純淨的風景中，海天之美一覽無遺。畫濕潤的天空，就要用濕中濕——任由色彩交融的同時，你便能捕捉愛爾蘭變幻莫測的天光。

使用顏色

 群青

 派尼灰

 金紅

 胡克綠

 焦赭

 焦茶

 土黃

1 在天空大量刷水，染上淡淡的群青配派尼灰。接著，染入些許金紅，讓顏料自由融合。

2 在海面刷水，染上派尼灰配群青。調和金紅與群青，微微加深海平面上方的天空。

222

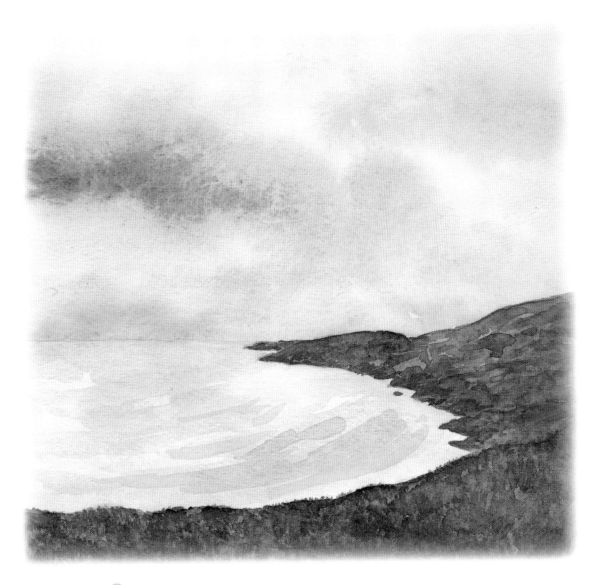

3 在植物覆蓋的區塊中刷水，以胡克綠配焦赭和土黃上色。調和胡克綠、焦赭與焦茶，畫出海岸的暗部。調和胡克綠與焦赭，以垂直的小筆觸帶出前景起伏的林木。調出淡淡的派尼灰配群青，在海面添加一些波紋。

冰 山

水有百態，包括冰與雪……這幅習作構圖頗具野心，操作留白技法，淋漓表現紙張的光潔明亮。

使用顏色

透明天藍

群青

派尼灰

普魯士藍

1 草稿的輪廓轉置到水彩紙上。用海綿打濕紙背，並將水彩紙用紙膠帶固定在畫板上，避免紙張彎曲起皺。等待紙乾燥後，在整張畫刷上一層極淡的透明天藍。等這層天藍色乾燥，接著，在天空的區塊刷水，用不規則的筆觸染上群青配派尼灰。用另一支筆吸除多餘的水分。

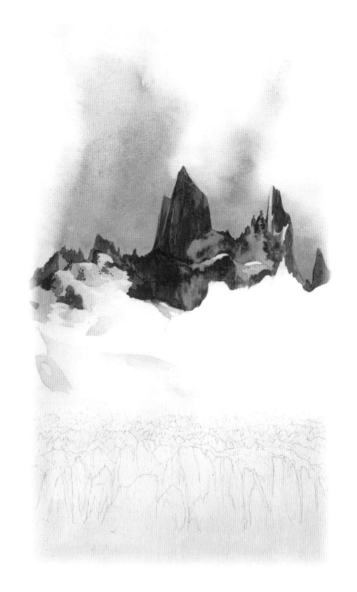

2 用明亮的群青配派尼灰畫上方的群山，調和普魯士藍、派尼灰與群青加深山的暗面。畫到退得最遠的山頂時，調高顏料中的普魯士藍比例。用極淡的群青配派尼灰畫出積雪的暗部。

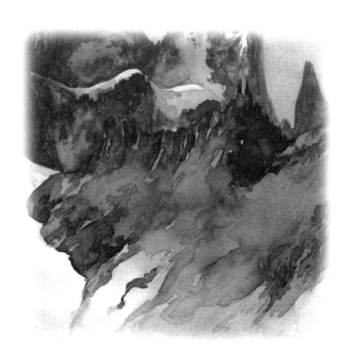

3 打濕右邊的山脈，塗上一層稀釋過且微帶普魯士藍的派泥灰。用相同的第二層色強化山脈局部的明暗關係。收尾時，調和透明天藍和派尼灰，替前景的冰塊上色。冰塊位置越遠，上色濃度則越淡，讓它們在畫面中後退。

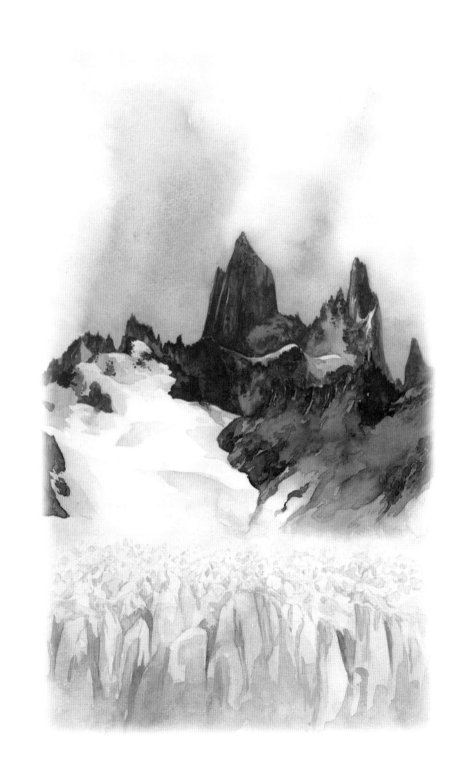

雪花蓮

雪融了，看這裡有新冒出來的雪花蓮！這些花朵預示了在接下來的幾個月間勃發的春色，教一筆在手的藝術家耐心稍待……

使用顏色

 群青

 胡克綠

 派尼灰

 鮮紫

 土黃

 樹綠

 焦赭

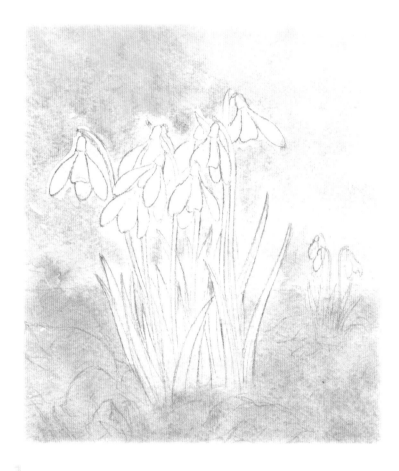

替畫面背景刷水，在空中染上一層群青配派尼灰，在地上染上一層土黃配樹綠與焦赭。讓兩區的顏料自由融合。

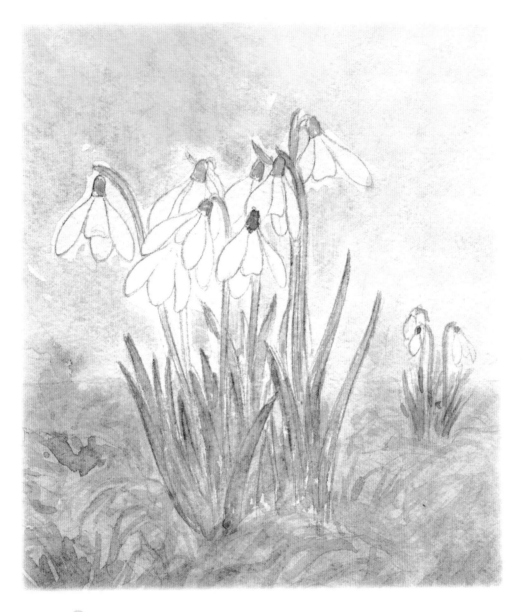

2 調和胡克綠與土黃，替花莖和葉子上色。接著，調和土黃、樹綠及焦
赭，用輕巧的筆觸替地面上第二層色，增添實感。

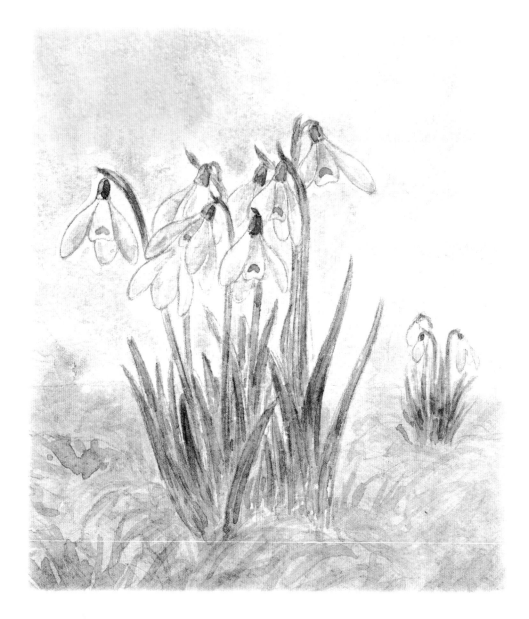

用鮮紫配派尼灰調出水亮的顏色，畫出花瓣，同時替相對明亮的區塊留
白。接著，用相同的顏色上第二層色，強化明暗關係。

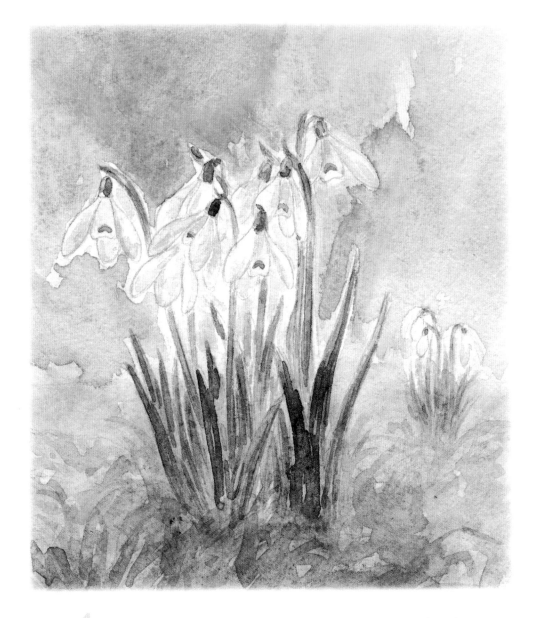

4 打濕天空，同時避免水分沾到花朵，染上一層頗濃的群青配派尼灰，清楚襯托出雪花蓮。用同樣的方式，調和胡克綠和派尼灰，加深花莖和葉叢。最後，在地面上塗一層樹綠和土黃。

壓克力

L'acrylique

Patrice Baffou

帕蒂斯・巴福

壓克力

壓克力附著力絕佳，幾乎能在所有介面上作畫，並支援各式各樣的畫風，也能混合多種強烈的材質效果。

碰上新的技法時，藝術家通常會仰賴先前的經驗。所以，當我們已經對水彩、水粉或油畫有所涉獵，我們便傾向將這些屬性各異的媒材的技法應用在壓克力上。而且，壓克力是以水為溶劑的作畫媒材，但只要顏料一乾燥，就再也不溶於水。這個定義非常簡單，也是所有壓克力創作的起始點。和水彩不同的是，壓克力容許一連串的混色，而不會抹滅先前取得的畫面效果。油畫的豐潤能立即用不深的層次製造出色彩漸層——但壓克力並非如此，它需要堆疊數層才能達到好的作畫效果。媒劑或凝膠是非常有用的工具，讓壓克力更容易塗抹上色。

壓克力顏料分成三個等級：學生級、高級和特高級。顏料等級越高，色料含量就越重要。另外，某些學生級顏料可能含有多種色料，導致混色的困難。每個等級各有用途，這本書會用到每種等級的顏料。不過，需要注意的是，高級或特高級的壓克力顏料能讓初學者輕易達到令人滿意的繪畫效果。

壓克力顏料

如圖所示，混合青色與洋紅，就能得到紫色。

一旦想好要畫什麼，要拿什麼顏料來畫呢？答案是永遠從原始的顏色開始，也就是洋紅（紅）、青色（藍）、黃色、黑與白。白色也能用打底劑（gesso）替代，打底劑能提升壓克力的介面黏合力。有了這五種顏色，你能達成的事情便不可限量。要知道，雜誌（這本書也是…）是用四色（青、紅、黃與黑）印刷而成的，白色是紙的顏色。所以，理論上，有了原始的顏色，我們就能用四色的機制畫出一幅畫。在某些裝載基本配備的小畫盒，你有時候會發現盒子裡少了一個原色。這時，你就得補上缺漏的顏料——它常常是洋紅。

這裡，混合鎘紅與青色，得到接近栗子色的棕色調。

青色與黃色的混合。

洋紅與黃色的混合。

三原色混合。

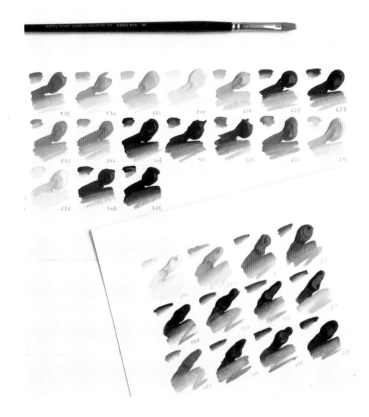

就算使用原始色作畫，取得漂亮的橙色調子或鮮嫩的綠色還是困難的。所以，充實顏料組成的下一步，就是依據你的品味和作畫題材來決定。首先要取得的，就是土黃色，因為土黃色不容易用原始色混出來，在作畫時，更難單憑調色來表現。為每個品牌的顏料製作色卡樣本，一面加水稀釋，一面也調入一點白撞粉——如此一來，明暗遊戲的走向就一覽無遺了。

輔助工具

要畫壓克力，各式各樣的工具都派得上用場，從畫筆和合成毛刷到豬鬃毛刷、畫刀，甚至是用卡紙自製的工具，或是裁出斜角的火柴棒等等。壓克力調色時，能用可丟棄式的調色紙、木製或塑膠調色盤或回收物（譬如塑膠或聚苯乙烯的食品包裝）。別忘了準備萬用擦布（紙巾或衛生紙）。

另外，壓克力有兩種不可或缺的添加物，也就是媒劑和凝膠。媒劑專用於製造透明效果，而凝膠則用於增厚顏料的實感。兩種添加物都能幫助壓克力顏料塗抹在介面上。壓克力的特性，是快乾。因此，你可以添購一瓶慢乾劑，稍微延長使用新鮮顏料經營畫面的時間。

作畫介面

基本上，壓克力能畫在所有介面上，舉凡水彩紙、畫布、木板或石頭⋯⋯

準備壓克力畫紙時，重要的是將紙打濕，並固定在木板或畫布框上。這樣一來，紙張能充分展開，讓作畫更順利，因為紙固定好，就不會起皺翹起。

要將紙固定在畫板上，先把紙泡在水中數分鐘，接著把紙移到木板上，並用紙膠帶牢牢扣住畫紙。

而要將紙固定在畫布框上，要在紙打濕後，再將紙移到畫板上。畫布框放在畫紙上方，摺起紙的一邊並將它固定在框上。第一邊固定好後，用同樣的方式摺合另外三邊。紙張必須比畫布框還要大（理想上，每邊多出四到五公分）。第一邊固定好後，注意畫面的摺邊，為了把邊摺好，你可以在必要時稍加切割紙張。固定紙張時，不用太用力拉扯畫紙，這無濟於事。

筆刷效果

畫面中的肌理效果取決於作畫的介面、使用的畫具以及使用它們的方式。以下的幾個範例試圖更清楚地展現，這些元素如何和彼此互動。這些習作雖然簡單，但一旦和不同的作畫介面結合與互動，便形成繪畫表現的基礎。

在這裡用的是同一支方頭筆，但上色時，筆桿跟著自轉。

在第一個練習中，我們在Arches細紋紙上使用不同規格的筆刷。

使用方頭筆時，下筆以塊面為主。如圖左，塗上色塊的方式是垂直懸筆。而圖右，色塊是讓筆橫躺，平拖出來的。如此一來，我們得到兩種不同的筆刷效果。兩相結合之下，就能帶出複合式的肌理。

使用畫筆時，在顏料中加些水，測試線條效果。

如圖所示，懸直畫筆，測試點筆打印的效果。

這幅底色畫在Arches粗紋紙上。上色時，先懸直方頭筆，接著轉換成側鋒。

這幅底色畫在菲格拉斯（Figueras）的紙上，懸直方頭筆，堆疊多重層次。

這裡用的是光面紙。將壓克力調水作畫，並用畫筆在打濕的紙上點染。

畫刀效果

這裡的範例展現用畫刀上色的實作。就和畫筆練習一樣，這些畫刀習作總是意趣橫生，讓人實驗壓克力畫法的各種可能性。組合的方式和得到的斬獲，不勝枚舉。

先用刀腹在畫面抹上一層深藍，不等顏料乾燥（趁它還是濕的），用刀尖和刀刃在色塊上刮出線條。

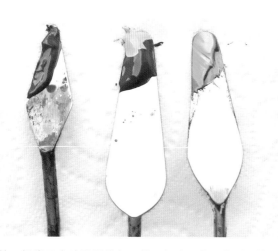

我們在第一把畫刀上沾了深綠色。第二把畫刀的深綠則直接添上一點黃，不出三刀，就能混出黃綠的調子。接下來，第三把畫刀呈現混好的均勻色塊，消除了明暗色調轉換的遊戲。這時，刀上的顏料揩進調色盤，再塗上其他介面。

這裡，我們同時取得深綠與黃色的色塊。先將綠色抹在紙上，接著，趁顏料未乾，用刀刃將另一層顏料拖曳進來。

在這裡，我們用刀腹將調色盤上剩下的所有顏色塗上畫面。接
著，在畫刀沾水，碾平剛剛抹上來的顏料層。

這是用畫刀的刀刃刮擦顏料形成的習作。

這是用畫刀的刀身完成的習作。

單色習作，由削出斜面的木頭蘸上顏料，拓塗而
成。

複合式技法

做了基礎練習後，你便能嘗試混合不同的技法和畫具來做實驗。

這幅畫是在Arches粗紋紙上的三步驟全景習作。它結合顏料的肌理與水分效果，用不同的步驟清楚展現如何畫出一道瀑布。

遵照同樣的全景畫原則，這幅習作完全由一連串的顏料層疊染而成。它著重在顏料的透明度和混色效果。

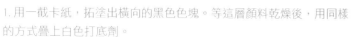

1. 在打濕的畫面上，染上由些許樹綠和淺綠構成的綠調子。
2. 第一層色乾燥後，用樹綠強化畫面對比。
3. 用少許白色打底劑提亮部分區塊。
4. 收尾時，罩上一層清淡的淺綠調子。

1. 用一截卡紙，拓塗出橫向的黑色色塊。等這層顏料乾燥後，用同樣的方式疊上白色打底劑。
2. 上層顏料乾燥後，塗上一層土黃配岱赭的顏色。
3. 收尾時，調和土黃、酞菁綠、靛青和一點白，畫出瀑布。

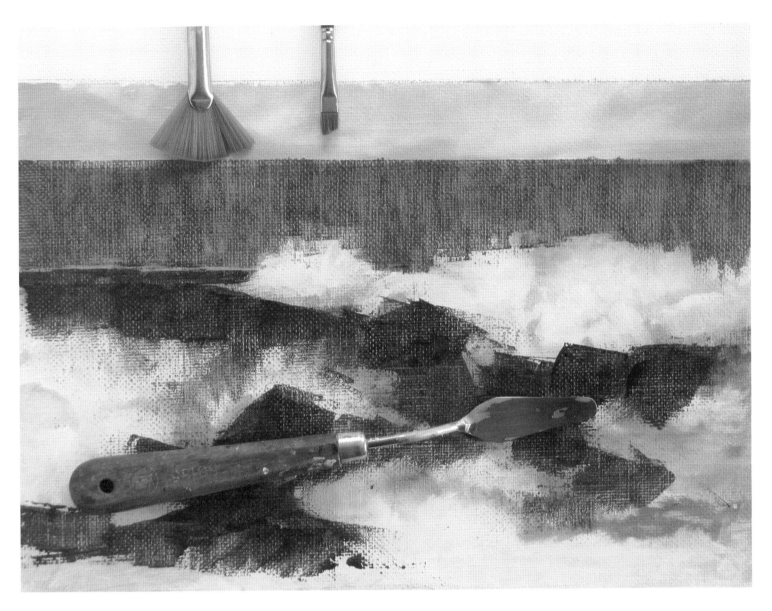

這幅有趣的海景習作，探索顏料的肌理效果。首先，用方頭筆刷調和藍色與白色，畫出天空。扇形筆在這裡的功能，是趁顏料未乾時，柔化藍色與白色的混色效果。海面用畫刀上色，一面用刀刃刮擦，一面也結合刀腹平抹。使用的顏色包括酞菁藍、酞菁綠和白色。

海邊

這幅習作在壓克力專用紙上，結合了扎實與透明的上色效果，表現風景的縱深和微妙之處。

畫具

- 8號方頭筆
- 8號和12號貓舌筆
- 4號圓頭筆
- 2號圭筆
- 菲格拉斯畫紙，21×30cm

專家級壓克力顏料

白色打底劑

 淺喹吖啶酮玫瑰紅

凡戴克棕

岱赭

土黃

拿坡里黃

檸檬鎘黃

深耐久綠

不透明耐久紫

靛青

普魯士藍

群青

1 用鉛筆輕輕打稿即可，重點是拉出輪廓，而非塗抹陰影。用8號貓舌筆，從礁石開始上色。明度較高的礁石主要位於遠處，上色時添加較多水分。畫到比較暗的礁石時，增厚顏料，並利用紙張的顆粒營造質感。上色時，用筆腹帶出橫向的筆觸。

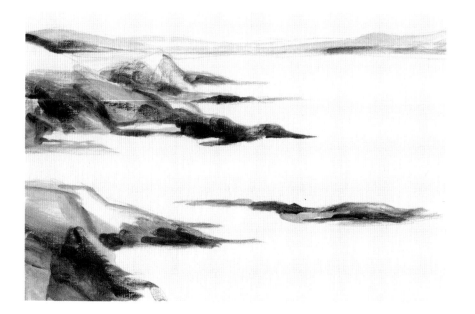

2 開始真正塗上色彩時，從天空開始，讓天色與海平面稍微交疊。用8號方頭筆調和三個基本色——白色、拿坡里黃以及淡玫瑰紅。撞入白色的淡黃塗在最後一層。趁顏料未乾時，調和白色與些許不透明紫，畫出遠方的丘陵。調和岱赭、靛青、普魯士藍和些許綠色，加重丘陵的色調。接著，替前景的礁石上色。

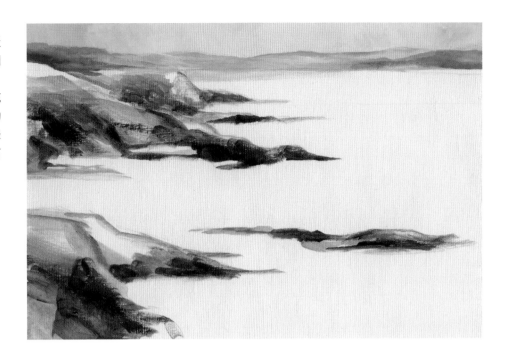

3 畫海時，先鋪上一層底色，底色由綠色、群青和白色組成。上色時，使用12號筆刷。

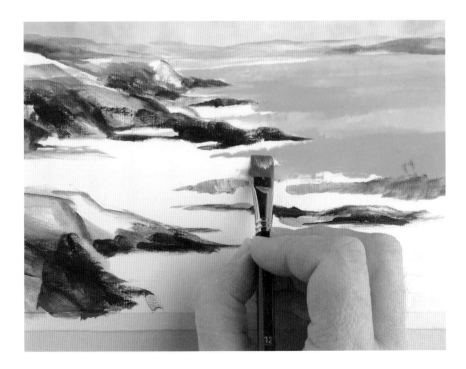

4 物件在畫面中退得越遠，色彩就混入越多白色。這時，不要被細節分散注意力。現在畫的，還是「底」色而已。我們先畫海浪「下」的大海。

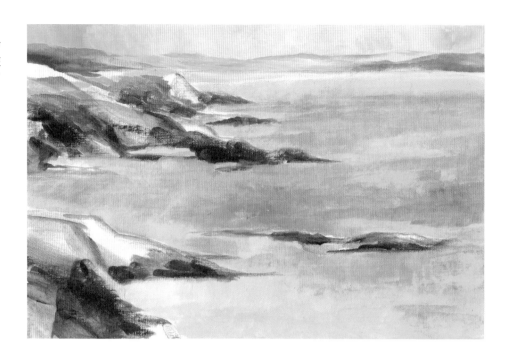

5 等上一層顏料乾燥後，用白色畫出海面的波紋。首先，使用8號與12號貓舌筆細扁的側鋒上色，然後換成4號圓筆的筆尖，最後換成2號圭筆。為了讓海水泡沫的層次更豐富，用含水的透明顏料層堆疊。來到礁石的部分，用棕色調加深石塊的暗面，並用天空的基本色調，提亮礁石。

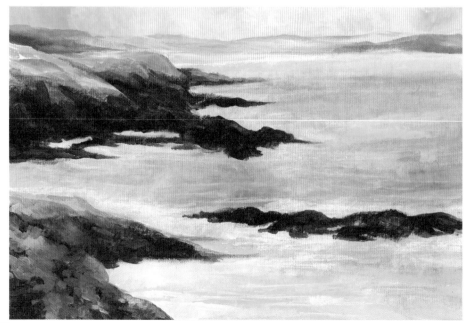

6 收尾時，回到畫面的整體感。首先，用白色顏料以及（蘸了些許水分的）透明層次，刻畫海面波紋的細節。用濃度更高的純色，以相同方式處理礁石。以先前調出的基本色調混合打底劑，把背景全部過一遍，這樣能讓整體色調更飽滿，提升畫面縱深。

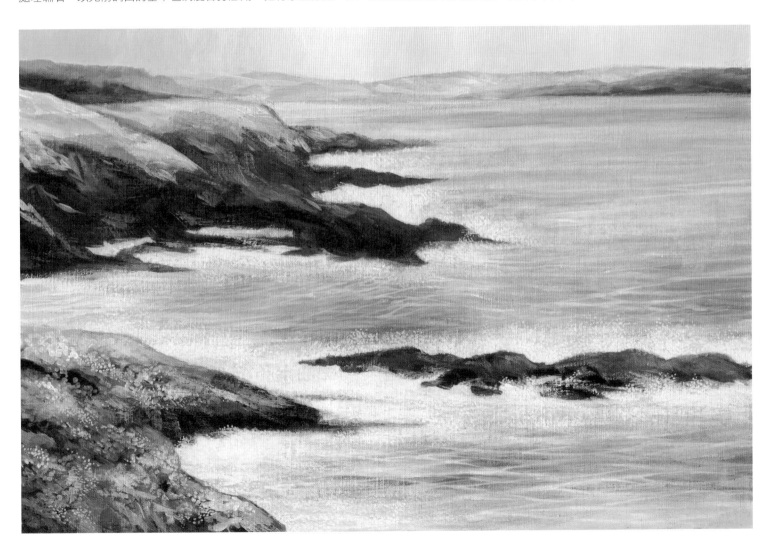

不打草稿，直接畫

這個練習讓你發現壓克力繪畫的不同可能性，也練習直接用色彩作畫的方式，讓你十拿九穩地達成預期中的畫面效果。花卉是新手上路的理想題材，因為不需要太精湛的畫技。

畫刀玫瑰

1 取一把畫刀配單一個顏色，抹出一朵沒輪廓線的花。下刀時，玩味花瓣的塊面感。

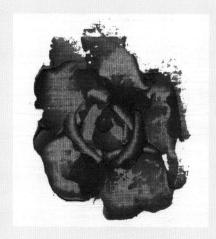

2 透過刮擦，就能削出一朵簡單的玫瑰。經過這一番解放，你會更了解作畫的步驟。

筆刷玫瑰

1 用一支8號筆，重啟花的練習。首先，塗上一層洋紅。

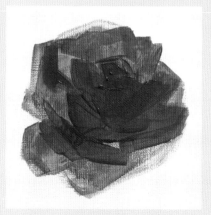

2 用更濃的洋紅上第二層色。

雙色玫瑰

1 先塗上一層淡玫瑰紅,然後疊上些許白色。

2 這個練習著眼於玫瑰最明亮的區塊。

3 趁顏料未乾時,用更濃的淡玫瑰紅上色。為了統合畫面,用白色調控整體色調。

三色玫瑰

1 最後一個練習,用三個顏色上第一層色,包括黃色、橙黃和朱紅。

2 在這裡,處理所有花瓣的方式是在三個基礎顏料中撞入些許白色,提亮受光處。陰暗面則用深紅色表現。最後,用細筆勾勒花的邊線。

人像

這個習作運筆很快也很自在。用具包括經典的筆刷,但也會用到自製畫筆——火柴棒捆出來的筆。

畫具

- 削尖的火柴棒(兩兩或三三綁成一捆)
- 8號與14號方頭筆
- 2號圓頭筆
- 莫朗(Mouline du Roy)畫紙,
 21×30cm

專家級壓克力顏料

鈦白

 凡戴克棕

 透明氧化黃

土黃

 喹吖啶酮玫瑰紅

喹吖啶酮紅

 普魯士藍

 酞菁藍

1 草稿的鉛筆線務求清淡。在一塊回收的調色盤上,用水稀釋凡戴克棕。用一根火柴棒蘸凡戴克棕,把輪廓重新描一次。

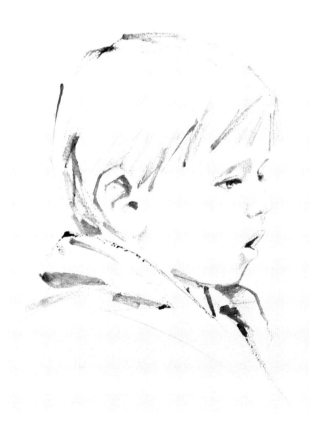

2 局部加深輪廓線，呼應明暗關係。畫到較大的塊面時，用兩到三根火柴棒紮成一捆，加粗線條。

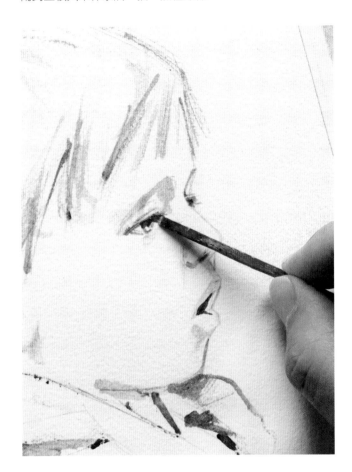

3 上色時，從亮色調開始。用8號筆刷蘸氧化黃，削出基本髮型。在男孩的臉上塗一層淡色調（調和喹吖啶酮玫瑰紅、些許土黃配白色）。用喹吖啶酮玫瑰紅加深嘴唇。用酞菁藍配白色畫出眼睛的藍。畫到細部時，換用2號筆刷。

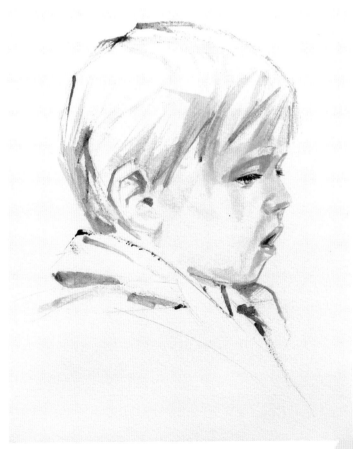

4 使用相同的畫筆和相同的顏料，加深整幅肖像畫的顏色。

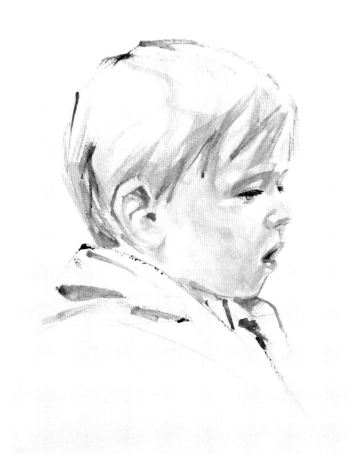

5 用14號方頭筆調和普魯士藍和酞菁藍，替衣領上色。

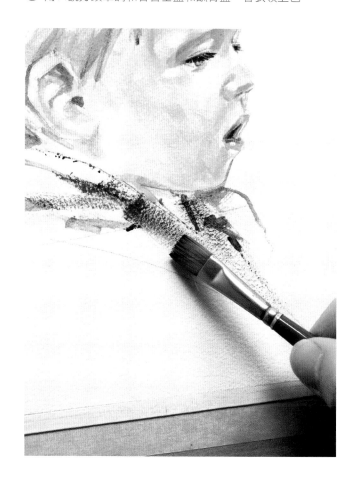

6 收尾時，用小筆修整畫面，尤其要提亮局部的受光處。

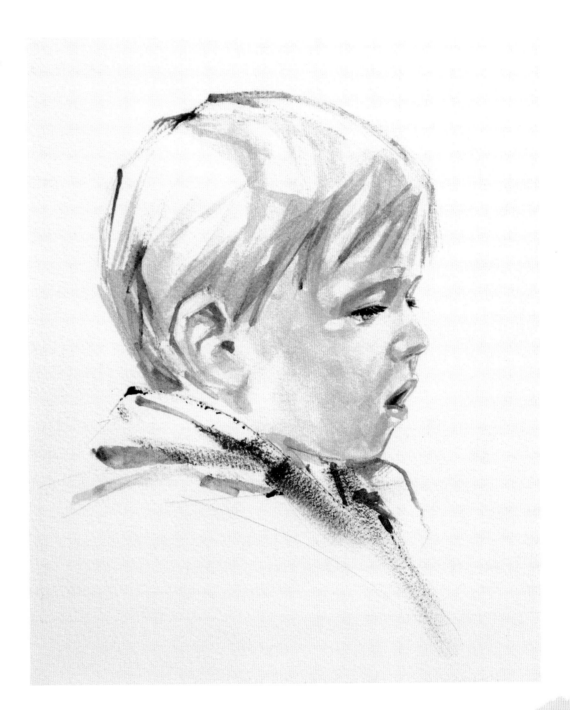

描繪人物

人很難畫。為了練習上色時不拖泥帶水，從簡單的出發點開始吧——畫顆蘋果。蘋果的渾圓造型與體積感接近一顆沒有輪廓的頭，是熟悉基礎技法的理想對象。

1 在一張水彩紙上練習三種技法，每種技法透過兩個顏色走兩遍。

第一欄：在打濕的紙上，暈染作畫。

第二欄：在乾的紙上，用含水量極少的筆刷乾擦。

第三欄：在乾的紙上，用畫刀擦抹。

2 第一欄：畫面乾燥後，重新打濕紙面，塗上一層黃色，趁顏料未乾前，再疊上一層朱紅色。收尾時，用淡化的線條包住外圍。

第二欄：上色時，幾乎不帶水。同樣地，也是先塗黃色再疊朱紅。

第三欄：這是最為巧妙的技法，二、三刀之間，顏色就上好了，不能再多，不然顏色會髒掉。

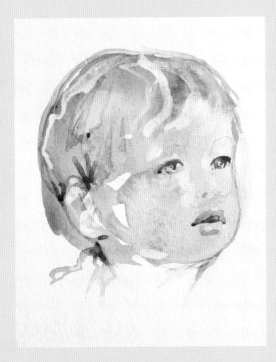

這張肖像以暈染法畫成，它取自第一欄用筆刷
畫蘋果的技法，只是明暗表現更強烈。

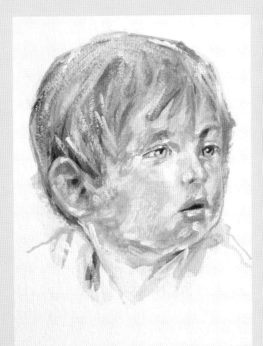

這張肖像由筆刷畫成（第二欄）。它著重顏料
塊面的堆疊，明暗表現也更為強烈。

靜 物

因為打底劑和背景帶有色彩的關係，這幅習作結合了顏料的堆疊和透明表現。它使用的常備工具包括筆刷，但也用了充當畫刀的小卡紙片。

畫具

- 2號畫筆
- 8號方頭筆
- 數張卡紙，切成小片（各約1cm、2cm和5cm寬）
- 韋瓦第（Vivaldi）紫色畫紙（240g/m²，21×30cm）

專家級壓克力顏料

深色壓克力媒劑

白色打底劑

 深耐久綠

 檸檬鎘黃

深黃

朱紅

 吡咯紅

 靛青

1 用裁成約5cm寬的卡紙片沾白色打底劑，在畫面上的受光區域鋪排出第一層白色。鋪色方向可以垂直拖行，製造光滑的筆觸效果，也可以橫著擦，帶出飛白。注意：不要用打底劑蓋滿整張紙。

2 持續使用小卡紙片。鋪上第一層深綠色，畫到最深的陰暗面時，配上一些靛青。為了讓顏色充分混合，在深綠與靛青之中，加入些許媒劑。在綠色調中調入少許深黃，讓體積感更飽滿。這樣的效果短時間就能完成，而且賞心悅目。

3 為了經營畫面的明暗關係，調色時或多或少添加媒劑。媒劑有兩個作用，一來可以提升顏色層次的透明度，二來能讓後上的顏料更易於附著和堆疊。如果下筆時有拖不動的滯澀感，可以斟酌補上一些打底劑，但要確保打底劑確實貼合在介面上。

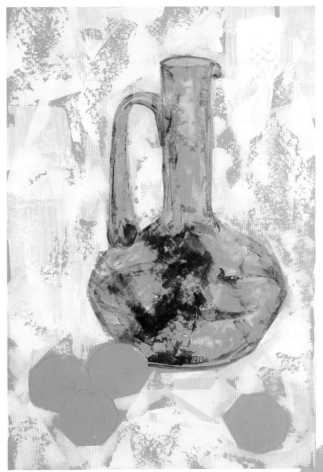

4 用同樣的方式持續經營畫面的明暗關係。調色組合維持不變，改變比例，調高媒劑含量，降低顏料含量。留心準備多一點紙片，因為過一陣子，水分會消耗紙片。

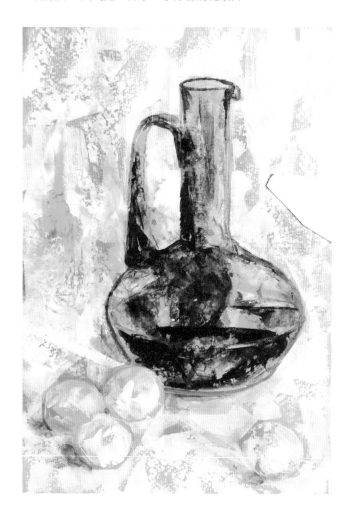

5 畫小橘子時，先鋪上一層由檸檬黃、深黃與朱紅構成的底色。用吡咯紅加強側邊的陰暗面。水果上過色後，用綠色調畫影子。同時，用幾筆打底劑畫出瓶子上的光點。

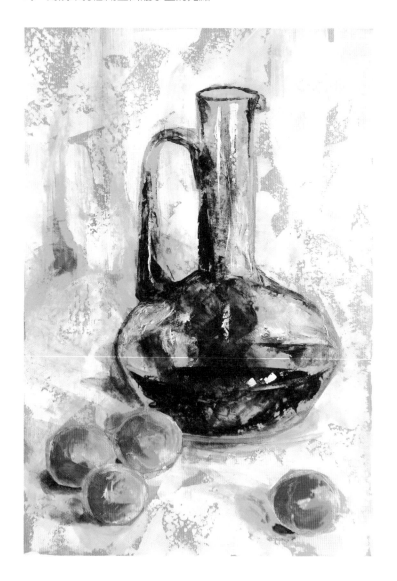

6 用一支細筆和一支細方頭筆，蘸打底劑，加強部分光點。調色時，只需要在打底劑中點入少許媒劑。因為畫面上本來就上過打底劑，所以新塗上去的打底劑很輕易就能附著。用純深綠色配少許靛青，強化玻璃瓶的對比。收尾時，加水調和綠色與深黃色，輕輕在受光區域罩上一層黃綠色。用同樣的方法打弱或微微轉移光線。

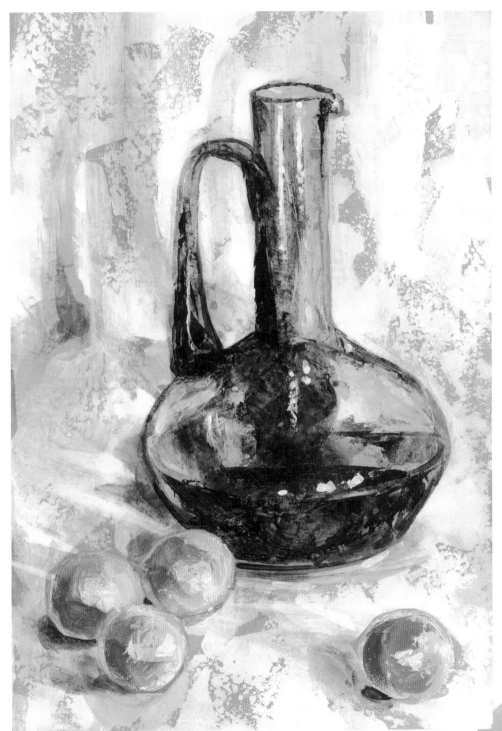

使用凝膠和媒劑

凝膠與媒劑這兩種介面添加物的功能，都是幫助壓克力上色。

媒劑能調控顏料的透明度，而凝膠則能增厚顏料，強化量感。

1 這幅習作展示媒劑的使用。用青色配白色，便能以筆刷沾少許的水畫出漸層。乾燥後，罩上一層透明的洋紅，上色筆觸方向垂直。此處，我們可以觀察14號的筆刷軌跡如何交疊。

2 如圖所示，與前一幅圖相同的洋紅層次，加入了媒劑。如此一來，漸層能一次完成。如果只用水，是無法畫出無瑕漸層的。

這個練習可以觀察到：顏料加入凝膠，會如何幫助壓克力上色。圖左的顏料沒加凝膠，圖右的顏料則含有凝膠。

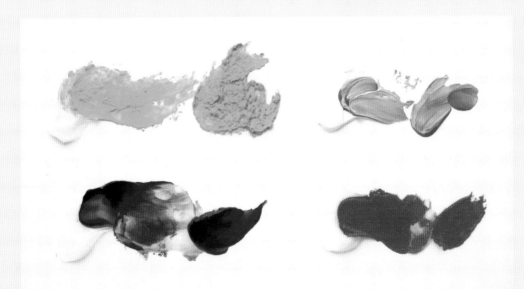

壓克力顏料的製造商提供的凝膠種類，琳琅滿目。仔細看看圖中示範的凝膠混色樣本，因為光看產品的命名，無法讓人猜出產品能提供的畫面效果。圖中範例依序為：綠色加增厚劑、藍色加塑型劑、群青加一般凝膠、紅色加極厚凝膠。請注意：市面上也有把凝膠與媒劑調和在一起的產品。

公園秋色

在這個習作，作畫介面舉足輕重。布面卡紙的顆粒感，既緊密又強烈，更能支援林木葉叢質感的表現。

畫具

- 12號方頭筆
- 8號圓筆
- 布面卡紙，21×30cm

梵谷牌壓克力顏料

白色打底劑

鈦白

 亮藍

喹吖啶酮紅

焦赭

深耐久綠

中萘酚紅

淺偶氮基黃

深偶氮基黃

群青

黑

1 調和白色配一點藍色與紅色，用方頭筆替背景打底。樹的顏色使用焦赭、深偶氮基黃、深綠和萘酚紅。畫樹下的影子時，則用深綠、群青和玫瑰紅。調配影子的顏色時，每次都加一丁點黑。畫湖的時候，調入較多的水，顏色使用群青、綠色、一點深黃、焦赭和黑色。用同樣的調色，替樹幹上色。

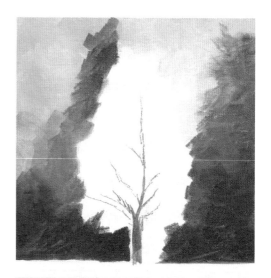

2 用綠色和淺偶氮基黃替草地上色。畫面乾燥後，為中間的那棵樹染上一層焦赭。這層顏色的作用是打底，用來襯托之後要畫上的黃葉。也就是説，現在畫的這層，是在表現葉叢的陰影。

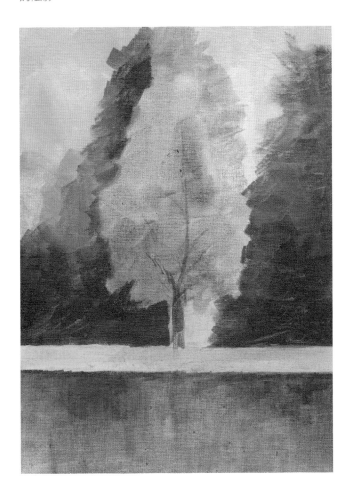

3 用方筆的筆腹調和深黃色，配上些許的紅色和焦赭，疊上樹葉的層次。疊上層次的同時，用筆刷尖扁的筆頭切出樹叢的外形。同樣的調色畫在水面的倒影上，下筆輕快，和紙面的顆粒玩出飛白效果。同時，用些許黃色提亮草地。

4 懸直方筆，沾打底劑，以沾白的筆頭提亮中間那棵樹的葉叢。畫到水中倒影時，讓筆橫躺，拖出線條。畫到其他棵樹時，改用圓筆沾打底劑，懸直皴印。這層純白色塗上去後，會讓人有前功盡棄的感覺……它看起來並不討喜，卻是不可或缺的。

5 接著，用先前調好的各系底色再次上色，提升畫面完整度。打底劑的沾印也要重複數次，這個步驟透過層次逐漸加厚的堆疊，讓中間的樹周圍的對比更加強烈。

6 調和黑色配焦赭，畫出背景樹林的陰影，營造體積感。調和深黃、焦赭和些許的綠色，順出樹林的整體色調漸層。調和群青和一點白色，用撞彩的方式加強林翳的幽深。中間的大樹和底下三叢灌木需要多過幾遍，顏色使用先前的有色調子加白。最後上的層次以黃色調為主，水面倒影也同步進行。天空也要再畫一遍，調勻先前的三個底色，不過這次還要加入更多鈦白。

畫葉子

這幅全景圖展示要達到最終的畫面效果，必須經過哪些步驟。它使用法國Arches 300g/m²的畫紙，打濕後固定在木製畫板上。上色時，使用預先裁好的卡紙片（寬度區間為5mm～2cm）。

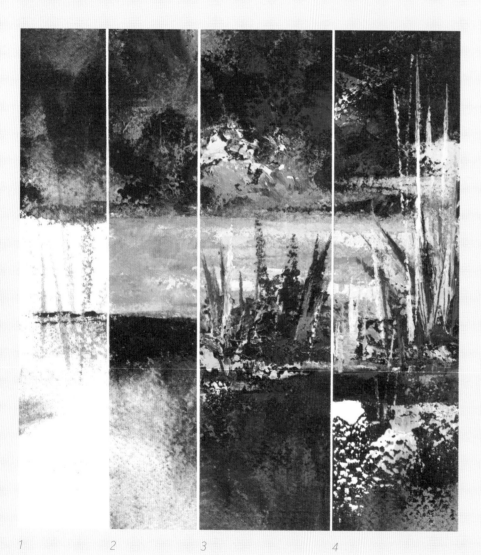

1 2 3 4

第一欄

第一層色包含橄欖綠和些許靛青，調入些許靛青能加強對比。上色用的卡紙片為2cm寬，有時用紙面，有時轉用利邊。

第二欄

調和橄欖綠和黃綠色畫草地，強化顏料堆疊的厚實感。背景的樹叢，用樹綠配靛青過一遍。葉叢的茂密感，用卡紙片壓印來表現。畫水時，用稀釋的橄欖綠點染，並疊上一層靛青。

第三欄

以相同的色彩組合，用卡紙片的利邊，重切出草叢，從較深的草開始畫。開始畫灌木叢之前，先調和紫色與群青加深背景。同樣的深色調子也用於草叢和水面的倒影。

第四欄

畫到最後步驟時，要從背景的點綴一路畫到前景的提點。在此，加強所有的對比，並用些許的藍色與鮮紫撞彩，玩出活潑的光線感。接著，讓草的樣態更為細膩。再調和白色、些許藍色及樹綠，用卡紙片擦印出水面映出的光。

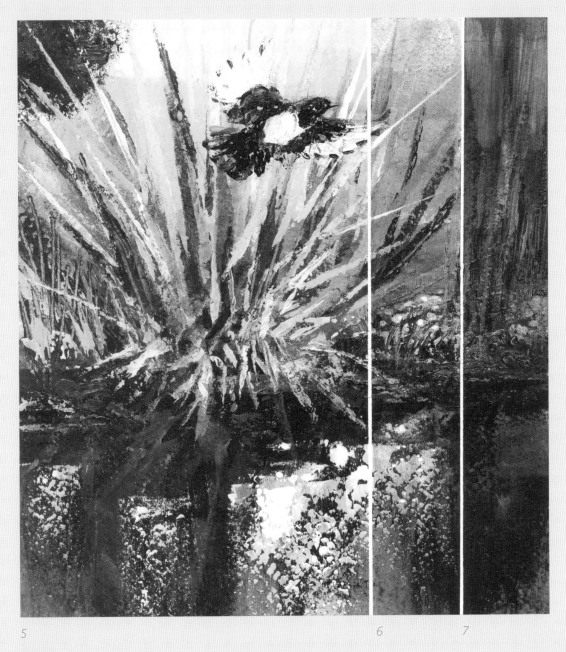

5 6 7

第五欄

用靛青配白色，在背景畫出一隻喜鵲。接著，調亮環境色，在喜鵲身上提點幾筆，作為潤飾。

第六欄

調和氧化黃、玫瑰紅和媒劑，塗上一層暖色調，烘托一下以綠色調為主的畫面。

第七欄

輕輕罩上一層靛青配玫瑰紅的淡彩，表現月光的氛圍。

冬天小舟

這幅習作要使用另一種作畫介面，以亞麻畫布為基底，結合沙質表面和凝膠媒劑。這個技法帶來的對比，會十分亮眼……以色調而言，我們從接近黑色的灰出發，一路帶出染過的亮白。

1 畫布用紙膠帶固定在畫板上。沙子倒進一只回收再利用的塑膠調色盤，用圓頭畫刀調入亮凝膠媒劑。困難在於找出沙子和凝膠之間的搭配比例。要將沙子與凝膠調成易於塗抹的軟醬。一塗下去，就知道調配結果是否均勻了，也需要注意是否需要多添沙子或凝膠。

2 底色乾燥後，在畫面上刷一層派尼灰，配上同樣的凝膠和少許的水。如此一來，可以得到有漸層的背景，就此開始營造冬船造型和動態的象徵。

3 這張畫的草圖，要事先畫在另一張紙上，接著再用白色粉彩筆和針刻用的版畫針轉描到主要畫面。船完成定位後，在船上用8號筆塗一層派尼灰，設好開場氛圍。

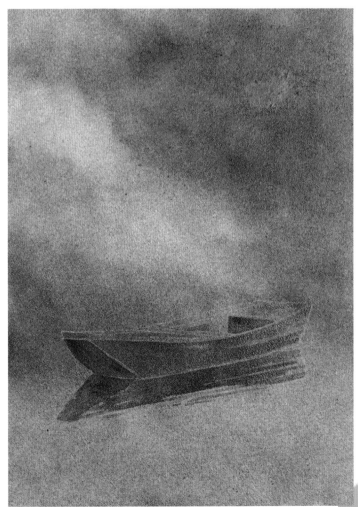

4 從畫面底端開始，在船的周圍刷水，用8號及20號筆上色。

5 趁畫面未乾，在另一個回收塑膠盤調和白色打底劑和水（不加凝膠），趁這時候染上霧白，這樣的暈染效果非常可觀。

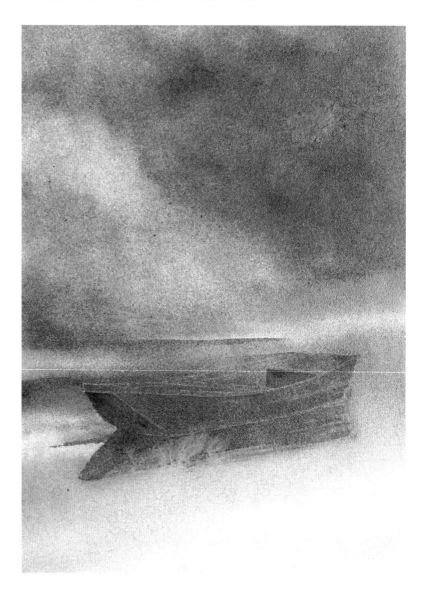

6 暈染的效果十分驚人，但也會拉走畫面焦點，因為白色層次乾燥後會讓背景跳出到前面。這是正常的。調和白色，別加太多水，提亮船上部的受光面。用派尼灰漸層畫出背景裡的幾棵樹。

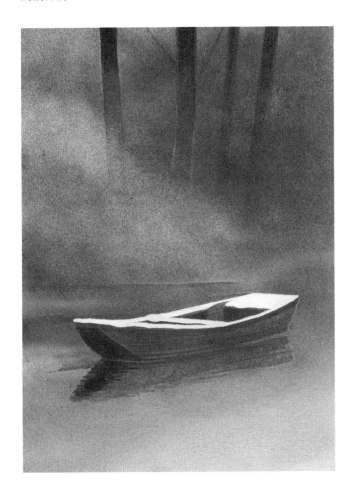

7 背景重新刷水，塗上數層濃度較高、不加凝膠的灰色調顏料。這時，可以提起畫板，利用傾斜的畫板讓顏料流動，製造「氤氳」的效果。直接調和白色與水，替河岸上色。

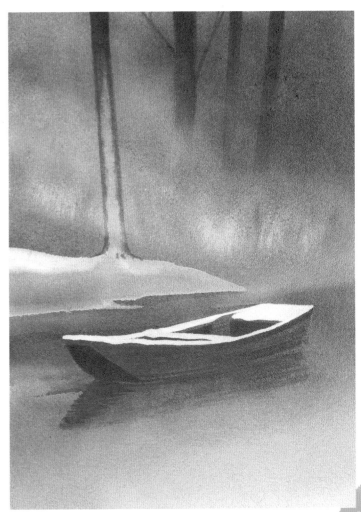

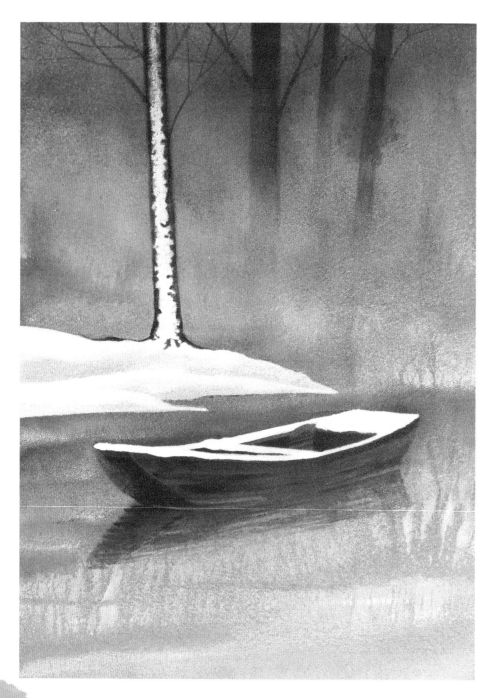

8 畫面乾燥後，就能查看水分對白色顏料，究竟造成什麼樣的效果。調和白色打底劑與凝膠，提亮河岸、樹木和船身。這層顏料乾燥後，在畫面底部鋪上一層由下往上轉淡的酞菁綠。在畫面上層的樹林間，罩一層相同的酞菁綠，強化色彩濃度。

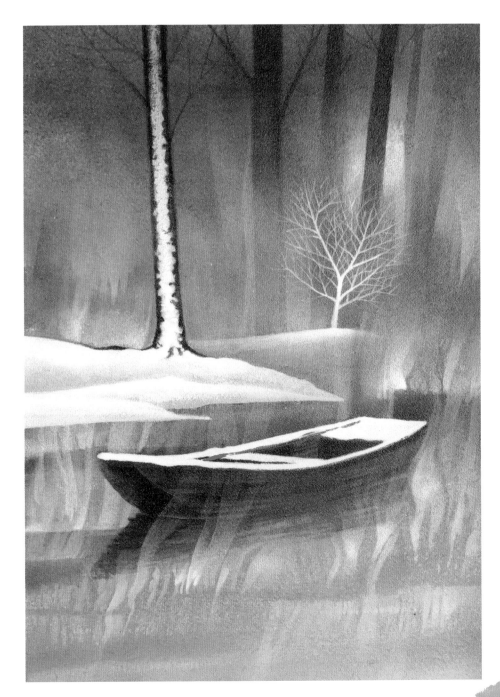

9 收尾前，在全部的畫面罩一層凝膠媒劑，
為稍後要上的顏料層與打底劑做準備。畫中
的色調氛圍，由綠色、藍色與紅色為底的層
次交疊而出。每層顏色都由轉白的細膩漸層
銜接，範例如背景中的樹。
用細筆勾勒出紅槳，作為最後一筆。

小驢子

這幅習作畫的是毛色豐滿的動物,可以快速畫好,過程愉悅。雖然描繪對象是照片,不過在此操作的一次性畫法(alla prima)適用於寫生。

畫具

- 12號方頭筆
- 8號貓舌筆
- 2號及6號圓筆
- 菲格拉斯(Figueras)畫紙,30×40cm

專家級壓克力顏料

 凡戴克棕

 淡黃

白

 土黃

 深耐久綠

 黃綠

 樹綠

1 輕輕勾勒出基本輪廓線,不要在此時用鉛筆上陰影。用12號筆蘸凡戴克棕,表現基本的明暗分布。

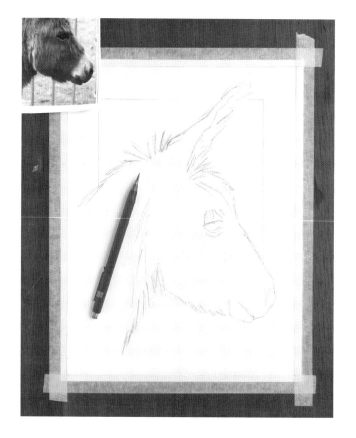

2 用同一支筆確立驢毛的生長方向，並用2號筆深入刻畫細節。

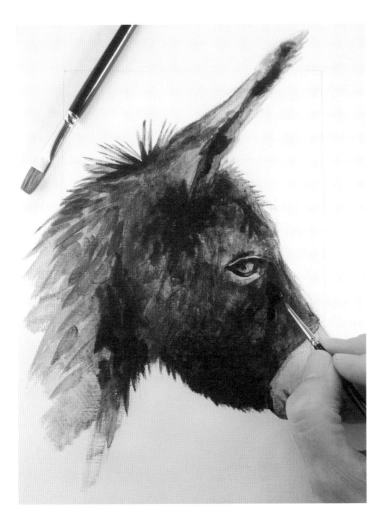

3 畫到表面比較明亮的區塊時，用貓舌筆替驢毛的顏色調入淡黃色，提亮此區。

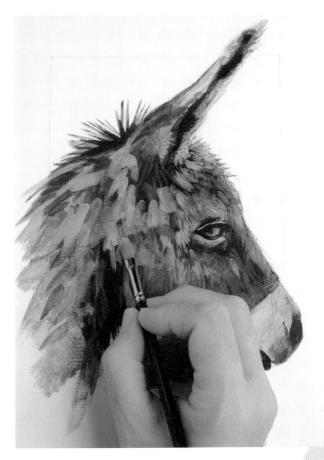

4 用6號圓筆沾淡黃色 —— 也可以加入些許白色和土黃色 —— 刻畫驢毛的紋理。同時，白色也能幫助完成驢鼻的部分。到了這個步驟，整張畫已經稱得上活靈活現，具有一定程度的細節。如果這張畫是以旅途寫生的精神而作，已經可以見好就收。

5 沿用同樣的調色組合以及相同的畫具，深入表現驢毛和鼻部的明暗關係。

6 在此，背景是用方頭筆調和黃綠配些許樹綠，以垂直筆觸畫成。用一層土黃配黃綠的淡色調，罩在驢頭各處，強化先前鋪陳的所有層次，包括受光處的色調。

用標準壓克力作畫

這個習作使用法國康頌（Canson）灰色層壓紙以及初學者標準壓克力顏料。由於這種顏料稍欠覆蓋力，所以便在此極力發揮畫面的透明效果。

1 用10號方頭筆蘸白色，點出初步的明暗節奏。此時的色調，或多或少以水稀釋。乾燥後，用24號方頭筆在天鵝身上和背景刷上一層深綠，筆觸走勢垂直。

2 用方頭筆輕輕點出天鵝和背景中的光線。在先前塗上的顏料層上，用4至5cm寬的卡紙片厚塗加了一點點黑的深綠色，方向為水平拖移。

3 用小方頭筆與純白色加強受光處。用2號細筆沾黑色刻畫天鵝的頭，用白色與些許紅色調出鳥喙的顏色。

4 乾燥後，在畫面陰暗處再度刷上一層綠色，也包括天鵝前半部的身體。

5 以方頭筆蘸白色，重新把整張畫過一遍。強調天鵝羽毛的受光效果，並鋪陳背景的有色光線。

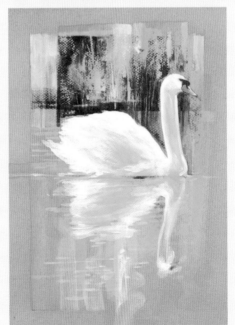

6 背景中所有的光線效果都罩上一層由黃色、深綠配上些許偶氮基橙調成的顏色。天鵝以相同的手法多加描繪，交替使用白色提亮。

動冠傘鳥

這個單元練習的是轉印技法。首先，在一張紙上塗上顏料。趁顏料未乾時，在上色的紙上覆蓋另一張紙。這樣一來，就可以同時得到有趣的裝飾效果，以及兩幅獨一無二的作品！

畫具

- 8號方頭筆
- 2號圓筆
- 韋瓦第（Vivaldi）淺灰色畫紙，21×30cm
- 布里斯托（Bristol）畫紙，21×30cm

專家級壓克力顏料

檸檬鎘黃

深耐久黃

朱紅

鎘橙

普魯士藍

靛青

鈦白

吡咯紅

1 先在另一張紙上打稿，接著將草圖轉畫到紙上。用8號方頭筆為鳥頭塗上第一抹朱紅。可以事先在別處試畫，肌理效果取決於顏料和水的成分比例。

2 調和檸檬黃、深黃和橙色，繼續塗色與轉印，不用拘泥細節。由於壓克力很快就會乾掉，顏料一塗上去，就要立即轉印。

3 用相同的色調，擴大上色面積，並在橙色調中添加吡咯紅。注意背景的灰色，會微微穿過透明的顏料層。

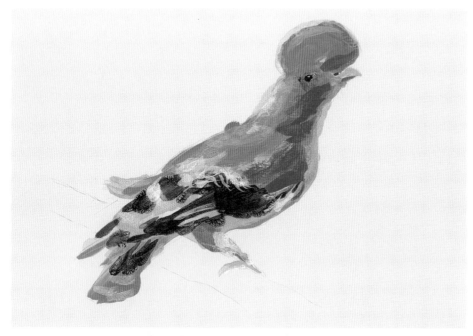

4 替顏色較深的區塊上色。首先，塗上普魯士藍，接著塗上靛青。用細筆沾普魯士藍加水，在鳥的眼睛周圍上色。

乾燥後，用細筆蘸檸檬黃，配一點鈦白，描摹羽毛細部的生長方向。

5 用相同的基礎配色描繪枝頭。將些許的白色或些許深黃調入黃色，用小筆觸交替使用這些顏色，潤飾整體畫面。枝頭的輪廓線由橙色、深黃和靛青構成，這樣能讓畫出來的效果接近棕色系。

用色斑作畫

這個技法刺激創作的想像力。我們從主觀詮釋的材質效果出發，盡情發揮。

把一張紙上的顏料轉印到另一張紙上，這個技法能透過紙張纖維產生猶如千枝萬葉的染色效果。塗抹顏料時，也能將這個技法轉換到玻璃片上。

這兩隻白鸚鵡是用來在有色紙張上練習白色的作品——這塊色斑會變成鳥，純屬意外！只需要點入些許橙黃，添上鳥尾，鳥就躍然紙上了。在此，背景經過一層淺色媒劑的處理。

此處用色鉛筆潤飾過的兔子，來
自一則色彩的習作，所以，別急
著把所有廢紙扔掉！對其他更複
雜的畫作而言，隨機性就不再是
創作的主軸了。它們在施作時需
要透徹的執行力，從先前習作建
立的基礎延伸。

鸚鵡

這個練習發揮了壓克力最迷人的特點之一：壓克力溶於水，但乾燥後便會防水。因此，我們可以用層層疊疊的色調作畫，達到透明的視覺效果。

畫具

- 6號、2號高級仿毛圓筆
- 4號牛毛筆
- Arches 300g/m²水彩紙（細緻面），21×30cm

專家級壓克力顏料

鎘黃

派尼灰

普魯士藍

黃綠

酞菁藍

耐久橙

白色打底劑

土黃

岱赭

靛青

1 在畫面上刷水，立即用6號筆染上一層鎘黃，以及另一層由派尼灰和些許普魯士藍調成的深色調。潮濕的畫面會柔化上色筆觸，並且不讓顏料層立即穿透紙張。這層顏色務求輕盈。

2 顏料乾燥後，調新顏色，處理整體鳥羽。色調保持清爽，
包括黃綠、酞菁藍和橙色。

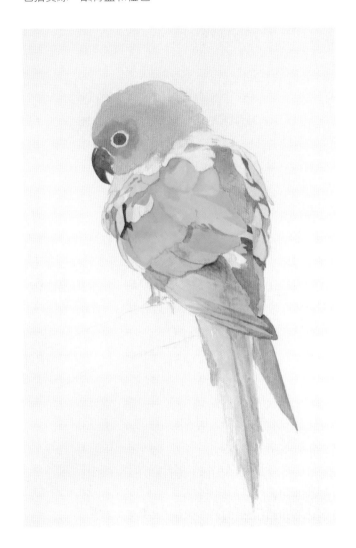

3 顏料乾燥後，以純白色提亮畫面，濃度偏高，反映受光效果。

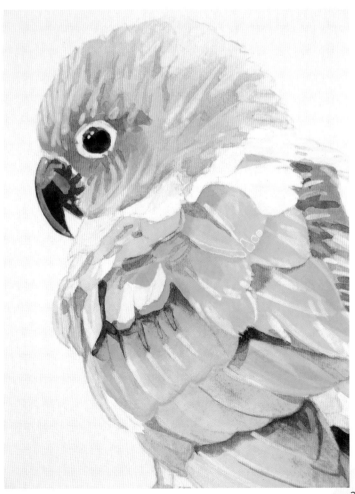

4 以同樣的基本色調，替鳥的全身上色，從頭部的橙黃色系開始畫。仔細觀察這個步驟，上色前（上圖）和上色後（下圖）的差異。

5 交替塗上彩色色調和白色數次。注意調控白色筆觸之間的間距，以表現細膩的對比效果。這些白色筆觸都會透出一些色彩，而有些則會比其他筆觸還要明亮。關於畫枝幹的方式，請參見最後一個步驟。

6 樹枝的繪畫方式同上，使用顏色包括土黃、岱赭以及些許的派尼灰和靛青。為了表現木頭的質感效果，用6號、2號及4號圓筆蘸白色打底劑，輕輕橫向拖曳出紋路。用小筆蘸派尼灰配靛青，點出羽毛層內裡的陰暗面。替鳥羽增添最後的潤飾，處理受光、對比效果和陰暗面，將色彩效果輕輕推到細緻的境界。

草叢與天空

本單元的畫面效果，高度依賴使用過的舊畫具。為了更瞭解接下來的作畫步驟，先從簡單的練習開始。

野草的習作

1 如左圖，畫中各式各樣的綠色，是以一支筆刷的筆桿塗在紙上的。而右圖則示範筆刷效果。

2 用同樣的原則進行色彩的堆疊，分別用筆桿和筆刷收尾。有別於白紙作畫，準備一張用筆刷打過深色底的紙，並用打底的色調，調出稀釋過的顏色，當作另一層背景色。等畫面乾燥後，再用步驟1的兩個技法作畫。

天空的習作

以下是兩個以筆刷進行的習作，一個採用渲染法，另一個使用的水分極少，以顏料層的堆疊為主。

渲染

1 打濕紙面，塗上第一層淡藍色漸層。

2 用接下來的三層顏料提高彩度。為了避免留下筆刷痕跡，每次上色前都先打濕畫紙。

3 在畫面的一半塗上洋紅，突顯色調對比。為了製造銳利的邊線，上色前，先在兩色分界處貼上紙膠帶。

厚塗

1 用筆刷鋪排色塊，調和藍色、白色和些許媒劑。

2 媒劑的作用，是促進顏料彼此融合，促使筆刷或畫刀作出的漸層效果更滑順。

3 和先前的練習一樣，用調入媒劑的洋紅覆蓋畫面半邊。

睡蓮

這個習作對練習筆刷或畫刀的厚塗效果而言,是上上之選。

畫具

- 白色水性色鉛筆
- 24號方頭筆
- 圓腹尖頭畫刀
- 亞麻畫布,30×40cm

專家級壓克力顏料

 黑

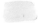 黃綠

 深耐久綠

 樹綠

鈦白

檸檬鎘黃

 深耐久黃

 耐久橙

 朱紅

 不透明耐久紫

 群青

1 用24號筆在畫布打上一層黑色的底,並用白色鉛筆打草稿。接著,用尖頭畫刀取明度居中的綠色調,替荷葉上色。調色時,使用黃綠、深耐久綠及樹綠。上色時,可以使用刀腹塗抹顏料,偶爾改用刀刃刮除顏料,玩出畫布顆粒感和黑色背景的趣味。

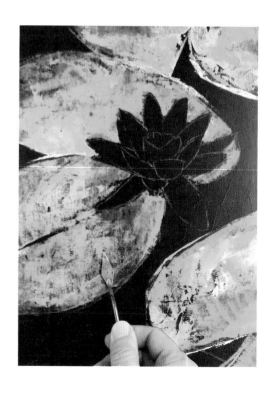

2 畫面乾燥後，在原本的綠色調中，撞入些許白色，提亮畫面。

3 用小型畫刀鋪上檸檬黃。

4 趁顏料未乾，用另外兩支畫刀加強明暗對比。一支畫刀沾深耐久黃，加深蓮花暗部，另一支畫刀沾白色，提亮花朵。以畫刀上色時，塗抹次數以二至三次為佳。若多重上色，可能會讓主題喪失明暗感，甚至弄髒顏料。

5 顏料乾燥後，描繪花的中心，並且調和白色和黃色，塗上些許花瓣造型的亮色。花的中心，使用耐久橙配些許朱紅。用不透明耐久紫配群青與白色，強調水面的倒影。

6 用檸檬黃、白色和深黃強化花朵的立體感。花下的陰影，以透明的黑色調上色──先上一層樹綠，然後趁顏料未乾時，加入群青和些許的紫。調和藍色及綠色，並撞入些許白色，以輕盈的筆觸潤飾畫面整體。

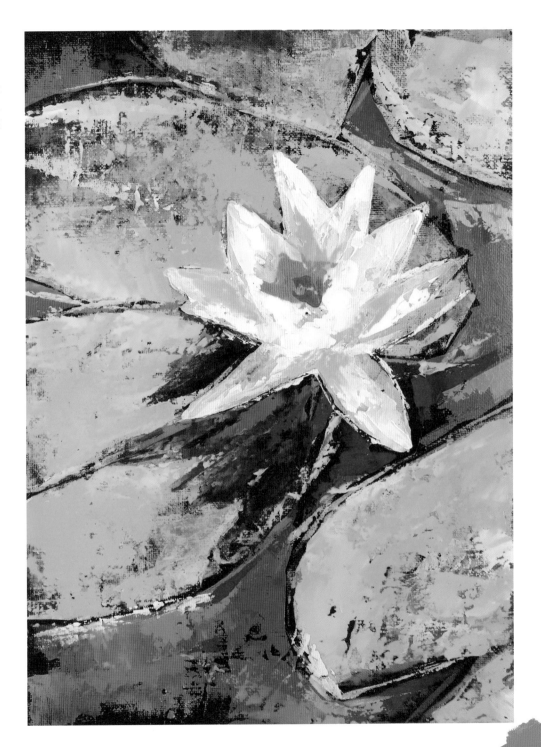

黑白畫

在市售的初階顏料盒中，黑色難以駕馭……白色也是。不過，黑色是其他色彩不可或缺的輔助，永遠只用黃色、青色和洋紅作畫，並非容易的事，用壓克力更是如此。

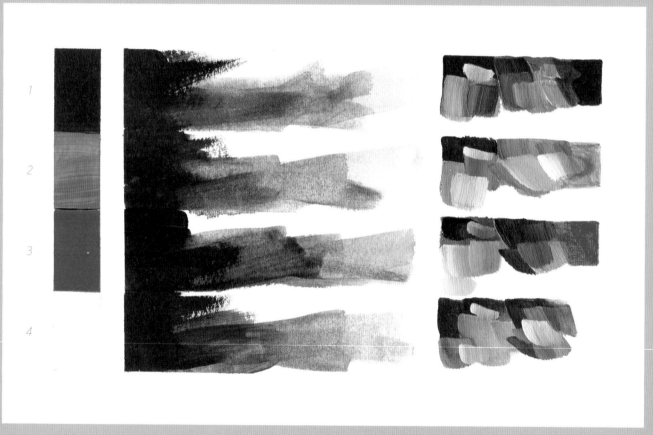

1號習作使用以水稀釋的黑色，也使用加入白色的黑色。畫出來的效果有憂傷的感覺，「了無生氣」。

第二幅習作調和黑色和藍色系原色（青色）。

不管是加水稀釋還是調入白色，畫出來的色調比較活潑，明暗效果也比較深刻。

另外兩幅習作以相同的作法進行，顏色換成紅色系原色（洋紅）和黃色系原色。

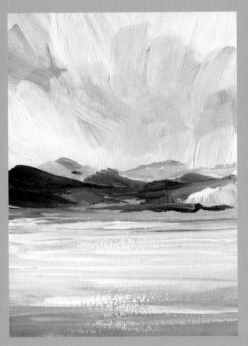

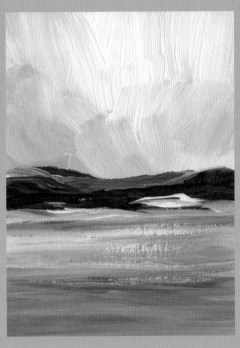

這幅習作以方頭筆蘸黑白兩色畫成。

這幅習作以黑色、白色及青色畫成。

這裡，我們使用了黑色和三原色，所有色彩都調入了黑色或白色。

這幅習作以畫刀塗抹較暗沉的各系顏色畫成，還是一樣，所有色彩都調灰了（加黑或白）。

301

孩子與貓

這個技法結合顏料的厚塗和透明效果。顏料塗在上過白色打底劑的表面，接著再罩上數層透明顏料。這樣一來，厚塗效果會帶有打底劑的肌理，能分隔完好如初的紙張和接續覆蓋在上頭的透明顏料。

畫具

- 8號圓筆
- 2號高級仿毛圓筆
- 裁切過的卡紙片
- Arches 300g/m²細紋水彩紙，21×30cm，紋路面朝上
- 8號方頭筆

專家級壓克力顏料

白色打底劑

酞菁綠

酞菁藍

派尼灰

凡戴克棕

土黃

喹吖啶酮玫瑰紅

深鎘黃

鎘橙

1 用鉛筆打稿，不畫多餘的細節。用數張裁好的卡紙片（1~3cm寬）沾白色打底劑打底，有時使用卡紙片的寬扁處塗抹，有時用卡紙的紙緣刮擦。為了達到期望的肌理效果，打底時避免讓表面均勻平整，讓原本的紙張局部從底下露出。

2 打底劑乾燥後，用8號圓筆塗上第一層色，塗上極淡的酞菁綠。此時，已經可以見到這種上色方法的效果了。塗在紙面的顏料顏色較純（色調較深），而塗在打底劑上的顏料則比較淺。

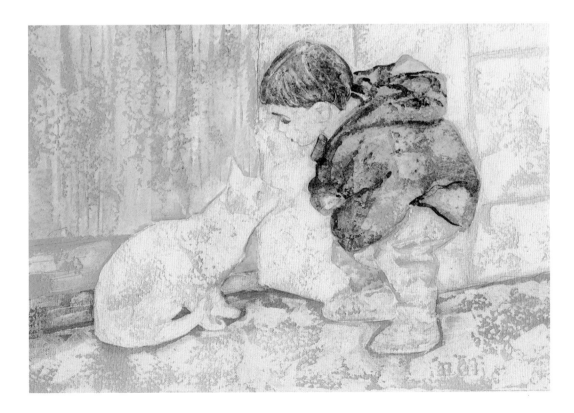

3 替整張畫面上色時，依據上色面積變換筆刷的尺寸，依據描繪內容調出對應的色彩。地面使用酞菁藍配派尼灰。黃色的牆面和孩子的頭髮，使用土黃和喹吖啶酮玫瑰紅。在孩子的夾克上塗酞菁綠配酞菁藍和些許派尼灰。褲子的顏色使用深鎘黃與鎘橙。貓咪與球鞋的顏色使用極淡的土黃，調和酞菁藍和少許派尼灰。

4 畫面乾燥後，用相同的調色組合加強對比。不要為了節省時間，就厚塗顏料，不要嘗試一揮而就。在上色的過程中，要一直和紙張保持接觸，畫面最深的區塊，要透過層層疊色來表現。

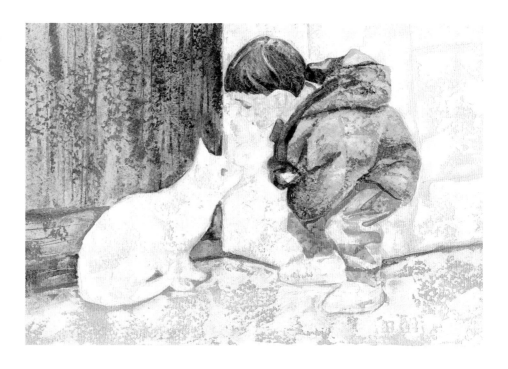

5 局部重上白色打底劑，潤飾畫面，區塊包括貓咪和孩子的臉等。接著，調高顏料濃度，提升畫面整體的顏色飽和度。由於酞菁綠是這張畫的環境色，這個顏色可見於地面與大門，也會在貓的身上和牆上，出現淡淡的蹤跡。

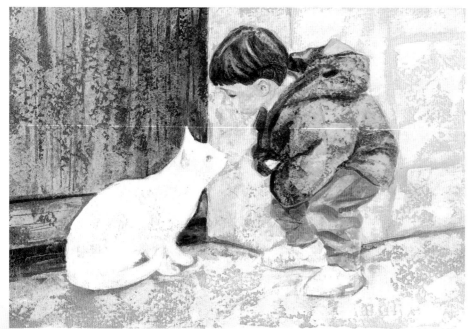

6 經過多層白色打底劑和顏料的交替鋪陳與上色，這幅畫終於完成了。若要在這個步驟重上打底劑，需要小心謹慎。依據上色面積不同，使用8號方頭筆或2號或8號圓筆。上打底劑時，始終採取橫向筆觸，下筆輕靈，速度要快。這樣一來，打底劑便只會附著在紙張表面，不會吃進紙張，保留紙張的顆粒感和先前畫好的圖層。上色時，顏料也要保持流動性，讓彼此混色順暢。收尾時，罩上一層淡淡的土黃搭配些許喹吖啶酮玫瑰紅。調和凡戴克棕、酞菁藍、喹吖啶酮玫瑰紅以及酞菁綠來加重陰影，包括牆角的影子。

油畫

L'huile

A. Nanteuil

A. 南特伊

油畫顏料

油彩由乾性色粉加油料調製而成。藝術家可以像過往一樣自行調配油彩，不過在今天，顏料廠商提供容量從15到200ml的管裝顏料，隨開隨用。油畫顏料分成許多等級（例如：學生級、高級或特高級，或稱專家級），價錢取決於其中所含的天然色料的成本。本書示範的所有畫作都是以林布蘭（Rembrandt）專家級顏料繪成的。

各家顏料廠牌的顏色名字可能也各有不同。所以若能讀懂顏料管上的標籤，會很有趣。標籤提供的資訊非常寶貴，包括廠商取的顏料俗名（例如：藍紫色）、顏料的種名（以英文標示，如「藍紫色」為 ultramarine violet）、顏料內含色料的編碼以及顏料的耐光性。因此，你會發現有些顏色，其實是由數種色料組合而成。

以下是本書示範畫作使用的油彩色卡。

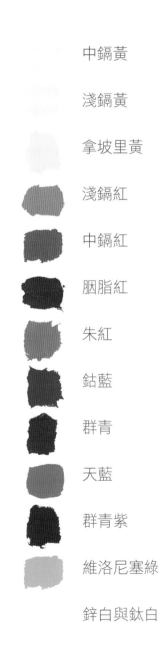

中鎘黃

淺鎘黃

拿坡里黃

淺鎘紅

中鎘紅

胭脂紅

朱紅

鈷藍

群青

天藍

群青紫

維洛尼塞綠

鋅白與鈦白

油畫混色

新手上路，這13個顏色已經綽綽有餘。反觀對顏料混色的嚴加設限，不推薦這麼做的原因是，混出來的顏色永遠沒有原廠顏料的鮮嫩明亮。要預先準備好大量的鋅白，因為之後你在提亮顏色時，會十分需要它。鋅白的覆蓋性和不透明度遠低於鈦白，所以提亮色調時，對鋅白的需求才會那麼大。而且，由於鋅白色溫偏冷，比偏暖帶黃調的鈦白更能調亮混色的明度。

本書示範的每幅作品都會在一開始提供使用顏色的清單。標示主要混色組合時，也會加註圖說，標記組成顏色。要明訂劑量，是不可能的。透過一步步的練習，你調出來的顏色會越發接近示範圖中的顏色。很顯然地，一個調出來的顏色如果越明亮，就代表它含有不少白色。這些調色組合是非常寶貴的指標，但不是絕對的圭臬。所以，依據個人感性調控顏色，完全操之在你。

井然有序的調色盤

一個顏色顯現的「溫度」是相對的。黃如果屬了點紅，就顯得溫暖；而如果黃色調性偏綠，卻會顯得冰冷。然而重要的是，還是要將顏色依照各自的家族分門別類，一邊放「暖」色調（黃與紅色系），另一邊放「冷」色調（藍、綠與紫色系）。或者，也可以將明亮的顏色放一邊，暗沉的顏色放另一邊。白色自成一區。如此分類的目的，是要在調色時，維持調色盤內容的秩序。

像這樣用筆刷混合顏料，就能調出想要的顏色。

若調色盤上有太多不協調的混色，容易弄髒畫出的色調。

調色盤與畫筆

為了容納顏料和調色，調色盤必須夠大。經典的調色盤是硬質木板做的，附有一個開口，讓大拇指能伸進去握住，其他空下來的指頭拿畫筆。

所有的畫具，舉凡方頭筆、圓筆及畫刀，不管是平塗色塊、俐落的筆觸、刻畫細節還是厚塗塊面，都各有用途。油畫筆的長形筆桿能讓藝術家在作畫時保持適當距離。油畫筆有編號，號碼隨筆刷尺寸遞增（但編號方式因廠商而異）。新手上路時，每種畫筆各買兩個不同的尺寸即可。本書示範的畫作，由以下畫筆繪製而成。

梵谷牌（Van Gogh）234系列8號及14號牛耳毛方頭筆：這類型的筆刷能塗出簡潔的色塊。

梵谷牌235系列8號及16號牛耳毛尖頭圓筆：這種筆刷由於筆頭收尖，適合畫出細節。

梵谷牌294系列8號及16號合成毛扁筆：當平塗時，這種筆刷擅於以刷淡的顏料層上色。

槳型畫刀：用於顏料厚塗。

洗筆

各式畫筆都是脆弱的，需要好好維護，避免一天到晚要換筆。洗筆時，先用碎布吸去筆內所含的顏料，從筆腹底部輕壓至筆頭。接著，用松節油清洗畫筆（也可以使用石油油精，氣味比較不強烈）。再來，用肥皂配微溫的水悉心清潔畫筆，洗到筆毛沒有沾染顏料為止。不要拿筆對著掌心過度搓揉，以免弄斷筆毛。用大量的水沖洗畫筆，甩乾水分，整好筆頭造型，然後插進筆盅風乾。插入時，筆頭朝上，以免碰壞筆毛。

運筆

方頭筆和圓筆都是俯拾即是的表現工具——不過，作畫的要訣是筆隨意到，取決於拿捏。握筆要從輕，手指和金屬箍保持距離。一開始，這個握法可能會使人不習慣，握筆最常見的錯誤，就是把油畫筆當鉛筆握。要是這樣握，油畫筆就無法運轉自如。限制了自己的動作範圍，就是限制表現的自由。所以，要練習找到握筆的手感。

作畫用油越黏稠，筆觸就越鮮明。在這裡，下筆的走勢和施力舉足輕重，因為筆刷蘸顏料留下的軌跡，會影響畫面的一致性，決定藝術家視覺語彙的質地。其重要性和構圖、用色並無二致。

如果要畫一條線，下筆下得對，是必要的。如圖，筆刷橫拖，手和畫布保要持距離，才能確保線條能自由伸展，不中斷。

作畫時，離畫布遠一點。油畫筆桿之所以那麼長，為
的就是這點。這樣一來，你在作畫時才能好好綜觀全
局，更自在地畫出眼前的風景。

油畫筆的筆桿也能當做測量的工具。例如，筆桿能在作
畫時輔助你掌握一棟建築線與線之間的關係，並且測量
比例。

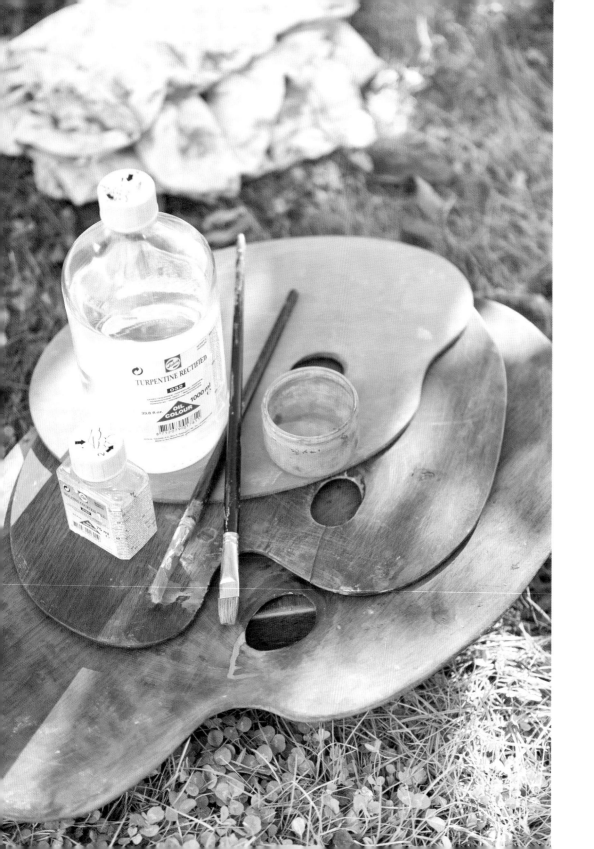

稀釋劑與輔助劑

油畫能搭配許多有利的道具。不管是要達到細膩的層次轉換，或是以透明淡彩或厚重濃彩疊色，油彩都能互相調配均勻。當加入亞麻仁油或罌粟籽油，可能會延長油畫的乾燥時間，在這段期間允許無數次修改與調控。不過，油畫也是能一次就畫好的，也就是不用分數次也能完成。一次性畫法的即興感尤其適合初學者，趁顏料未乾時畫完，除了松節油之外，不用其他輔助劑。

松節油

松節油是一種天然製品，但氣味強烈，會讓人頗不舒服。在各種情況下，松節油都優於石油油精，因為松節油的稀釋效果較好。上第一層色時，松節油能提升顏料流動性（我們會說松節油讓顏料「瘦下來」）。顏料經過稀釋，筆刷軌跡就會隨之消失。

催乾劑

催乾劑加快油畫顏料從裡到外的乾燥速度。在一次性畫法中，催乾劑並非必要，但如果要分多次作畫，我們可以使用淡色催乾劑（或庫特耐牌催乾劑，siccatif de Courtrai），這種催乾劑能有效加速顏料乾燥。由於催乾劑會降低顏料層的延展性和耐久度，使用時一定要能省則省（在調色時最多加到2%就好）。若要用較厚的顏料層堆疊在因為稀釋而「瘦下來」的色層上，這種催乾劑就能派上用場。

打稿工具

開始畫前，先用鉛筆在紙上打數次草稿。構圖一旦確立，再將草稿轉到畫布上。因此，你可以使用鉛筆或炭筆。不過，上彩時如果油彩偏稀，可能會讓炭筆渣和油彩混在一起。

作畫介面

原則上，只要多孔介面（如畫紙或卡紙等等）經過處理，不會吸取顏料中的油，是可以在上面畫油畫的。為了要讓顏料好好附著在介面上，這類的紙材一定要先打底。

市面上有賣沒打過底的加框亞麻或棉質畫布。作畫前，要先上一層石膏打底劑。不過，你也可以買事先打過底的畫布——新手上路時，這是最簡單的捷徑。

畫布的尺寸遵循一套命名系統，由製造商訂定。每個類別的畫布（諸如人像、風景或海景）會以一個字母標記，外加一個尺寸號碼。本書示範的畫作使用以下畫布：
15P（65×50cm）以及6F（33×41cm）

若要到戶外寫生，準備好輕巧不礙手的折疊式畫架，又稱為「鄉村畫架」。折疊式畫架不貴，也能用於室內作畫。

循序漸進地作畫

接下來，本書會示範十幅畫作，拆解成大約六個步驟。每次示範都會銜接一個短小的單元，提點相關的作畫技法。畫油畫，就要遵循一個基本原則：作畫的過程是「以肥蓋瘦」的過程。這個意思是，較為下層的顏料經過松節油稀釋，比較薄，接下來逐漸疊加上的層次則比較厚重，經過在畫室內乾燥後，才算完成。

1 在打過底的畫布上構圖。先用鉛筆簡略打稿，接著用畫筆蘸極淡的顏料汁（許多松節油沾稍許顏料）描過一遍。這樣一來，就可以界定出主要的受光處與陰暗面，取得明暗關係的平衡。

2 用軟毛方頭筆刷上第一層稀釋過的顏料（「瘦」的部分）。在這個階段，畫布的白還會局部露出。現在的重點不是刻畫細節，而是區分出遠近的層次，並且建立畫面色彩的基調。

3 畫到較細的枝幹時，使用圓筆。這時用色的濃度，要比先前的步驟高，但保持流動性，避免結塊。

4 一些色彩更為濃厚的筆觸能加強對比，充實各層景色的飽和度。整張畫能因此變得更密實，也更具縱深。

5 到最後一步時，以濃彩點出細節，並且突顯明暗關係。

動手畫

路邊

戶外寫生時，天候條件瞬息萬變，連帶牽動風景的光線和色調。油畫緩慢的乾燥時間允許重畫，在尚未硬化前，油彩也能被刮除。因此，這個習作會在結尾呈現同一幅風景的另一個版本，當作示範。

基本用色

 A 天藍

 B 鈷藍

 C 維洛尼塞綠

 D 胭脂紅

 E 朱紅

 F 淺鎘黃

G 中鎘黃

H 拿坡里黃

I 白

1 事先在一張紙上打稿，能做出構圖所需的取捨，並且熟悉作畫對象。用炭筆或鉛筆畫在寫生簿或夾在厚紙板上的紙，進行構圖。作畫時要忠於描繪對象，遵循它們的比例和風景的景深。

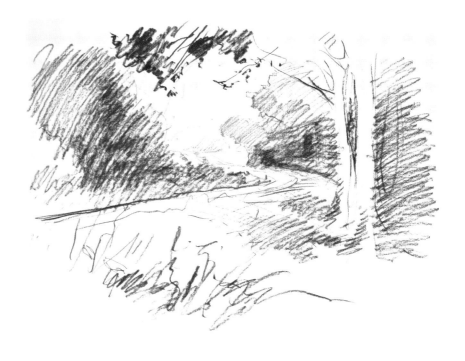

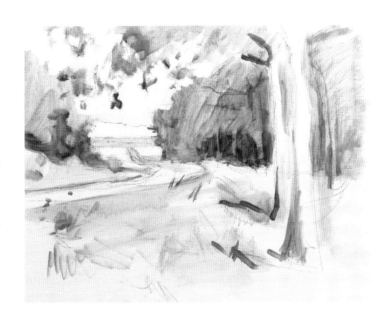

2 接著，把構圖轉置到畫布。轉置的方式，可以先用鉛筆打稿，接著用松節油稀釋顏料重描一遍。這個方法能讓你簡略作畫，同時遵循明暗關係。先用筆蘸松節油，然後提取些微顏料，調出有色的顏料汁。在此使用的底稿顏色，是鈷藍。用胭脂紅作畫的話，會大幅影響之後塗上的色調。選擇兩個色調（調色組合1和2）替天空上色。畫天空時，將之視為光線穿入的孔縫，可以大範圍壓過第一層的淡藍底稿。用極明亮的色調（調色組合3、4和5）替遠方上色。

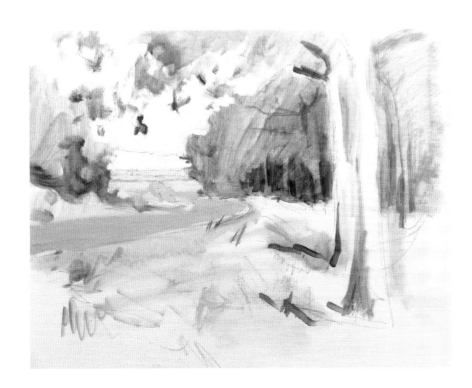

A + C + I A + H + I B + D + I B + D + I

6 7 8 9

3 用較鮮明色調（調色組合6和7）替較近的原野上色。在此，麥田的拿坡里黃受到互補色（天藍色）的弱化。畫出道路的色彩漸層（調色組合8和9），道路越靠近前景，藍色含量就越少。

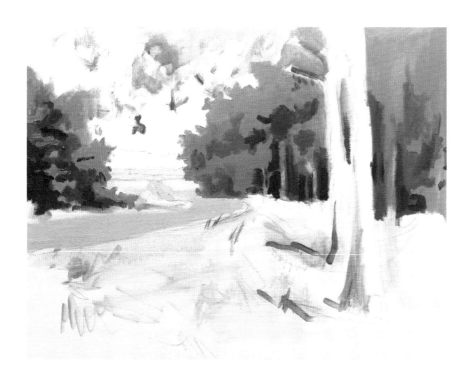

A + G + I	A + G + I	A + G + I	A + G
10	11	12	13

4 用同一個色調的漸層（調色組合10至13），畫出中景夾道的兩排樹林。畫到越遠的樹，顏色就越淡，而越靠近前景的樹則應該含有越多的鈷藍和中鎘黃。樹下的灌木叢則要透過調入鈷藍來降低明度。

B + D	B + D + G + I
14	15

5 用細筆沾一明一暗的色調（調色組合14和15）畫出枝椏。勾勒纖細的橫枝時，運筆幾乎與畫布平行，拖出線條。調控上述兩個顏色，替樹幹製造立體感。

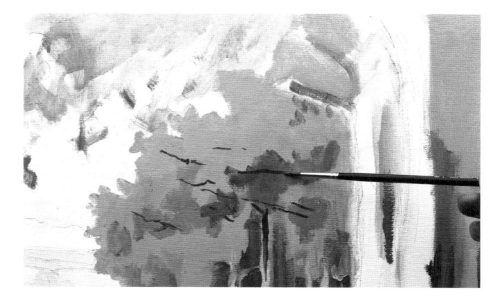

C+G+I 16 C+G+I 17 B+C+G+I 18

C+G 19 B+E 20 B+C+E 21

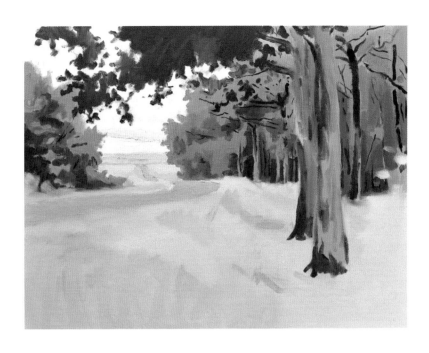

6 分布草地的色調（調色組合16至19）時，若要將草地「提前」，則提高顏料中鎘黃的比例。若要加深，則調入較多的鈷藍。畫到前景的樹葉時，先點出單層的林蔭，留出透光的縫隙，點筆修出葉子的造型（調色組合20和21）。

B+E+I 22 B+D+I 23

7 為了不在描繪茂密的葉叢時，和天空的邊線形成過度強烈的切割感，在兩色中間銜接一道紅灰色調（調色組合22）。紅灰色調中的胭脂紅換成朱紅，就能變換調性（調色組合23）。紅灰色調點綴在前景的葉緣之間，能用和遠方天光同調的顏色柔化葉叢。為達同樣的柔化效果，也可以使用道路的色調。

8 前景的草地包含一連串光影的交替。使用樹叢和林葉的色調，遵循地面的明暗起伏上色。

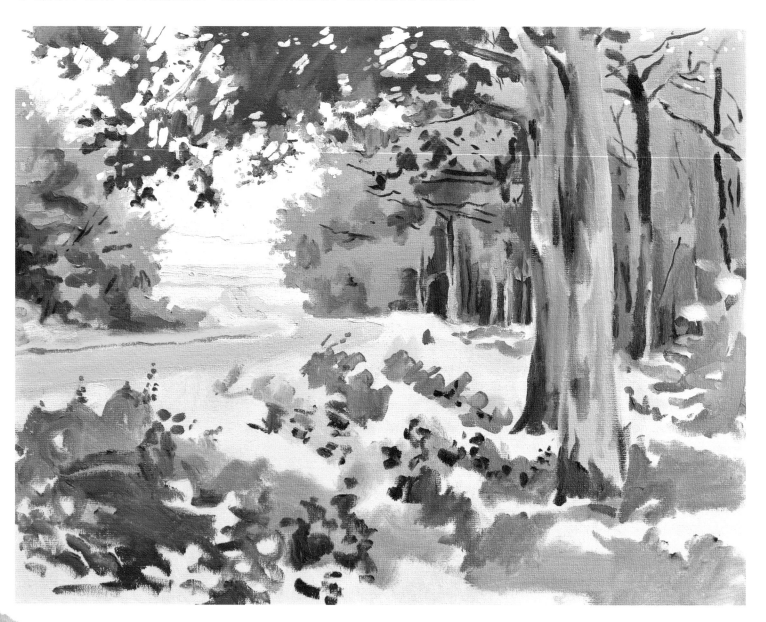

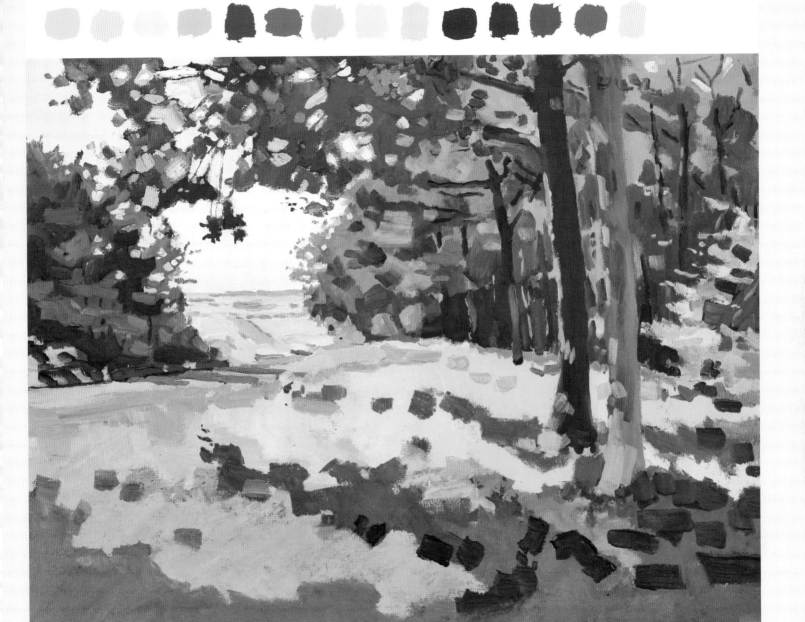

到戶外寫生時，光線說變就變。上圖就是一個例子：天空一片晴朗，整體顏色對比較強。在此，先前塗上的顏色趁未乾時，用畫刀輕輕刮除，讓刮色後的畫面保持平整，留下原本的構圖和部分色塊。上圖中的天空澄淨，上色時使用白色逐步調勻胭脂紅、維洛尼塞綠和天藍，形成漸層。遠景比先前更為清晰，具有影子，顏色也比較飽和。左方的樹叢没入陰影中，而右方的樹叢則變得比較明亮。在此，草地上的陰影來自樹蔭。左方樹叢的影子籠罩道路。前景的樹葉沐浴在日光下，帶鮮紫色調。總而言之，整張畫的色溫變得比較暖。

柳 樹

一棵樹的種類，能透過它的葉形、軀幹和造型來辨認，但其實每棵樹其實都有自己的特性。因此，作畫時要忘記關於描繪對象的知識，客觀觀察周遭的環境如何影響描繪對象。在此，背景中的天空、原野和光線皆形塑了這棵樹的樣子，在地上曳出一道影子。

基本用色

A	天藍
B	群青
C	維洛尼塞綠
D	胭脂紅
E	朱紅
F	拿坡里黃
G	中鎘黃
H	白

1 首先，在紙上構圖，為構圖作準備。在此，我們在樹叢的上方留下些許空間，讓主題有「呼吸」的餘地。

2 將草稿轉移到畫布上，先用鉛筆勾線，再用經過松節油稀釋過的淡彩描過一遍。鋪排染色松節油時，遵循草圖中灰色調的明暗關係。在這個階段，仍然可以修改構圖和素描內容，只需要使用蘸了松節油的碎布揩拭畫布，直到原先的白色露出即可。

A + D + H	A + C + D + H	A + H
1	2	3

3 天空會隨著時序和天氣變換顏色。在此的天空是澄澈穩定的，色調漸層由數個色調構成（見調色組合1、2及3）。用方頭筆依序塗上這些顏色，筆觸呈厚重的帶狀，並將不同層次充分混合，製造漸層。

C + E + H C + D

4 5

4 現在,用兩個色調來畫出樹木茂密的樣子。其中一個顏色畫受光處(調色組合4),另一個顏色畫暗部(調色組合5)。從這些明暗對比能萌生出樹的立體感。

C + F + H C + E + F + H F + H F + H

6 7 8 9

B + C + H B + C + H B + C + F + H

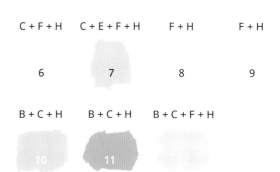

10 11

5 和天空一樣,從前景一路迤邐到遠處的原野,色調變化十分豐富。畫前景時(調色組合7),稍加暖化基本色調(調色組合6)。遠處的麥田(調色組合8和9)因為視線的關係,縮成窄窄一條線,上色時用細圓筆橫拖。遠處的樹林雖然明亮,但用10與11雙色處理即可,這兩個顏色已經蘊含營造立體感所需的色調。調出一個更為鮮亮的顏色(調色組合12),能局部提亮樹林。

C+E+G
13

A+C+E
14

C+E
15

C+E+H
16

6 遠方樹叢的色彩飽和度，低於更靠近前景的樹叢。因此，柳樹下的樹叢會因為色調更暖，而看起來更近。畫出明暗能帶出它們的立體感（調色組合13和14）。柳枝和槲寄生以紫灰色調來畫（調色組合15）。接著，以點筆塗上提亮的顏色（調色組合16），讓光線跳閃在枝葉之間。

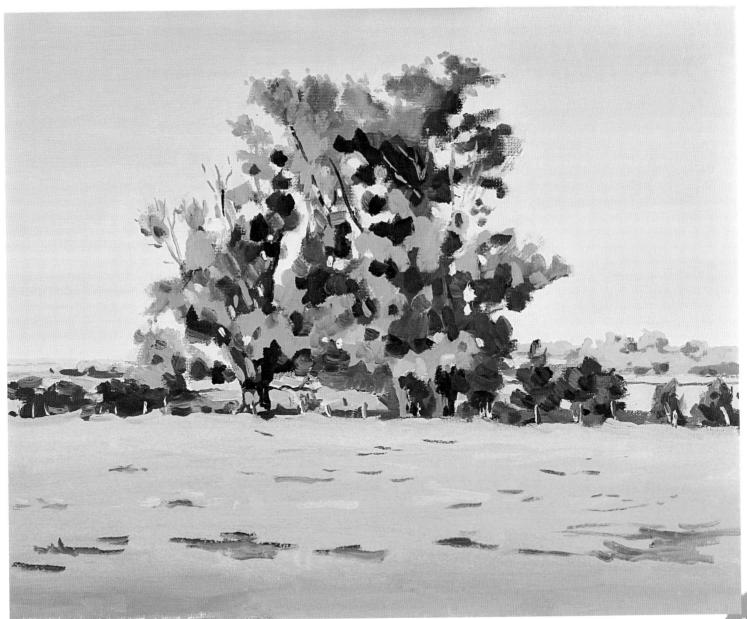

描繪樹木

整棵樹入畫

雖然我們能透過個別的樹幹和葉形，辨識樹的種類，但為了捕捉樹的整體造型和樹叢的虛實感，將整棵樹抽象化十分重要。光線大幅影響一棵樹的輪廓，枝椏的迎光處明亮，而且帶有影子。

從遠方看去，一棵樹能用兩種對比色調組成。

另外，一棵樹並非不透明的遮蓋物。穿透樹叢的藍色光點，有時候非常細微，需要一個中間色來調和樹葉和天空的顏色，避免光線穿孔的邊線太過銳利。由於樹葉是不可能一片一片畫的，這個中間色調可以應用在樹的周圍，產生過渡的作用。

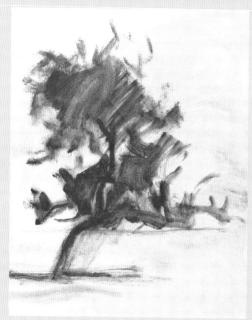

用一支大方頭筆，輕輕速寫出樹的輪廓和陰影。

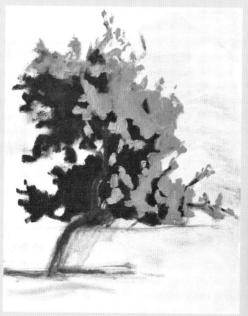

兩個色調，一明一暗，足以呈現樹叢的立體感。

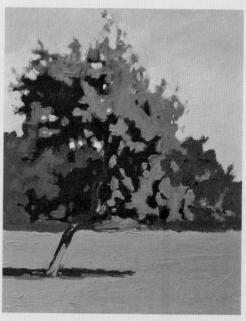

接著，在調色盤上調出一系列色調，表現從深轉淺以及天空與樹叢邊線之間的過渡。上色時，注意維持樹木起伏的造型。

樹葉

這幅榁梓枝葉的習作，示範如何畫出單片的葉子。如果枝葉顏色變化繁複，就要將顏色化繁為簡，化約出三個顏色：一個顏色表現陰影中的葉子，色調暗沉；另一個顏色呼應受光的葉片表面，色彩明亮，接近天空的顏色；第三個顏色作為前兩色的中間色，表現透光的葉身，飽和度高。

以下是調出三個色調的方式：
透明的綠色葉片：朱紅＋鎘黃＋維洛尼賽綠＋白
葉子的暗部：維洛尼賽綠＋鈷藍
葉子的亮面：天藍＋維洛尼賽綠＋許多白

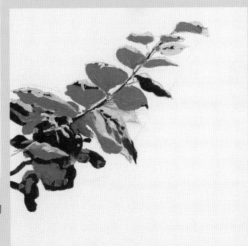

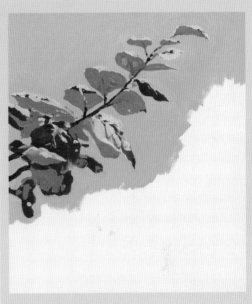

小心勾勒出枝葉的輪廓線。接著，畫出最深的陰暗處。

上色時加入的細節和些微差異，能讓畫面更臻精緻。

海邊

風景永遠都在變動。日光移轉陰影，浮雲會蔽日，風會撩動樹葉⋯⋯此外，海潮的起落也時刻在變。要循序漸進地將這樣的風景畫下來，要從看起來最穩定的元素著手。在此，最穩定的元素就是天空和植物。

A + I	C + I	D + I	A + D + I
1	2	3	4

1 首先，用染了少許顏料的松節油構圖，然後用三個色調（調色組合1、2及3）畫出天空的漸層。這層顏色可以用硬質或軟質的筆來畫，上色時，留出呼應雲朵造型的空白。畫雲的時候，直接使用從管中擠出的白色顏料。由於太陽位於高處，雲的頂層受光，下層則沾染調性接近天空的灰色，不過色溫偏暖（調色組合4）。

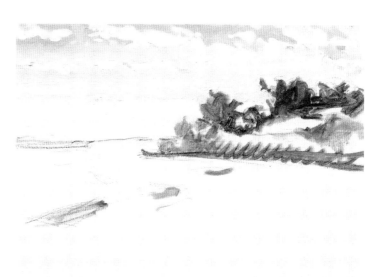

基本用色

A 天藍

B 鈷藍

C 維洛尼賽綠

D 胭脂紅

E 朱紅

F 淺鎘黃

G 中鎘黃

H 拿坡里黃

I 白

A + C + I　　　C + G + I　　　B + E + F　　　B + E + I

5　　　　　6　　　　　7　　　　　8

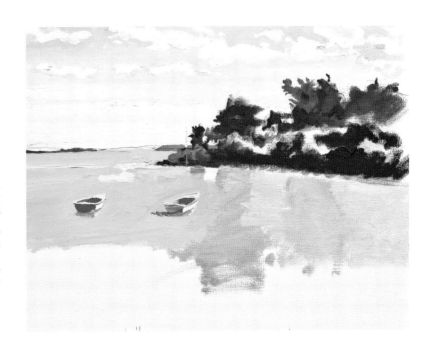

2 海水的藍反映天光。在此，海的顏色拆分成數個色調，前景的顏色較暖（調色組合5與6）。留下船隻的位置，到這個步驟接近尾聲時再畫。海景會隨著漲潮發生變化，雖然把整張畫塗滿沒有意義，但還是要在調色盤上準備相應的色調。海岸的顏色屬於土色系（調色組合7），畫到和天色銜接處時，可以透過提亮來轉換色調。退到遠方時，這個土色調變得比較暗沉（調色組合8）。畫面受光處局部留白，留待下次處理光線效果時再畫。

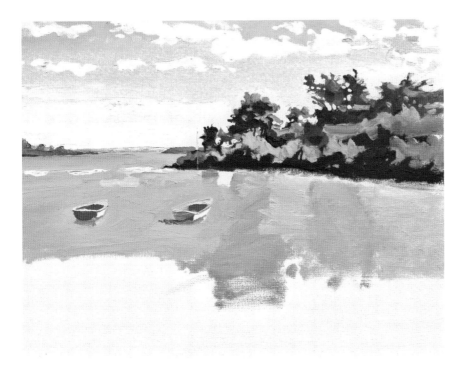

C + G + I　　　B + C + G

9　　　　　　10

3 畫中樹叢受光處的綠色（調色組合9）幾乎和先前鋪上的土色系呈互補關係。替樹叢暗部上色時，使用比較深的顏色（見調色組合10）。

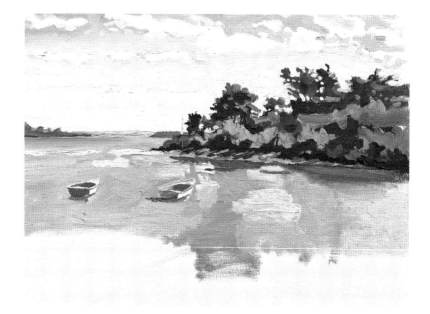

G + H

11

4 當潮水漲到令人滿意的高度，畫出沙灘和晾在灘頭的船隻。由於周圍有較深的互補色環繞，黃沙（調色組合11）相形之下顯得非常鮮明。船因為數量眾多，無法細細刻畫，宜用細筆斜點出來的色塊來表現。

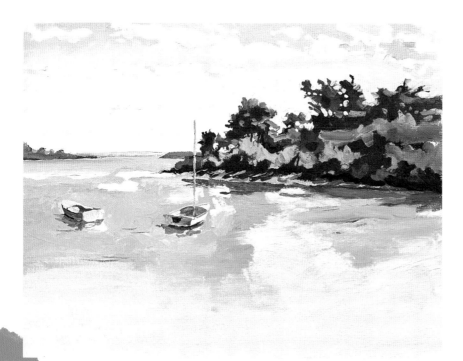

B + C + D + I

12

5 漂浮在海面上的船一直在動。因此，我們調整左邊小船的方向，讓它朝向右邊鄰近船隻面對的另一邊，改變構圖。從作畫角度的岸邊看出去，前景的海水，因為靠近此處海岸的陰影，而顯得比較深，帶鮮紫色調（調色組合12），以帶狀的水平筆觸上色，如右頁圖例。

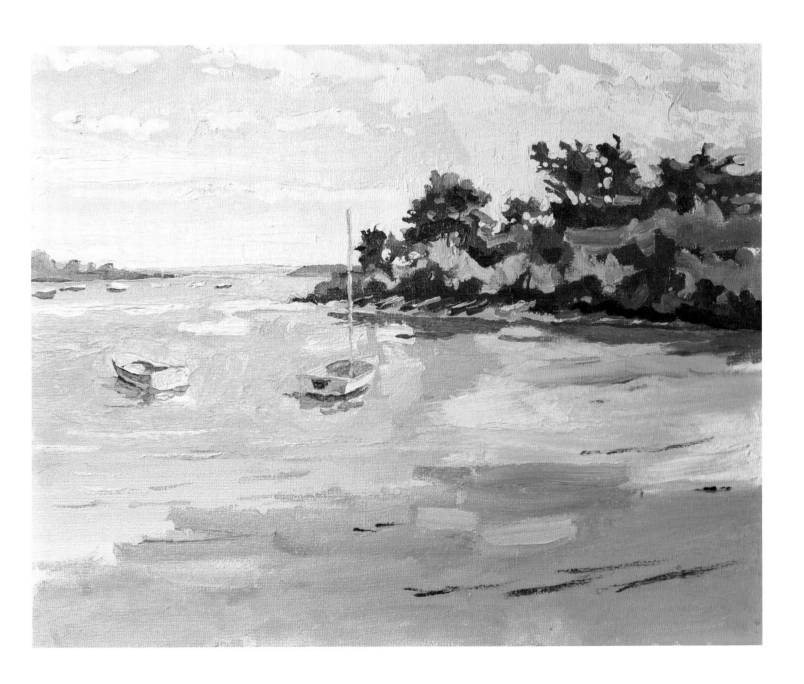

水中倒影

水是會反光的表面，平整澄澈。

反光時，水像一面鏡子，依據一條軸線，將事物對稱地反映出來。為了遵循這個原則，將水面上所有的事物平移畫入水下的倒影，兩兩相對。

當水面平整，陽光偏低，水會依據接收到的光線變換顏色。

當水面澄澈，水的純粹和縱深主要會透過陰暗處顯現。

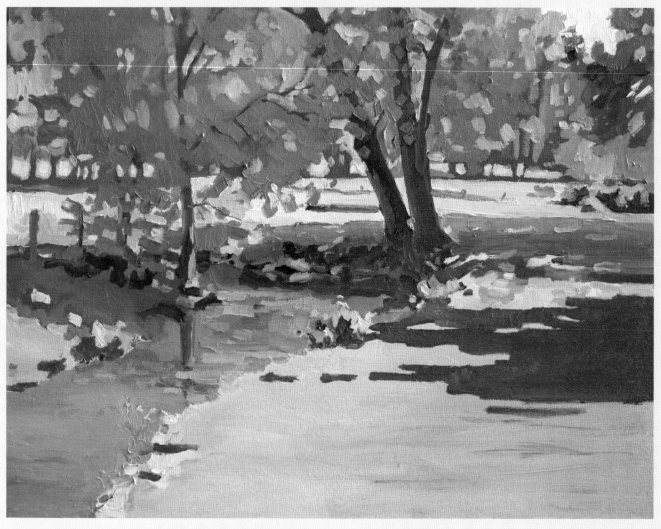

流水和具有定向作用的斜陽，改變了枝椏在水中倒影的造型。

340

這道溝渠的水岸反映著天空，以及穿過背景遠處的林木。

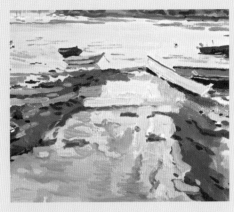

泊船在水面有著橫向的倒影。倒影並不完整，隨著水的波動而變形。

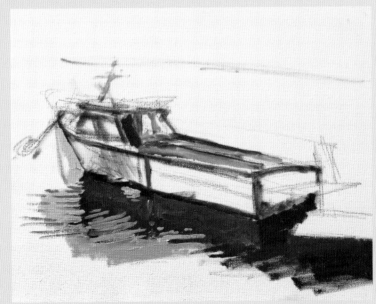

簡略框出漁船倒影的區塊。

倒影會因水的搖晃而受到擾動，一下子反映天光，一下子映出船身的藍。此處混濁的海水和水下深處的海藻也影響著倒影的模樣。

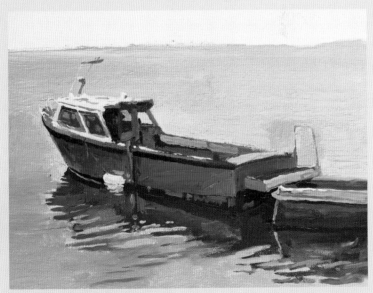

以圓筆的平行筆觸快速畫出水面波紋。

鄉 村

所有的房屋都由簡單的幾何圖形構成。一開始，可以用這樣的方式
解析一個村落的結構。這些立方體有著需要測量的屋脊，依據透視
法來定位。一旦用筆刷完成草稿，便要開始注意畫面的陰影，因為
影子也要遵循透視的法則。

1 你的草稿必須強調各個立方體的幾何特性。房屋的門窗、天溝和屋頂上的磚瓦，都是將一條小路的性格表露無遺的線條。

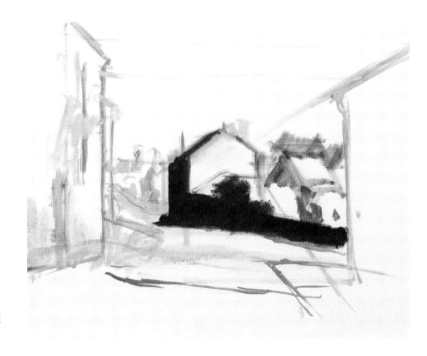

B + D + F

1

2 畫出最深濃的影子（調色組合1）。這層顏色之後會被植物覆蓋。

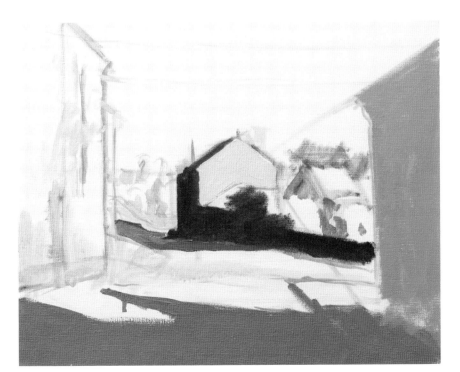

E + H + I C + F + H + I C + E + I C + F + I

2 3 4 5

3 畫出浸淫在光線中的山牆（調色組合2）。到了另一邊，靠近前景的山牆處於逆光（調色組合3）。用大的方頭筆畫出前景的陰影（調色組合4）。這塊陰影也會出現在中央房屋的屋腳（調色組合5），不過飽和度稍低，在此，用朱紅取代原本調色組合中的胭脂紅。

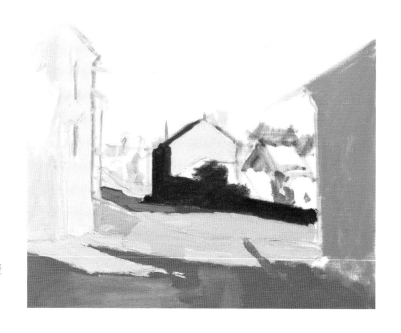

E + H + I A + H + I A + G + H + I

2 6 7

4 左邊房屋的牆面也有受光，使用先前上過的調色組合（2）。瀝青和泥質的地面顏色也會因光照而改變（調色組合6和7）。

F + H C + F + H D + F + H + I A + H + I

8 9 10

5 替屋頂上色時（調色組合8和9），陰影使用藍色調降低色溫。畫中植物（調色組合10和11）的色彩也會受到光線的影響。另外，植物的綠色調也會因為後退至遠景而改變。退到遠方時，光線帶藍色調。替陰影上色時，加入些許鈷藍，降低白色的含量。前景的草叢用鈷藍（或天藍）配胭脂紅和拿坡里黃上色。

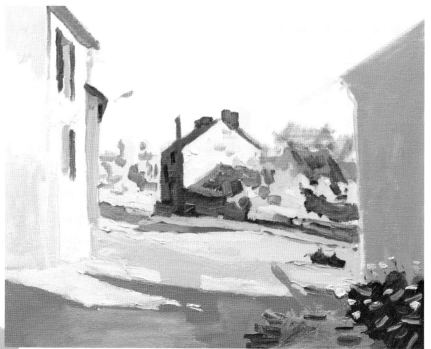

6 用大筆勾出電纜線。接著，畫出前景的牆面和天溝管線。調和天藍、白色和胭脂紅，畫出透著粉色調的天空漸層，同時，也細心潤飾纜線的造型。

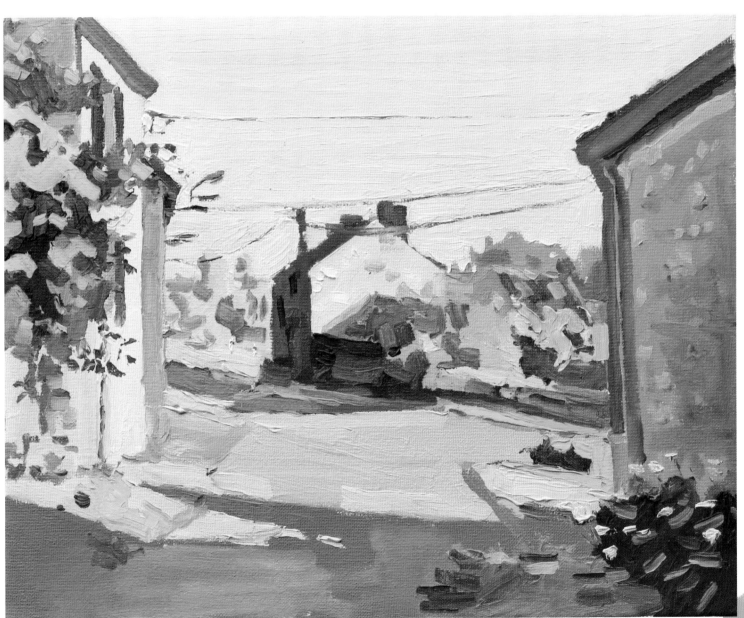

用透視法作畫

握筆的手往前伸直,就能以此幫助測量,在畫布上重現作畫對象的比例。我們也可以在眼前擺出取景框,閉上一隻眼睛,畫出透明框架後方的東西,原理和轉描物件相同。若想避免這些費時的作畫流程,並瞭解一個物件如何在遠離觀測點的同時越變越小,掌握單點透視的幾項原則即可。首先,要定出水平線,水平線是你往前平視所及的橫向軸線,在視線可及的遠方景色中,往往和海面的天際合而為一。

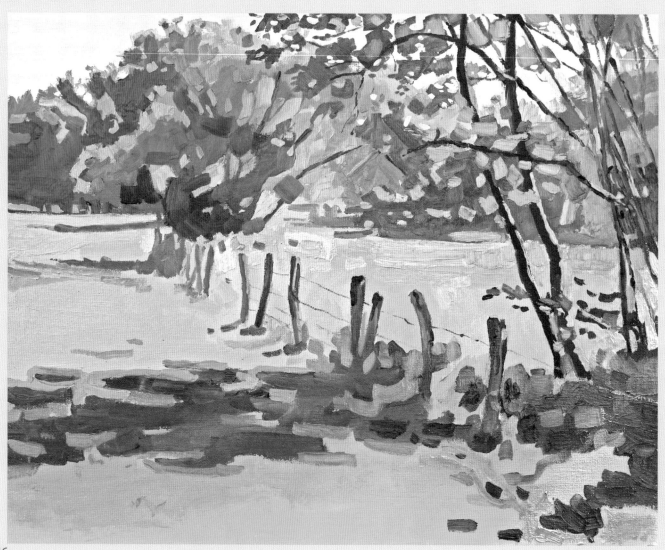

向遠處望去，出現在水面上的人物顯得非常渺小，幾乎和地平線疊合。

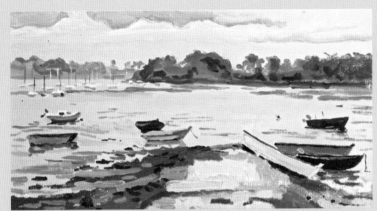

觀察屋頂的結構也能讓你了解一個斜面在上升或下降時，如何延伸出連結消逝點的線條。

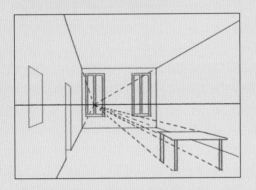

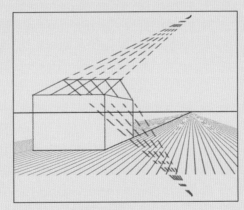

在室內，找出所有透視線匯聚成一點的水平軸線，這條軸線和你平視的視線等高，也就是你的地平線。此外，一張桌子就算是任意擺放，從桌面和桌腳延伸出的透視線，仍會交匯在地平線上。

左圖中，這些罩著鐵絲網的木樁雖然看起來歪七扭八，但其實仍依照透視線排列，向地平線的消逝點延伸。

畫面中所有平行的直線在遠離我們的同時，都向同一個消逝點匯聚。高於視點的線條朝這個點下降，低於視點的線條則向這個點爬升。透過觀察鐵軌，就能看出端倪。

347

教堂

和畫村落一樣（見p.342），表現教堂複雜的建築結構，基本原則就是簡化立方體的塊面。教堂頂部的挑簷、窗戶和屋頂造型，都是能輔助你辨識建築體幾何結構的線條。作畫時，要測量這些直線，比較建築的長與寬，遵循房屋結構的平衡感，最後掌握遠中近景中的透視。

1 首先，從測量建築開始，比較高度和寬度之間的關係。抓住大結構，好讓你清楚這棟房子的比例。接著，用HB鉛筆輕輕畫出每面牆上的屋脊，並依據視點所在的地平線，拉出朝消逝點延伸的線條。

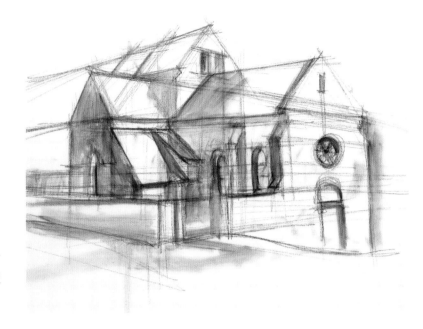

2 構圖的線稿打好後，用一支大方頭筆重描草圖，在既有的線條中做出取捨。在這個時候，你可以用松節油調出淡淡的顏料汁，開始替陰暗面上色，切出房屋塊面。

D + H + I　　B + D + H　　B + D + H

1　　　　2　　　　3

3 為了畫出這棟石灰質建築的明暗關係，調好兩個色調（調色組合1和2），量要大。這兩個顏色會在整個作畫期間派上用場。以大塊面上色。接下來，你可以改用偏細的筆刷，畫出植物打在牆面上的影子（調色組合3）。

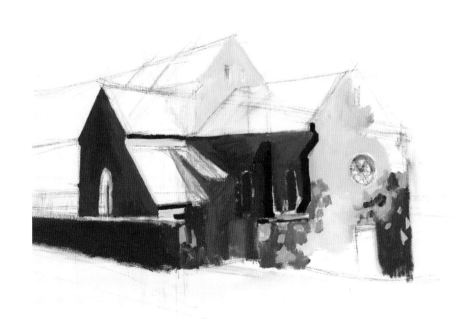

E + H B + E + H

4

5

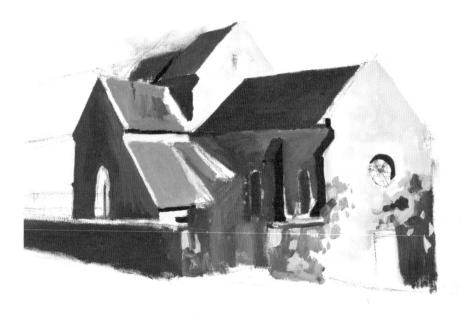

4 教堂屋頂有不少斜面完全受光，有些則處於陰影中。調出一明一暗兩個顏色（調色組合4和5）能讓你表現亮暗的對比。在牆面的色調中調入些許朱紅或天藍，可以替石灰岩建築的主色調增添變化，用於強化陰影、建築體細節的刻畫，或表現牆面經過粉刷的樣子。

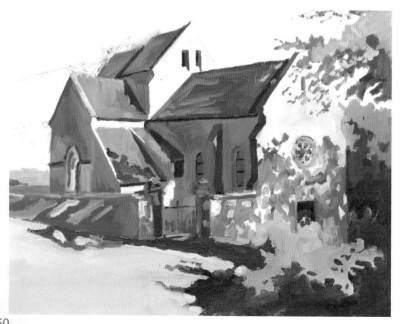

C + H + I C + F + I C + G + I A + C B + C + D

6 7 8 9 10

C + E + G + I A + I C + I D + I

11 12 13 14

5 為了表現距離感，遠方的風景使用比較黯淡的色調（調色組合6）。草地以兩個顏色畫出漸層（調色組合7和8）。樹木與灌木叢的陰影延伸到草地上（調色組合9）。這些植物本身也具有明暗對比（調色組合10和11）。畫天空時，依序使用以下三個色調（12、13及14），以方頭筆帶狀筆觸厚塗，讓層次之間彼此混合，製造如右頁圖例的漸層。

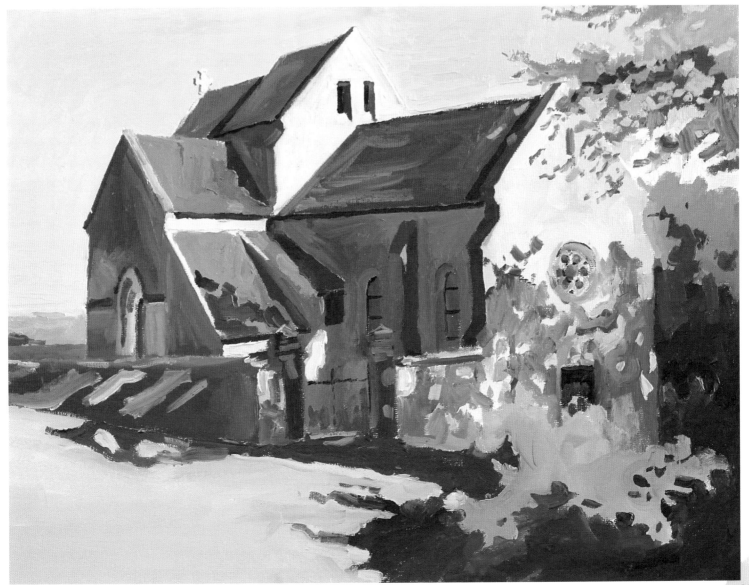

拖曳影子

一個物件如果不透光，受光時，就會在鄰近的表面打上影子。如果觀察是將光影效果轉譯成繪畫的不二法門，讓我們來看看一些別具代表性的例子，瞭解影子如何拖曳在表面上。

只要有光源，就有影子。知道光源的本質為何十分重要，因為這能幫助你理解一個物件的影子，為什麼會有如此的樣子。在多雲的風景裡，地面上的影子寥寥無幾，但如果天空萬里無雲，景色就會因為各種影子而明暗儼然。在日出或日暮時，由於陽光低斜，拉出長影，會讓上述效果更為強烈。

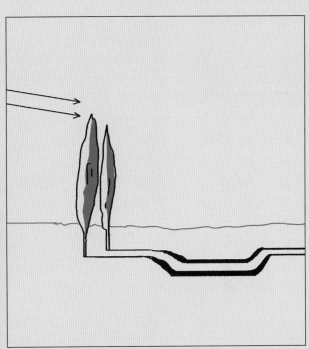

譬如在冬季、早晨或傍晚時分，如果陽光低斜，物件會有比較長的影子。在表現地面的起伏時，長影格外有用。

試著構思：如何讓沒出現在構圖中的元素在畫面前景留下影子。如此一來，這些元素能在畫中占有一席之地，讓圖像構成更為豐富。

由於物件擋住了光源，它的輪廓會因為光源位置的不同，以拉長或變形的形式成為地面上的影子。如果你正對陽光，逆光的位置會讓影子朝向你。反之，如果作畫時背對陽光，那影子的走向就會離你遠去。

室內

室內的採光經過弱化，而且可能有多重光源。在這個單元中，堆積如山的柴火增添了畫面的複雜度。作畫時，首先讓構圖呼應室內結構的比例，也就是走廊的長寬比。觀察柴火如何隨著退到畫面遠方而顯得比較小。接著，概括呈現造型，專注在光線的表現上。

基本用色

A　天藍

B　鈷藍

C　維洛尼賽綠

D　胭脂紅

E　中鎘紅

F　拿坡里黃

G　白

1 打草稿是一切的根本，讓你在之後作畫時有比例可循。不用一頭栽入木柴堆的刻畫，用灰色塊面區分出大結構。練習如何簡化作畫對象，這能讓畫面更有力而且明亮。

C + D

2 接下來，在需要上色的大區塊中，塗上一層深灰，這層深灰連結一落木柴和地面。調配這個灰色調（調色組合1）時，多調一點，因為它在整個作畫期間都派得上用場。

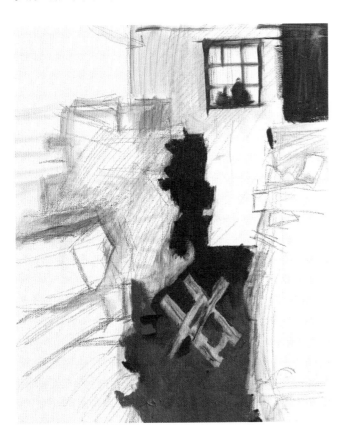

A + F A + E + F

3 接下來，用米灰色（調色組合2）替明亮的牆面上色。靠左的牆壁顏色比較深，靠近前景時，需要調高色溫（調色組合3）。

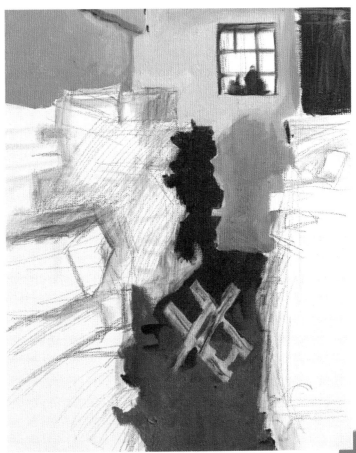

B + C + D A + C + D + F C + D + F

4 6

A + E + F A + E + F A + E + F

7 8 9

4 描繪柴火堆起伏有致的外型時，使用先前調好的大量深灰，依需求調暗或調亮（調色組合4與5）。用方頭筆將這三個灰調鋪排在柴火堆的塊面上。

樹皮在某些地方還清晰可見（調色組合6）。另外三個色調（調色組合7到9）能讓你畫出柴火堆外緣，色彩比較明亮的木柴。

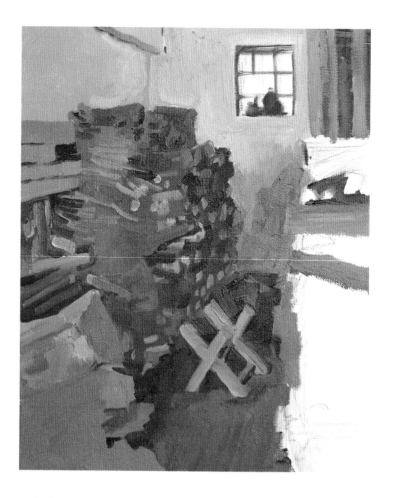

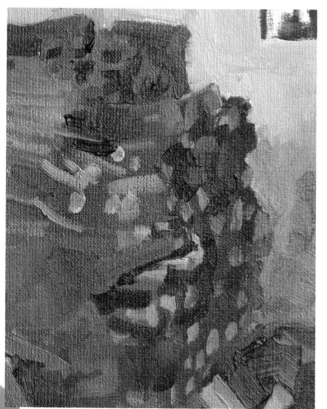

A + E + F A + E + F + G B + E + F

10 11 12

5 堆放得比較整齊緊湊的木柴，能帶出指向消逝點的線條，強化透視感。前景色溫較高，色彩對比較強烈。這個部分可以慢一點畫，等背景畫完再進行，如此一來，在跟背景拉出距離時，能收放自如。和基本顏色（調色組合10）搭配的兩個色調（調色組合11和12）形成的對比，強過背景的色彩對比。

A + E + F

13

A + E + F

14

B + D

15

6 觀察畫面右邊的區塊。以兩個粉灰色為基礎（調色組合13和14），一個偏藍，一個偏紅，就能表現出柴火的明暗關係。然後，使用拿坡里黃來畫裸露的木材肌理，並且以另一個深色調畫出陰暗面（調色組合15）。

靜物

在一幅靜物畫中，放置靜物的檯面舉足輕重，光源也是。若是在室內，可能會有多重光源，包含自然光或人造光。另外，事先打草稿也是必要的，這樣才能重現一個碗口的橢圓，遵循物件的比例，平衡構圖。

基本用色

- A 天藍
- B 鈷藍
- C 維洛尼賽綠
- D 胭脂紅
- E 朱紅
- F 中鎘黃
- G 拿坡里黃
- H 白

1 用鉛筆或碳筆打稿，畫出兩個碗、釉陶瓶和玻璃罩。整組構圖偏離中心，留出空間給陰影。接著，一邊遵循物件的比例，一邊確立物件的造型——以圓柱形、橢圓形和圓錐形為基礎——並且畫出垂直的中軸線，確保物件形體穩定勻稱。

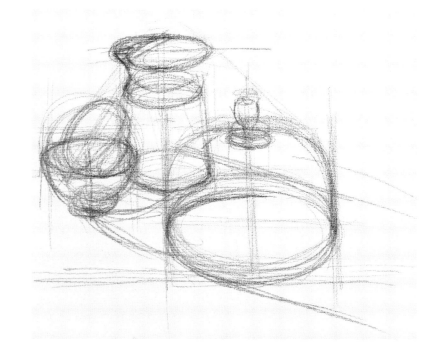

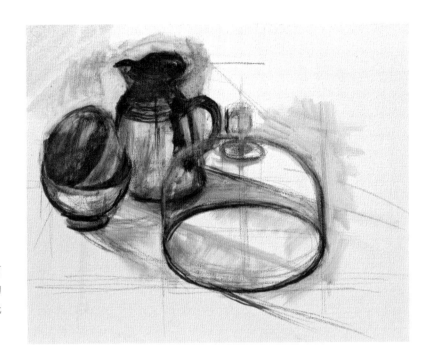

2 完成草稿後，用畫筆蘸少許松節油，刷過草圖，一方面調正草圖，另一方面讓它更清楚。接著，用灰階塊面平塗物件。這樣一來，能在一開始就扼要地點出暗面、亮面和反光處。

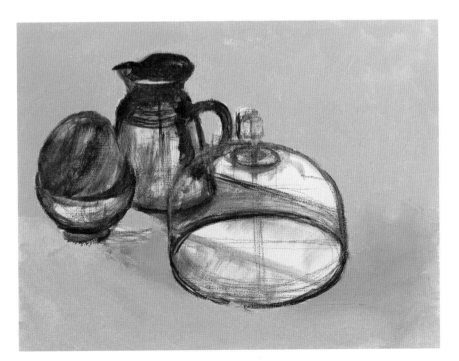

A + G + H	E + G	A + E + G
1	2	3

3 靜物習作的三組物件放在米色的桌上。這個顏色只能以平塗為之，桌面中景的中間色（以拿坡里黃為主）到了前景時，必須調高色溫（調色組合2），退到遠景時則要降低彩度（調色組合1）。準備大量的調色，這樣畫到後續的步驟時，還有顏料可用。以調色組合3加強物件的影子，覆蓋桌面時，維持色彩透明度。

A + F A + C + F B + C

4 5 6

A + C + E + H C + E + G

7 8

4 這個室內環境有多重光源，不過光線主要從左邊來。所以，把釉陶瓶當作一個左方受光的圓柱體來畫，顏色由三個綠色調（調色組合4、5及6）構成。一方面加入瓶身受到日光照射而產生的反光（受光面色彩調入白色）；另一方面，畫出兩個碗和玻璃罩形成的反光（調色組合7和8）。

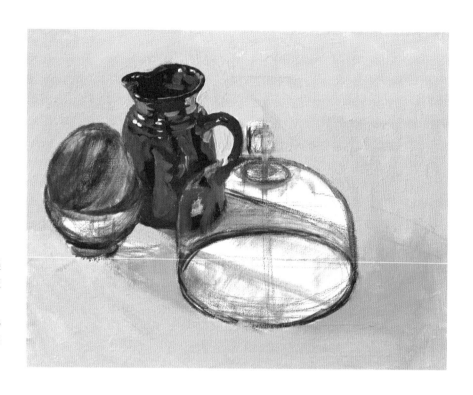

5 由於玻璃罩是透明物體，只有反光能顯現出它的外形。反光來自窗戶，但也來自所有環繞玻璃罩的東西。桌上的陰影會顯現物件彼此之間的反光，形成微妙的光線與色彩變化。

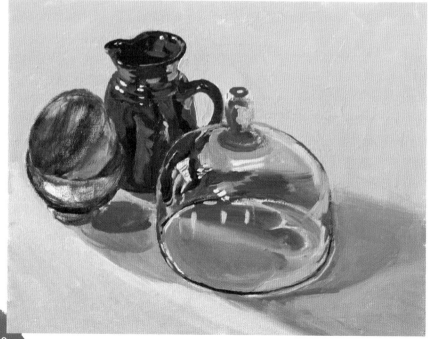

C+E+G+H C+E+G+H C+E+G+H D+H B+D

9 10 11 12 13

6 畫碗時，將它們視為左方受光的圓柱體，色彩由三組灰色調構成（調色組合9、10及11）。上第二層色時，用兩組紅色調描繪碗表面的格紋（調色組合12和13），一組畫陰暗面，一組畫受光的區塊。碗的光點，用純白點出。背景則用拿坡里黃潤飾。

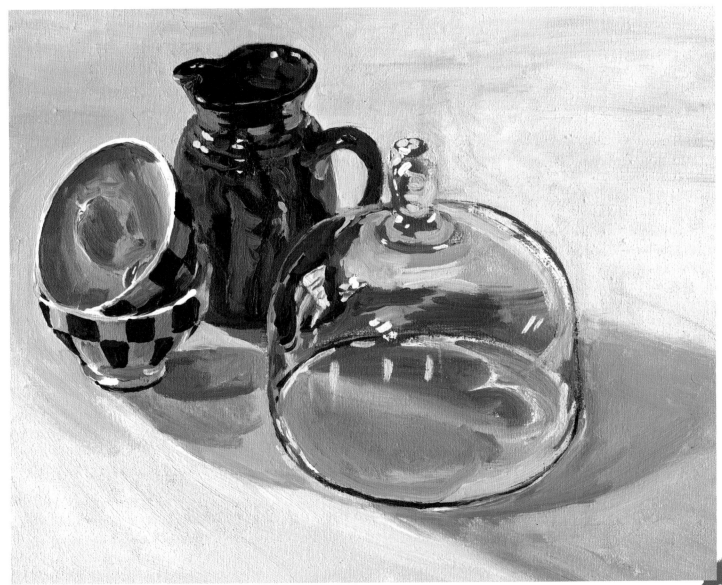

光影遊戲

每種表面或多或少都會反光，反光的程度取決於材質和受光強度。在光滑如陶瓷、紙張或羊毛的表面上，明暗的轉換是漸進的；而在閃亮的表面上，諸如玻璃、上光陶瓷、橙皮等，明暗對比較為強烈，反光效果也會讓畫面更趨複雜。

光滑的表面

中明度的灰色調是這隻娃娃的主要色彩（鎘黃＋鎘紅＋天藍）。

這隻絨毛娃娃因為材質光滑，反光柔和。要讓它有立體感，首先要在素描時畫出最深的陰暗面。

接下來，調出比較明亮的顏色（灰色調主色＋混過色的白色＋拿坡里黃）和比較深的顏色（鈷藍＋胭脂紅＋鎘黃）。為了讓這三個顏色之間的轉換平順，上漸層時，要順著絨毛的彎曲方向下筆。

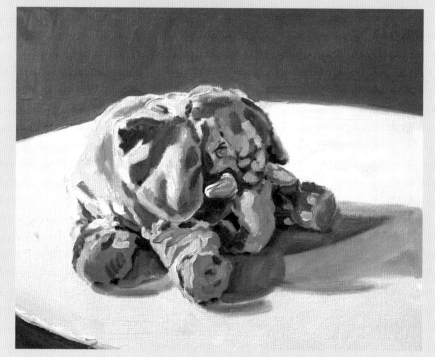

閃亮的表面

在此,我們處理的是強烈的對比關係。基本色調是天藍色,塗在袋子的大塊面上。

一個皺皺的塑膠袋具有許多折面,會讓光影關係更為繁複。一開始的草圖務求精確。

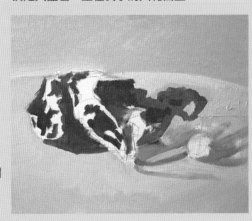

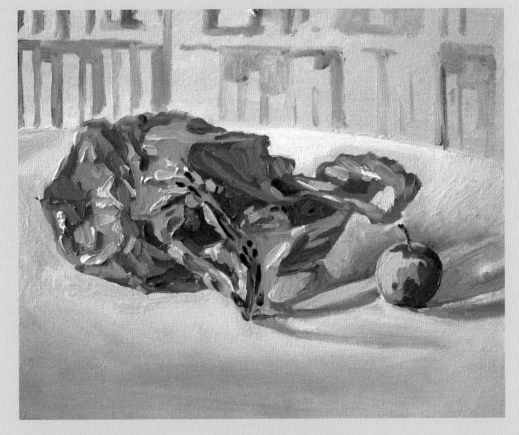

一個亮色調(粉白配天藍)和一個深色調(鈷藍+胭脂紅)厚塗在塑膠袋的小塊面上,畫出因為皺摺而產生的轉折面。畫中的蘋果是畫面互補色的來源,調和藍色的主調。

363

花園裡的人物

作畫時，需要一直維持風景中出現的人物和背景之間的比例關係。若沒有模特兒可供寫生，可以依據偏好選取靜態的作畫對象。根據你的個人需求，先在紙上畫出草圖，作為油畫的參考。接著，你可以改變作畫位置，找出最好的構圖，或更改作畫對象在畫面中的位置，自己挪移構圖。

基本用色

A 鈷藍

B 天藍

C 胭脂紅

D 淺鎘紅

E 拿坡里黃

F 白

B + D + E　　B + D + E + F

1 精確勾勒出人物和畫面中的主要構成物。在此，畫面主角坐在椅子上，一旁的桌子則由一個橢圓形來代表。這個橢圓展開的比例必須正確，比較它的長寬來抓出比例。完成草稿後，在作畫主題周圍塗上一層稀釋的顏料（調色組合1），表現周遭的陰影。接著，塗上一層比較明亮的色彩（調色組合2），下筆時不要拘泥於過多細節。

C + E B + F B + C

3 4 5

B + E B + E + F

6 7

2 確立人物輪廓。處理人物膚色的受光區域（調色組合3）。回頭使用背景的灰色調來畫人物的褲子和鞋子。接著，為上衣調出三個顏色，先調出由天藍組成的中間色，然後透過加深和提亮，調出另外兩個代表明暗的顏色（調色組合4和5）。人物手中的報紙具有兩個明顯不同的色調（調色組合6和7），分別代表報紙的暗面或亮面。

3 到了這個步驟，可以開始修飾家具。以垂直的軸線為輔助，務必遵循家具的比例。當確立構圖時，即可開始替背景上色，小心襯托出桌椅。

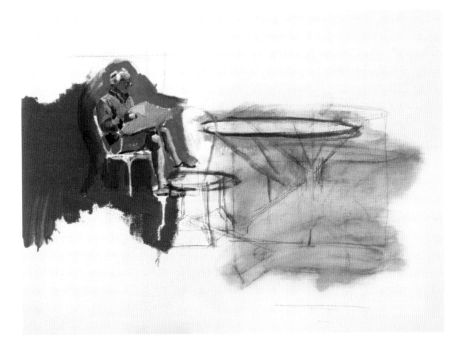

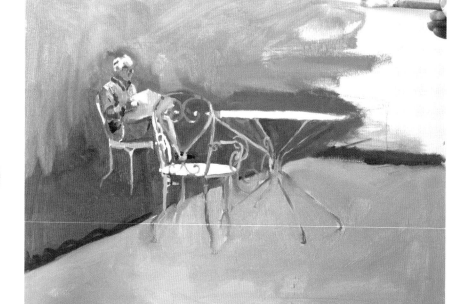

A + C + E	D + E + F	B + E + F	B + E + F
8	9	10	11

4 畫面的背景分為兩區：一區是房屋的牆面和牆面打在地面上的陰影（調色組合8與9），另一區則是充分受光的地面（調色組合10和11）。透過降低遠景的色溫，可以拉出畫面的縱深。在這個階段，畫面中的桌椅還是處於飄浮狀態。

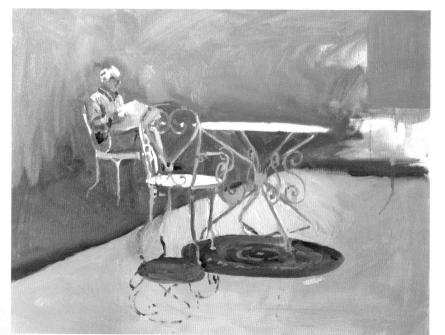

B + D + F	B + D + E	B + F	E + F
12	13	14	

5 為了將桌椅固定在地面上，觀察桌椅留在地面上的陰影。用平塗塊面（調色組合12）來畫出這塊陰影，並勾勒出陽光穿透鏤空表面而打在地上的紋路（調色組合13）。畫出桌椅的細節（調色組合14與15）。接著，開始畫房屋牆面，並加入花草（見右頁圖例）。

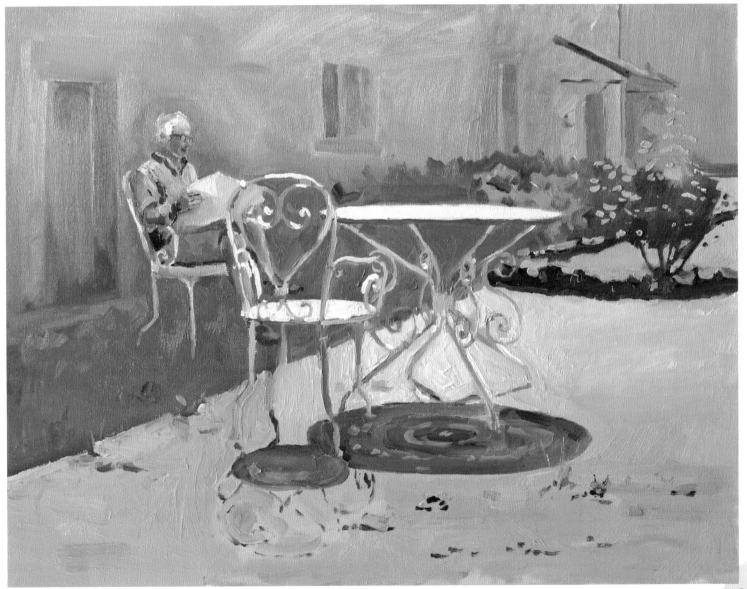

人物側影

畫面的空間中一旦置入一個人物，就定下了人物與周遭事物的比例階層關係。所以，一定要好好比較人物和牆面、路面或背景中其他元素的大小，遵從其中的比例關係。為了正確畫出一個人物的肢體，一些最基本的解剖觀念是必要的。不過，我們也可以把模特兒當成受光的簡易立體造型。瞇起眼睛，就能看見主要的明暗分布。藉由大拇指或是鉛筆桿的輔助，我們能將眼前所見轉置到畫布上。

練習在寥寥數筆之間，畫出人物的姿態。這能讓你輕易將人物側影置入空間中。

確認畫中孩童的背部與腹部，是否和地面呈垂直狀態。觀察孩童身體的哪些部位離這兩個參考點比較近。標出人物側影的水平中線，它對應骨盆底部。

一個橢圓能帶出低下的頭型，眼睛的位置定在臉的中央。要注意的是，孩童的頭和身體的比例會比成人的頭身比來得大。

為了將人物側影固定在地面上，依照透視法在人物腳下畫出影子。

368

 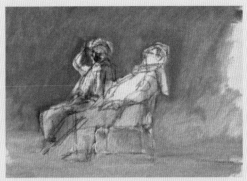 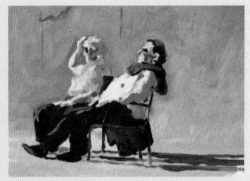

描繪一組人物時，不要一個畫完再畫下一個。先將人物群組視為一個團塊，再利用明暗關係切出個體。

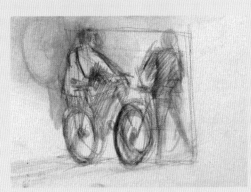 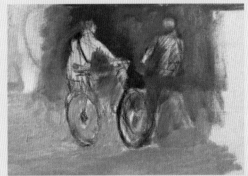

描繪這些單車騎士時，只需要琢磨人物草圖周遭的背景，將人物造型空出來。上色時使用方頭筆刷，顏料含油量高，替所有暗面上色，不拘泥於太多細節。接著，塗上其他灰色調（上衣的灰色、牛仔褲的藍色等）。

然後，用比較明亮的色調把整張畫過一遍，厚塗上色。作畫的簡化程度取決於遠近的比例。因此，位於前景的人物刻畫比較詳細。

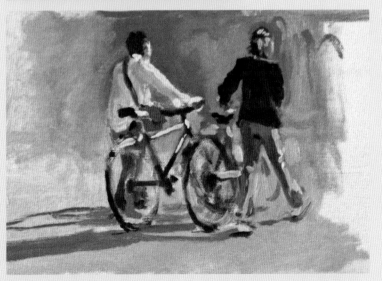

畫動物

畫動物和畫人，其實萬變不離其宗，只是動物沒穿衣服，要用較為單一的顏色描繪，所以要在色調中作出變化。就像畫人的時候要考慮人物在構圖中的位置，如何處理動物和風景的比例關係，也很重要。為了捕捉動物的姿態，將動物化約成幾何立方體。

一頭牛的結構，就像一個透視空間中的箱子，再從箱子上長出脖子和頭。脖子越靠近頭部時，就越細，突顯反芻動物強而有力的下頜。

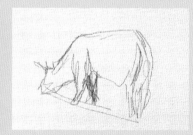

接下來，將幾何立方體修圓，但還是要忠實畫出以下各個結構：牛的腹部、肋骨、髖部和肩膀，由於牛不可能長時間靜止不動，這些都是描繪時重要的參考點。

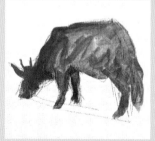

三個彼此具有對比關係的色調就足以帶出草圖的明暗。

處理明暗對比能產生立體感，但你大可走得更遠，同時操作互補色調。在此，綿羊的主色調是調暗過的拿坡里黃，而牠的影子則是紫色，而紫色正是黃色的互補色。

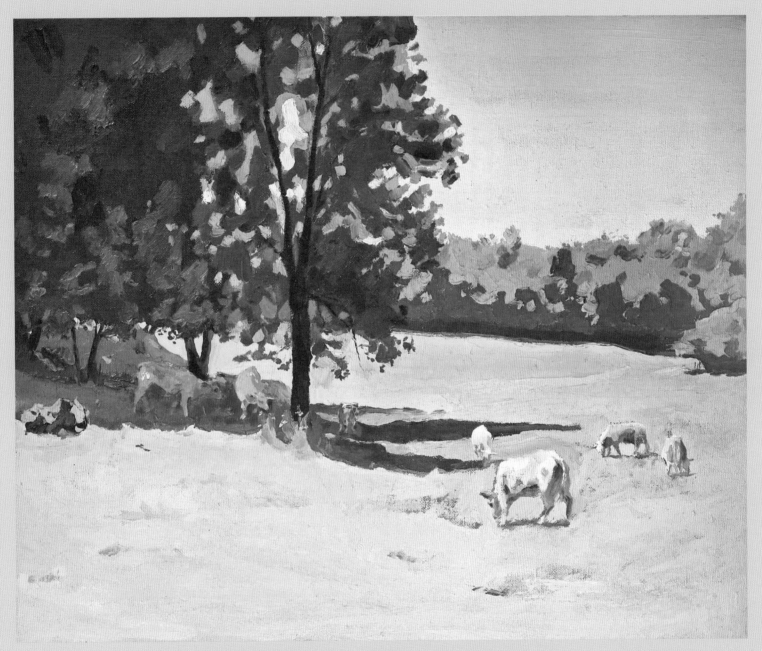

在畫中的草地上，由於日正當中，陰影集中在牛的身體下方。用三個顏色定出立體感，並用陰影將牠們扣在地面上，也表現地面的起伏。

遠景

透過縮小遠方的物件，就能表現出一幅風景的縱深。只要依據透視法構圖，就能促成比例的轉換。不過，這不是你能施展的唯一辦法。調控色彩的濃淡也能拉出畫面的縱深，這牽涉到的，是大氣透視。

基本用色

- **A** 鈷藍
- **B** 天藍
- **C** 維洛尼賽綠
- **D** 胭脂紅
- **E** 淺鎘紅
- **F** 朱紅
- **G** 拿坡里黃
- **H** 中鎘黃
- **I** 白

1 這幅風景丘陵起伏有致，為了不扭曲前景道路彎曲的弧度，找出幾個參考點來界定比例。遠處的風景拉出很大的空間跨度，找出一些標界點，並替主要的樹叢定位。用方頭筆蘸取染過色的松節油重描草圖，能幫助你修正構圖。

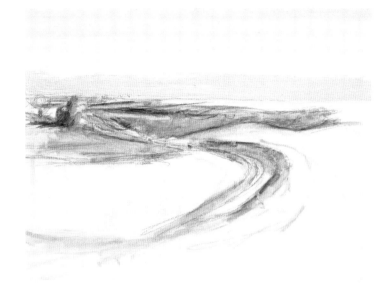

A + D + I B + G + I B + I A + I

1 2 3 4

2 從飄著雲朵的天空開始畫。在雲層上方（調色組合1），邈遠的天空澄淨無痕，用三個顏色來上色（調色組合2、3及4）。

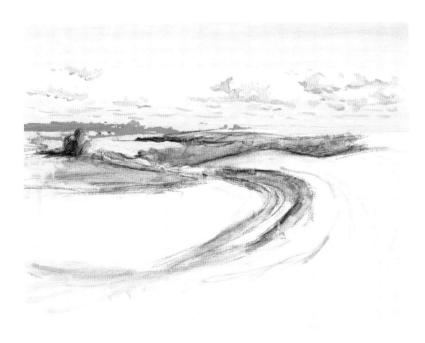

A + D + I G + I A + D + G + I

5 6 7

B + C + D + I B + G + I B + F + G + I

8 9 10

3 觀察太陽的位置。在此，光源從右邊來。把雲朵當作是受光的物體，並用三個色調疊在天空上，畫出雲的厚實感。三個色調包含陰影的深色（調色組合5）、受光處的亮色（調色組合6）以及中間色（調色組合7）。前景的雲雖然未必在現實中看起來總是比較大朵，但為了顯現天空的縱深，要畫比較大朵。遠方植被（調色組合8）和明亮的麥田（調色組合9）形成對比。透過逐漸加入少許的朱紅，讓田野色溫遞增，也能製造空間的縱深。

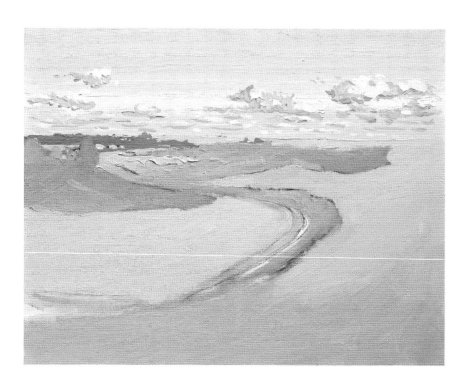

B + C + G B + C + H E + I

11 12 13

4 樹木與草地的顏色（調色組合11）中所含的拿坡里黃換成中鎘黃，就可以調出比較明亮的色調（調色組合12）。替環繞道路的田野上色時，使用調色組合10作為基本色，並調高其中朱紅的含量，讓景色有靠近的感覺。點出遠方房舍屋頂的紅瓦（調色組合13）。

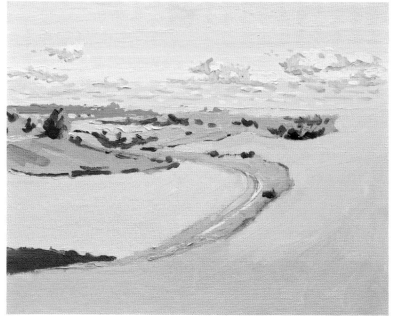

B + C A + C A + I A + B + I

14 15 16 17

B + C A + C A + I

18 19 20

5 替草木的暗面上色（調色組合14和15）。見右頁圖例，道路的顏色（調色組合16和17）出現在田野間，目的是要表現拖拉機軋出的一條條田壟。調出三個色調來畫紅罌粟（調色組合18、19及20），讓前景的明暗生動有致。

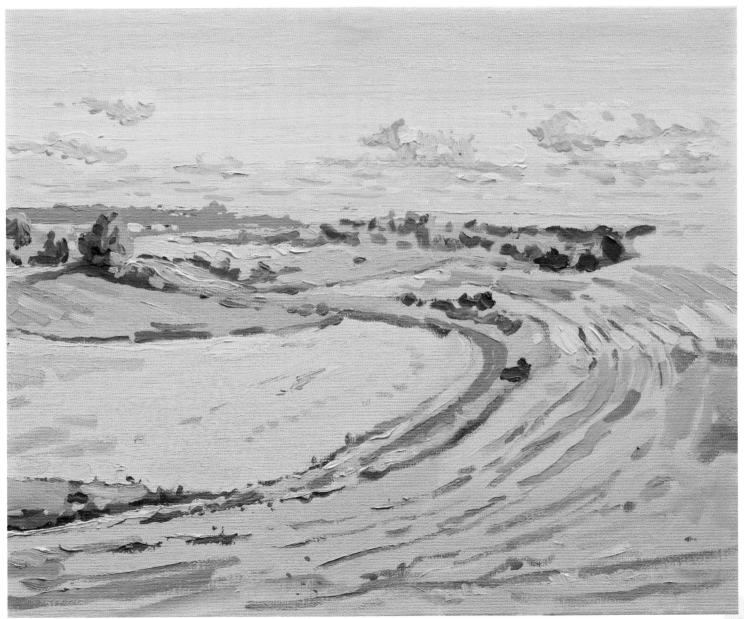

描繪遠景

一幅景色的遠近縱深,是藉由單點透視的素描塑造出來的,我們先前已經練習過這個單元(見p.346)。不過,大氣效果也會影響我們對空間的感知。物件的色彩與明亮程度會因為距離遠近而變化,因為它並不是透明的。因此,我們來談談大氣透視。

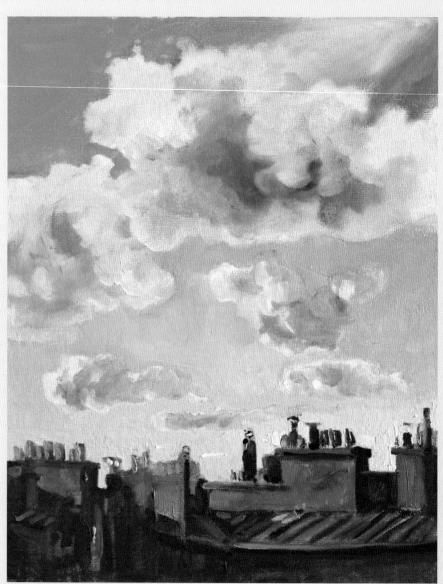

對欠缺遠近層次的作畫對象而言,天空會帶來許多助益。這些房屋樓面由於處於正面,無法真的找出透視線,拉出縱深。有了天空,就讓畫面構圖有喘息的空間。空中的雲會隨著距離的增加,而削弱色彩對比和明度,強化了空間的縱深感。

嚴謹精確的素描能突顯空間層次，符合單點透視的法則。

當房屋退到背景遠處，整個塊面變得黯淡，牆面褪成米灰色，屋頂的鋅版則褪成灰藍色，光線對比則趨於細微。煙囪的紅色調經過沖淡，明度也調高了。

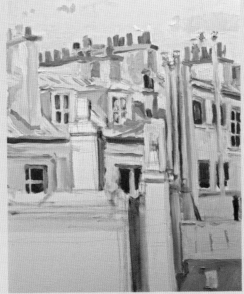

在前景中，房屋牆面的顏色比較鮮明溫暖，屋簷挑檐下的陰影色溫也比較高，顏色比較深濃。前景屋頂的鋅版色溫也上升，呈紫色調。另外，煙囪的顏色更加飽和，立體感經過強化，光線對比比較大。

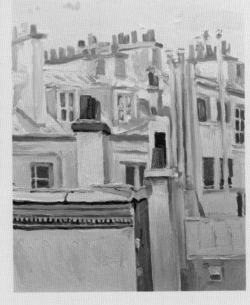

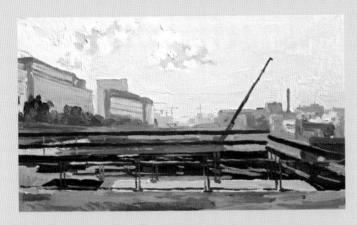

為什麼天空是藍色的？太陽光包含所有彩虹的顏色，呼應不同波長的光線。由於大氣層主要由空氣構成，捕捉了一部分的太陽光。這些被大氣層收進的光線波長比較短，也就是藍色和綠色的光。如果空氣層煙塵含量高或比較濕，那就不會顯得那麼藍，大氣透視效果也會隨之改變。因此，位於遠景的房屋會被空氣層罩住，退到遠處時，和空氣層交融在一起。

肖 像

如果我們對一幅肖像畫的首要期望是和本人是否相像，那麼，求出精確的比例就極為重要。由於描繪真人模特兒的時間有限，畫人像首重整體感。重要的是，要抓住人物在光線下主要的明暗分布，而不求快速網羅所有細節。別忘了，只要兩個灰色調，就能畫出一張臉。

基本用色

A	鈷藍	
B	維洛尼賽綠	
C	胭脂紅	
D	拿坡里黃	
E	白	

1 用一支大方頭筆蘸染過色的松節油，在畫布上速寫出人物的臉孔，確立肖像畫的角度。接著，開始定出比例。比較頭的高度（從下巴直到額頂）和頭的寬度（從耳朵到另一邊的眉弓）。觀察眼睛、鼻子和嘴巴的協調關係……定出這些比例後，用染色松節油刷出主要的暗面。

A + C + D

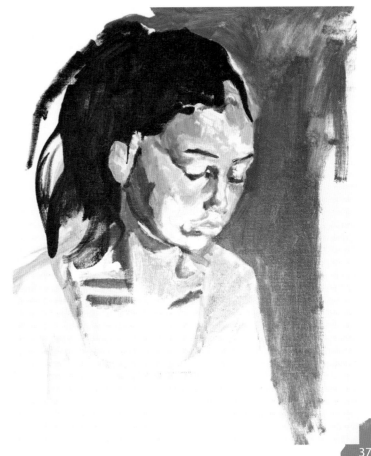

1

2 一張臉能用兩個顏色來畫：一亮一暗。依據調色組合1，調製大量顏色，這要用來畫背景和臉孔的第一層色。接下來，你就會有時間以這個色調為基礎，發展出漸層或其他細微的差異。維持使用大尺碼畫筆，鋪排臉上的陰影。注意頭部與頸部之間的結構，側邊的肌肉束會一路從鎖骨長到外耳，支撐頭部。人物肩膀和腹部的角度，用鎖骨下垂的方向和斜方肌的陰影走向來暗示。

D + E	B + E	C + E	C + D
2	3	4	5

3 光線會讓膚色產生許多細微的差異，包括一個主色調（調色組合2）和另外兩個調控明度用的色調（調色組合4與5），這兩個顏色能讓你提亮膚色或把膚色調紅，適用於膚質比較細緻、血色顯露的地方。為了畫出皮膚半透明的陰影，調色組合3所含的維洛尼塞綠能表現出膚色透出靜脈的樣子。頭髮大塊面的深色調會在步驟2得到更細緻的處理，先用調色組合1上色。

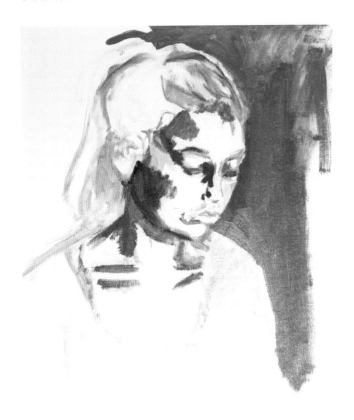

4 現在，你可用比較細小的筆刷描繪人像的局部區塊。仍然全神貫注在光線效果上，不要讓細節拉走你的注意力。用質地較軟的筆刷來轉換色彩漸層。

雖然睫毛與眉毛和明亮的膚色形成強列對比，但它們並不只有單一色調，而且生長方向也不完全規則。為了畫得唯妙唯肖，以調色組合1為底，調出更貼切人物眉睫的中間色。

A + C

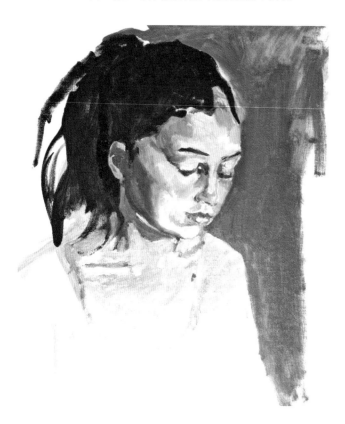

5 模特兒難免會動。當頭慢慢垂下來，臉上的陰影就會微微轉變……所以還是要確認模特兒保持一致的姿勢。用偏暖的灰色調來處理頭髮的立體感，而更深的灰色調則能表現後頸的陰暗處。人物的衣服可以平塗上色（調色組合6）。最後，替衣服的藍色調添加深淺層次，畫出因為胸部起伏和手臂衣褶形成的明暗變化（見右頁圖例）。

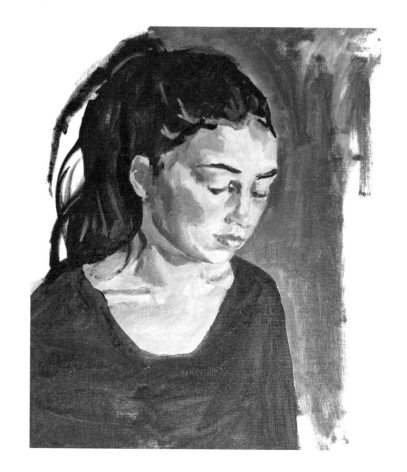

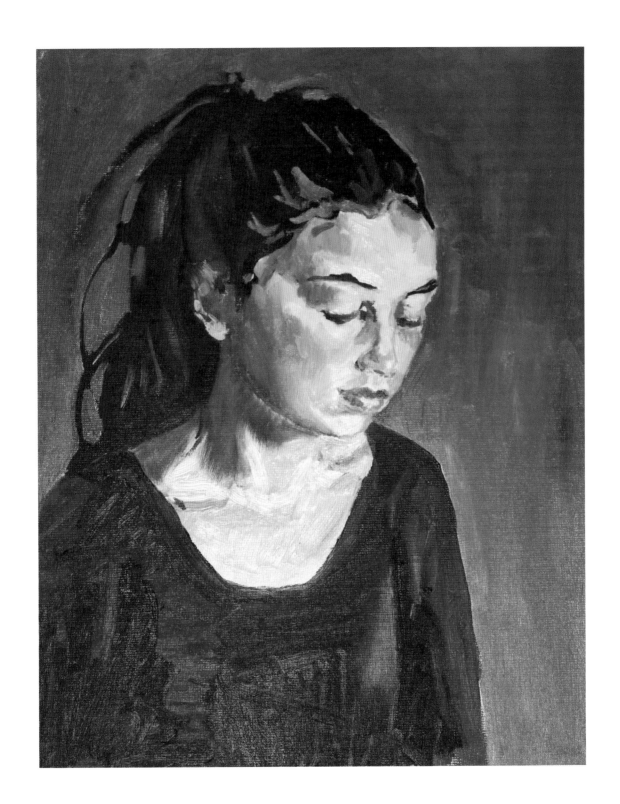

我的風格畫畫全書

素描・粉彩・水彩・壓克力・油畫，5 大必學媒材 ×100 個主題練習，零基礎也一畫上手

作　　　者　巴福（P. Baffou）、拉巴赫（A. Labarre）、南特伊（A. Nanteuil）、德米榭里（P. de Michelis）
譯　　　者　許淳涵
執 行 長　陳蕙慧
總 編 輯　曹　慧
主　　編　曹　慧
封面設計　Bianco Tsai
內頁排版　思　思
行銷企畫　張元慧、尹子麟
社　　長　郭重興
發行人兼
出版總監　曾大福
編輯出版　奇光出版
　　　　　E-mail: lumieres@bookrep.com.tw
　　　　　粉絲團：https://www.facebook.com/lumierespublishing
發　　　行　遠足文化事業股份有限公司
　　　　　http://www.bookrep.com.tw
　　　　　23141 新北市新店區民權路 108-4 號 8 樓
　　　　　電話：(02) 22181417
　　　　　客服專線：0800-221029　傳真：(02) 86671065
　　　　　郵撥帳號：19504465
　　　　　戶名：遠足文化事業股份有限公司
法律顧問　華洋法律事務所　蘇文生律師
印　　製　呈靖彩藝有限公司
初版一刷　2020 年 6 月
特　　價　699 元

© First published in French by Mango, Paris, France-2015
Complex Chinese translation rights arranged through Dakai- L'Agence
Complex Chinese translation copyright © 2020 by Lumières Publishing, a division of Walkers Cultural Enterprises, Ltd.
ALL RIGHTS RESERVED

國家圖書館出版品預行編目 (CIP) 資料

我的風格畫畫全書：素描・粉彩・水彩・壓克力・油畫，5大必學媒材×100個主題練習，
零基礎也一畫上手 / 巴福（P. Baffou）、拉巴赫（A. Labarre）、南特伊（A. Nanteuil）、
德米榭里（P. de Michelis）著 ; 許淳涵譯. -- 初版. -- 新北市 : 奇光出版 :
遠足文化發行, 2020.06
　面；　公分
ISBN 978-986-98226-8-8（平裝）
譯自：Manuel complet de l'artiste débutant : dessin, pastel, aquarelle, acrylique, huile
1.繪畫技法

947.1　　　　　　　　　　　　　　　　　　　109004918

線上讀者回函